书画巨匠艺库

花鸟人物卷

于非闇（1888－1959），原名于照，字非厂，别署非盦，又号闲人、闻人、老非，山东蓬莱人。从小喜欢豢鸽艺菊，曾在北京师范学校、华北大学、京华美术专科学校、北平艺术专科学校任教。建国后，历任北京中国画研究会副会长、中央美术学院民族美术研究所研究员、北京中国画院副院长。大器晚成，成就极大，使传统工笔画的精华得以传承，为现代工笔画的发展奠定了坚实的根基。他从学清代陈洪绶入手，后学宋、元花鸟画，并着意研究赵佶手法。著有《都门钓鱼记》、《都门艺菊记》、《都门养鸽记》、《中国画颜色的研究》、《我怎样画工笔花鸟画》、《于非闇工笔花鸟画选》等，画重古意是于非闇的一大特点。

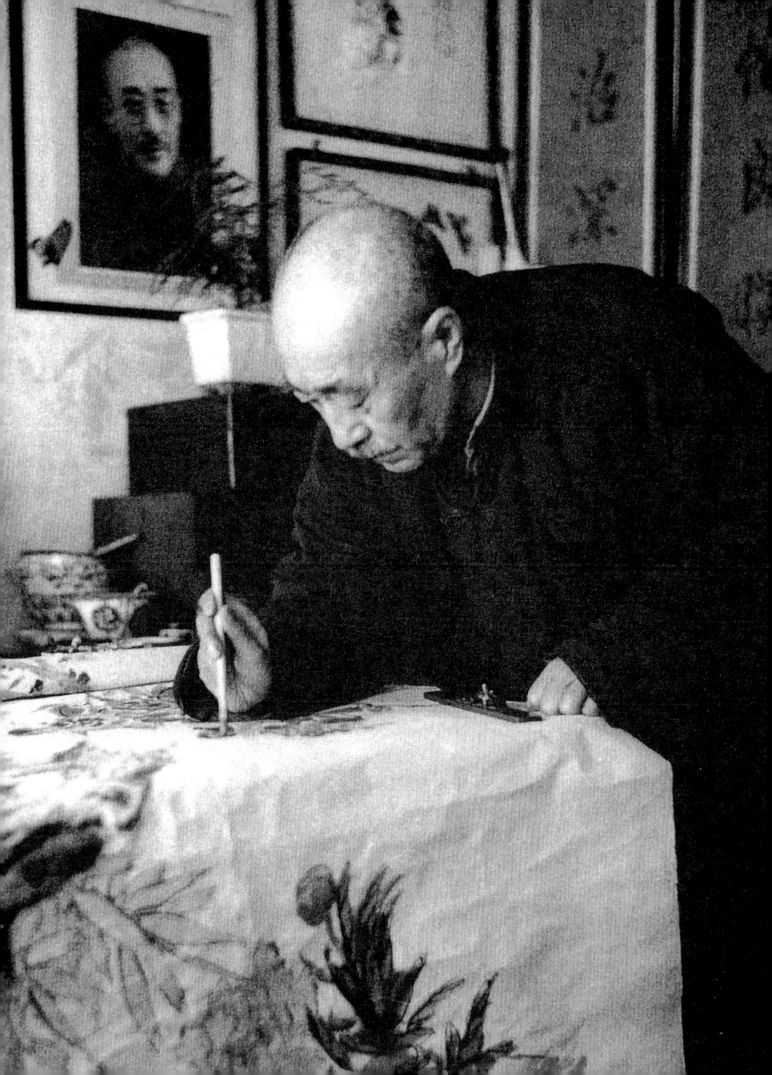

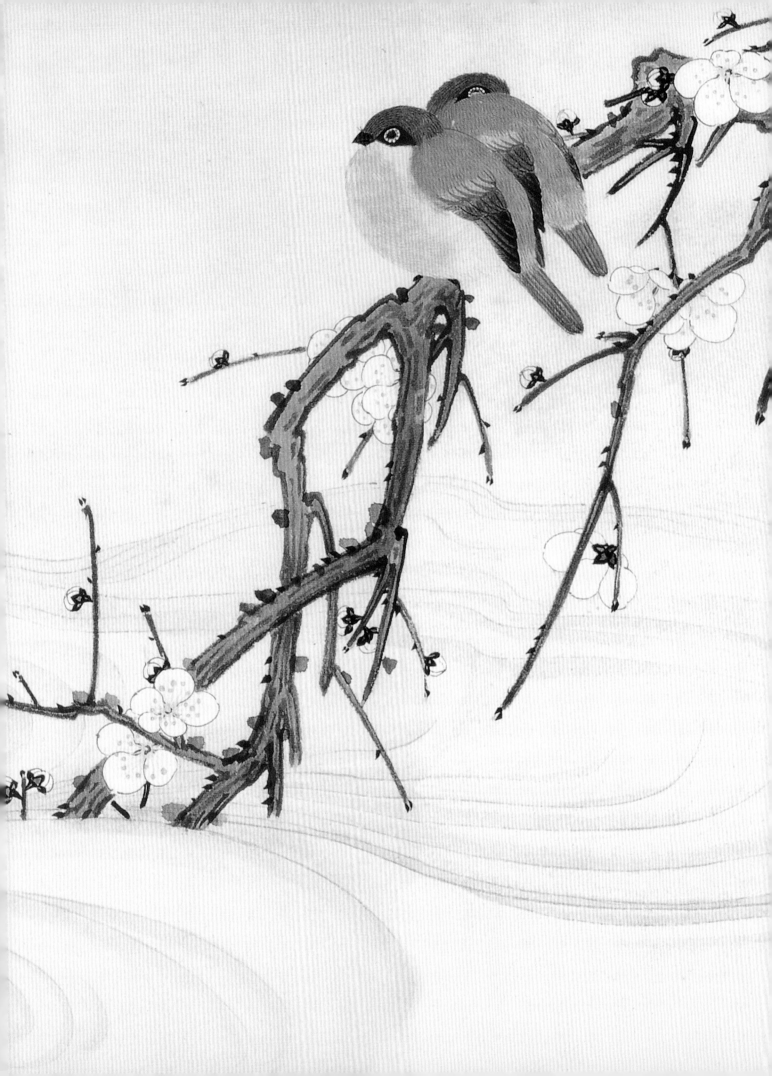

书画巨匠艺库·花鸟人物卷

于非闇

于非闇工笔花鸟画论

于非闇 著

本社 编

上海人民美术出版社

前 言

公元 1889 年 4 月 21 日，于非闇先生出生于北京。于非闇祖辈三代都是清朝举人，均以教书为生，家中藏有法帖、书画、印谱、拓片、缂丝等旧藏。于非闇自幼在祖父和父亲的指导下研习书画，同时对笔、墨、纸、砚，颜色等进行收藏与研究。1908 年入满蒙高等学堂，1912 年入北京师范学校学习。1913 年随民间画家王润暄学习绘画，制颜色。1931 年曾师从齐白石习山水与篆刻。后听从张大千建议，于 1935 年起专攻工笔花鸟。1936 年在中山公园举办首次个人画展。1937 年受聘担任第二届全国美术展览审阅委员，并于同年起任故宫古物陈列所附设的国画研究室导师至 1945 年。1946 年至 1948 年专心研究宋人画风并精心临摹创作了一批宋人风格的优秀作品。1949 年新中国成立后，历任北京市新国画研究会会员、常务理事，副会长，中央美术学院民族美术研究所研究员，北京中国画院（后改名为北京画院）副院长等职。 1959 年 7 月 3 日，病逝于北京。

于非闇中年转入工笔花鸟画创作，与他的朋友张大千有直接关系。张大千于上世纪 20 年代末来到北京，和于非闇结为挚友。他们曾合作过《仕女扑蝶图》，于非闇画蝶，张大千画仕女。在张的建言下，他开始对宋徽宗赵佶以及宋元缂丝的画艺心摹手追，不废日夜。所谓"缂丝"，又称"刻丝"，是中国最传统的一种挑经显纬的欣赏装饰性织造法。宋元以来的皇家御用织物多用缂丝法织成，因织造过程极其细致，摹缂常胜于原作。对此类民间优秀艺术的广泛及巧妙借鉴，使于非闇突破了传统工笔画的审美约束，创造出一种雅俗共赏的兼具装饰性与书法性，融合了娴熟技法与文人情趣的别致花鸟画样式。

作为中国 20 世纪的工笔花鸟画大师，于非闇起步虽晚，但大器晚成，成就极大。这与他曾学过园艺学、鸟类学，为后来画工笔花鸟画打下基础有关。到了 40 年代，于非闇的名声曾一度与张大千不相上下。他的工笔双勾重彩花鸟画，主要吸收了三

方面的营养。一是从古代绘画遗产中汲取传统精华。二是注重从写生中体察物理、物情、物态。三是不时借鉴民间绘画中优秀的技法,比如装饰风格、色彩的对比与协调,以及朴素祥和的题材与审美习惯。这些都使他的作品获得了广大的接受群体。

归纳起来,于先生的艺术生涯大约可以分为三个时期:

(一)从开始学画到1935年专攻工笔花鸟,是于非闇青年时期,也是其艺术生涯早期。这一时期他在绘画上多使用写意或工写结合的手法,色彩淡雅,笔墨轻逸洒脱。如他1932年所作的《水仙》,淡雅清秀、造型简洁。

(二)1935年至40年代末,是他工笔花鸟画的成熟期。此时于非闇已专注于工笔花鸟画的学习与创作,多为仿古或临习之作。他从学清代陈洪绶入手,后学宋、元花鸟画,并着意研究赵佶手法。重古意是其一大特点,他在晚年病中所作《喜鹊柳树》的题跋中写道:"从五代两宋到陈老莲是我学习传统第一阶段,专学赵佶是第二阶段,自后就我栽花养鸟一些知识从事写生,兼汲取民间画法,但文人画之经营位置亦未尝忽视。如此用功直到今天,深深体会到生活是创作的泉源,浓妆艳抹、淡妆素服以及一切表现技巧均以此出也"。这是其对一生艺术历程的重要总结。

(三)20世纪50年代,即解放后。此时于非闇先生已进入老年,但这段时间却是他创作最为丰富的时期。此时他的绘画风格已经成熟。从以前的以临摹古代名作为主转为以写生创作为主。作品更具有艺术创造性,师古而不泥古,创两宋双勾技法之新,自成画派。构图打破陈规,工谨明丽、重色浓妆的画风已经基本形成。

于非闇用笔刚柔相济,着色求艳丽而不俗。于非闇的绘画作品中,宋人高古的气韵,精到的笔法与色彩的艳丽并不相冲突,不因"艳"而显出"俗",艳美之色与高古之意,整体地贯穿在于非闇的作品之中的,是一种格调,也是识别其作品的根本。

通过《我是怎样画工笔花鸟画》和《中国画颜色的研究》等专著，于非闇系统而毫无保留地论述了历代传承下来的诸般绘画技法和自己几十年研究的心得。因此，他对诸如毛笔的某某品牌、颜色某国纯正、墨锭某某作坊生产优良等都极为考究。本书荟萃了于先生的这两本经典著述，略去其中讨论象形文字等极少数与绘画关系不大的部分，同时搜集了他大量的精品画作、课徒稿、写生稿等，汇编成册，以供读者学习借鉴之用。因于先生著述涉猎广泛，汇编错谬之处，在所难免，尚乞读者见谅。

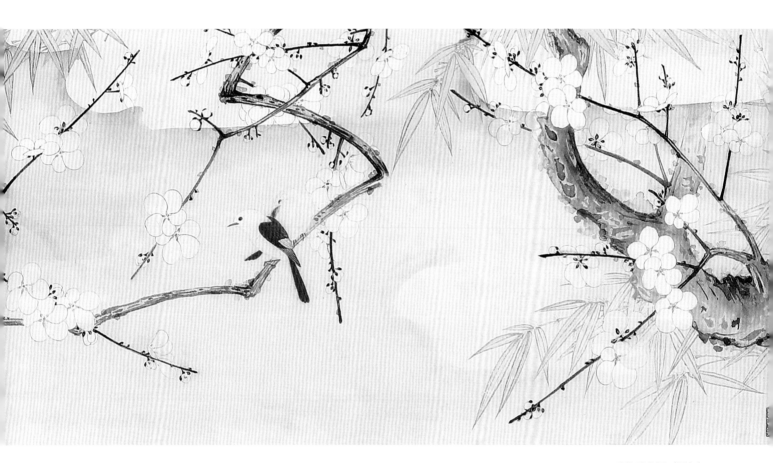

雪梅丹雀图（局部）

目 录

目 录

上篇·我怎样画工笔花鸟画

第一章

　　我学习工笔花鸟画，是从 1935 年起始的，至今才二十多年。在这以前，曾从民间画师学习过养花养虫鸟、制染料。还曾学画过山水画和写意的花鸟画。虽都是些"依样画葫芦"，很少创作，但在运笔用墨以及养花养虫鸟上，确为我学习工笔花鸟画打下了良好的基础。特别是那位教我制颜色、养花养虫鸟的老师，他是位不大出名的民间画师，他循循善诱地使我观察体验了花草虫鸟的生活，使我懂得了绘画工具的制作和使用，那时我才 23 岁。

　　这本书是专就 1935 年以后，即是我从 46 岁学习工笔花鸟画起，到目前为止，把我在这二十多年中实践的经验，毫无保留地记录下来，作为研究工笔花鸟画的一种参考资料。只是限于我的水平，错误的地方不仅不能免，可能还很多，这就唯有要求读者给予批评和指导，免得我自误误人。

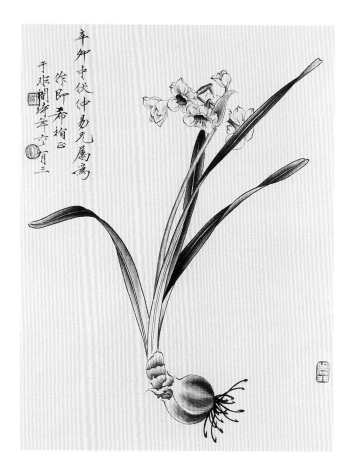

水仙

一、学习花鸟画的意义

自古以来。人们对花鸟画的要求是"活色生香"，对禽鸟画的要求是"活泼可爱"。花鸟画要它尽态极妍、神形兼备，也要它鸟语花香、跃然纸上，本来人们的日常生活就是和自然景物分不开的。青山绿水、碧草红花、好鸟时鸣，助人情趣，有的采入歌谣，有的编成小唱，自昔就为人们所喜闻乐见。一部《诗经》就是最好的花鸟画题材。画家们把人们喜爱的花鸟禽虫搜入笔端，塑造成更加美好的形象，不能说不是对人们精神生活的一种贡献。它是给人怡悦心神的无声的诗，它可以养性，可以抒情，可以解忧，可以破闷，更可以使人领会到发荣滋长、生动活泼，促人以进取之情。画菊使人有傲霜之感，画竹使人发劲节之思，画松树使人知凌风傲雪、万古长青的精神，这和画黄鹂、戴胜与农时有关，一样是花鸟画传统的精神。

民族绘画的花鸟画传统是写生的，是符合于现实主义的。优良传统的创作方法是，热爱生活、观察生活、研究生活，从而熟悉生活，通过丰富的想象，大胆地夸张，用精简提炼的笔墨，描写瞬间的动态——包括风晴雨露的花卉在内，它似乎不应该被认为是"静物画"。花鸟画家们所以能够把花鸟瞬息万变的动态捕捉住，是与画家对生活的热爱、熟悉和观察研究分不开的。加上他们丰富的想象，熟练的写生，对于瞬间事物，闭目如在眼前，下笔如在腕底，很自然地创作出又真实、又概括、又生动、又传神的作品。这作品完全可以做到玉树临风，莺簧百啭，成为动的花鸟画独特的风格，被世界所公认，这是值得我们骄傲的。尽管我们的花鸟画家不是在有花有鸟的现场去创作，更不是用标本来创作，而是在室内创作的。

花鸟画这一写生的优良传统，对于我们学习花鸟画的，不仅是要继承，还必须要向前发扬光大，使得标志着我们新时代独特风格的花鸟画，更加光辉灿烂地丰富世界民族绘画的宝库。

龙凤人物帛画　战国

流传至今的中国花鸟画，这恐怕要算是最早的了。

二、中国花鸟画是怎样发展下来的

　　关于中国花鸟画发展的一些社会、历史、经济等因素，限于我的水平，我只从花鸟画这个角度谈谈它的表面现象。

　　谈到我国花鸟画的现实主义传统——写生传统，就首先应从象形文字的创造谈起。当然，彩陶就更早了。我们仅从殷代的甲骨和商周的青铜器上所见到的象形文字（汉代许慎的《说文解字》由于传写版刻还恐有讹误，不去征引），已可以看出创造文字者是用现实主义写实的创作方法来塑造形象，使得这一具体形象简单概括、特征鲜明，使人一望而知：羊是羊，马是马，长鼻子的是象。我们祖先通过精确的观察、细密的分析、仔细的比较、大胆的概括，创造出象形文字——单一的绘画，就今日所见到的，起码也有三千多年的历史，这是首先值得我们骄傲的。

　　鸟兽草木之名，在商周时代已经在民间歌谣——《诗经》中大量地出现了。同时，商代的青铜器花纹上劳动人民已经塑造了凤的形象。此后简单的花朵、生动的禽鸟，

我们从铜器、陶器、玉器、漆器、砖、瓦以及壁画上都可以见到活生生、简练概括的形象。东晋顾恺之（公元 345—406 年）传世的《女史箴图》，在"日盈月满"那一段里，他画了两只朱红色的长尾鸟，一只惊讶回望，一只伸颈欲飞，非常生动，在流传至今的卷轴画上，这要算是最早的了——当然长沙楚墓出土的《龙凤人物帛画》更在前（见北京历史博物馆印行的《楚文物展览图录》十二）。自东晋经南北朝到隋唐（公元 4—7 世纪），中国绘画汲取外来文化，营养自己，更加多元化。那时在文献上已有一些花鸟画家出现。同时民间画家的遗迹，在壁画上、墓葬砖瓦碑碣上、建筑物上、日常生活的器物上，我们都可以看到丰富、生动活泼的花鸟画和花鸟图案画，直到它完全发育成为单一的绘画——花鸟卷轴画。

　　唐代（公元 618—907 年）的花鸟画家，仅据《宣和画谱》（书成于公元 1120 年）的记载，只有八人。书上对薛稷画鹤，说他是写生，不但是形神姿态如生，而且一望就知道鹤的雌雄和鹤种的南北，所以李白和杜甫都写诗来称赞他。现在流传到域外赵佶的《六鹤图》，很有可能是沿袭了薛稷的画风传下来的。书上说到边鸾，那时新罗国送来一只孔雀给皇帝（唐德宗李适），这孔雀善于舞蹈，皇帝就命令边鸾画它，画成，真的仿佛孔雀按着音乐的节奏，婆娑起舞。又说，萧悦画竹，被当时

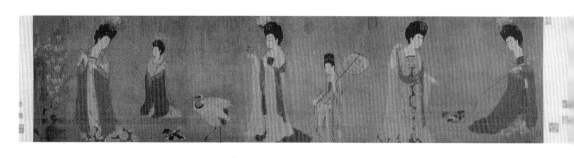

簪花仕女图　唐　周昉

　　《簪花仕女图》是目前全世界范围内唯一认定的唐代仕女画传世孤本。画中描写几位衣着艳丽的贵族妇女春夏之交赏花游园的情景，向人们展示了这几位仕女在幽静而空旷的庭园中，以白鹤、蝴蝶取乐的闲适生活。

香实垂金图　南宋　佚名

芳淑春禽册页　五代　黄筌

诗人白居易看见了，作诗题画竹他说："举头忽见不是画，低耳倾听疑有声。"通过这些记载，我们可以看出，民族花鸟画的传统，是抓住对象一刹那的动态把它表现出来，这和把画花（包括画竹）画鸟认为是静物画恰恰相反。《宣和画谱》又说，郭乾晖善画鹞，他常住郊外。养禽鸟玩弄，偶然心有所得，当即用笔作画，画成，格律老劲，曲尽物性之妙。上面仅是些文献上的记载，但我们看一下故宫博物院陈列的《簪花仕女图》里所画的花和鹤，尽管画家不是画花鸟的专家，也可以看出它相当的生动活泼了。在这时期里，民间的花鸟画更加发达。在壁画上、器物上、雕刻上，都显示出繁荣富丽、生动活泼的作风，比前代更加丰富多彩。

五代到北宋末（公元907——1127年），花鸟画继承唐代的写生传统更加发扬光大，创造出丰富多彩的各式各样的形式，可以说花鸟画到了北宋末期，已经达到了光辉灿烂、盛极一时的时期。这时的花鸟画主张写生，主张师造化，主张从生活中塑造有高韵的形象，尽可

能地避开工巧。在设色的柔嫩鲜华以外，主要的要健全写生形象的气骨，反对在写生当中为了"曲尽共态"，造成工致细巧，失掉了笔墨的高韵，在设色的时候，如果流于轻薄，致使气势骨力不够，那就变成了软弱无力（见《宣和画谱》、《花鸟叙论》）。同时，在李廌所作的《画品》中，批判了花鸟画只注意描写局部的形似和细密，而失掉了全局整体的气势和精神，还批判了"物物雕琢"的不当，而要求在画面的造型上要"妙造自然"，凡是这些，可以看出所要求花鸟画家的不是摄影照相，不是直接照抄事物的真象，而是通过观察、分析和比较，集中地加以提炼，有选择地加以概括，因此才主张师造化，塑造有高韵有骨气的形象，反对工致细巧，物物雕琢而失掉了整体的精神。总的来说，这一时期的花鸟画——仅就花鸟画来说，是要求"形神兼备"，有"高韵"有"气骨"，"妙造自然"的花鸟画，它是周密不苟"师造化"的结果。

雪景寒禽图　宋　王定国

　　王定国，工花鸟，师李安忠，亦学崔白兄弟笔法，敷色轻淡，清雅不凡，人所不及。传世作品有《雪景寒禽图》册页，设色精丽，用笔工整，神态逼肖，简淡活泼，清新可喜，逸韵飘然。

我们试从故宫博物院绘画馆所陈列的花鸟画来看，黄筌的《写生珍禽图》，翎与毛的塑造，有显然的区分，毛柔软、翎刚硬的感觉，一开卷就可以接触到，昆虫的腿爪也显示了这一点，更不用说它的生动活泼。崔白的《寒雀图卷》、赵佶的《芙蓉锦鸡图》、《枇杷山鸟图》、梁师闵的《芦汀密雪图》等等都是形神兼备，有高韵、有气骨，妙造自然的花鸟画。尽管在创作的表现方法上，他们个人所强调的并不相同，但这正显示出他们各自不同的风格。

墨竹图 宋 文同

很显然，当时指导性的理论，影响和刺激了创作（包括民间的）。同时，更加扩张了画院的组织，设立了"翰林图画院"。赵佶在崇宁三年（公元1104年）宣布：天下画家以不模仿古人，而物的情态形色，俱若自然，笔韵高简的为工。并用出题考试的方法，考试民间画家（如用"踏花归去马蹄香"、"野水无人渡，孤舟尽日横"这类古诗的名句作题目，考画一幅画）。在画院（翰林图画院的简称，院里传出来的画又叫院画或院体画。）中设立了"待诏"、"祗候"、"画学正"、"学生"等官阶，以表示对绘画技术的区别。鲁迅先生在《论"旧形式的采用"》一文中说："宋

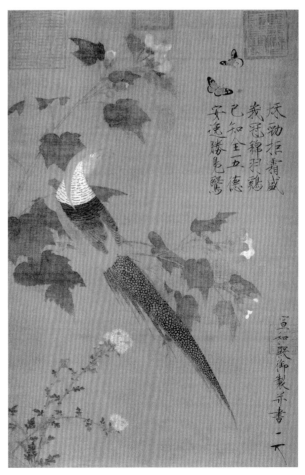

芙蓉锦鸡图　宋　赵佶

寒雀图　宋　崔白

　　的画院，萎靡柔媚之处当舍，周密不苟之处是可取的。"（《且介亭杂文》
第24页）我们看宋代的画院，正是有它突出的优点，但也有它的缺点，
特别是颓废的萎靡不振的东西。在这时文人画渐兴，像米芾（赵佶时
他作书画两学博士）那样的"文人"，在他所著的《画史》、《画评》、
《待访录》、《宝晋斋集》、《英光集》里竟对从古以来画翎毛的一
概加以否定，说成了"欠雅"。

　　南宋（公元1127—1279年）时期，花鸟画仍继承北宋末期的花
鸟画的传统而有所发展，但发展的深度不够大，继承的成分比较多。
例如李迪，他是学习徐熙和崔白的，由他又传到他的儿子李德茂和
那时的画院（故宫博物院陈列他的《骏犬图》和《雏鸡图》）。李
安忠是学黄筌、黄居寀的，他又传到他的儿子李瑛。林椿和宋纯他

是学赵昌的，林椿也传给了他的儿子林杲（故宫博物院陈列着林椿的《果实来禽图》）。当然，像故宫博物院绘画馆所陈列的《双鸳鸯图》（故宫博物院有印本）、《枇杷绣羽图》、《出水芙蓉图》等等都是这时期周密不苟、被人喜爱的作品。这时还有马远和马麟父子的花鸟画，如故宫博物院陈列出来的马远的《梅石溪凫图》，马麟的《层叠冰绡图》，马远用他创造性的画山水的方法写梅写溪，描写群凫在水里的动态，马麟用刚健的笔法描写白梅的冷香，他们都富于创造性，特别是在构图方面，一个为群凫创造优美的环境，一个只在一角画出梅花，大部分空白，更使人觉得冷艳芬芳。此外，还有兼工带写的一派，这是起源于北宋的，

写生珍禽图　五代　黄筌

　　花鸟画发展到了五代，徐熙、黄筌并起。徐熙极擅写生，其画先以墨色写枝叶蕊萼，然后敷色，呈骨气风神之态，为古今第一，史称水墨淡彩派；黄筌集薛稷、刁光胤、滕昌祐诸家之长，先以墨笔勾勒，再敷色彩，呈浓丽精工之状，为世所未有，史称"双勾体"。

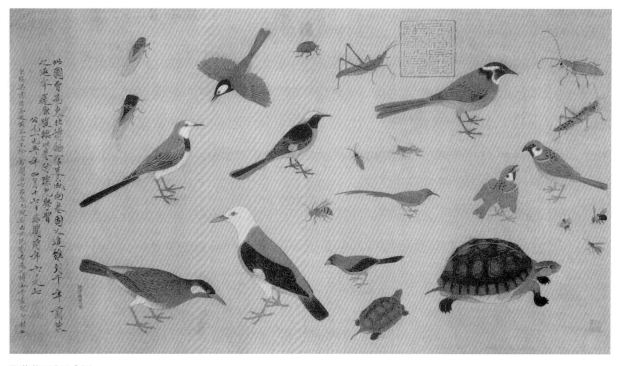

临黄筌写生珍禽图

如苏轼、赵佶的画竹，只用浓淡墨一笔画成，不用勾勒，这和所传徐崇嗣只用颜色敷染成为没骨画花是同有创造性发展的，还有梁楷和僧人法常，梁楷的作品如绘画馆的《秋柳双鸦图》；法常号牧溪，他的作品日本保存有很多幅，最著名的如《松藤八哥》、《竹鹤图》等。与此同时，有扬无咎的墨梅，赵孟坚的墨兰和白描水仙，他们都是从兼工带写发展下来的，最后发展成为文人画。

两宋（北宋南宋）花鸟画，继承并发扬了唐代绘画的优良传统，强调了花鸟画的能动性——气韵生动，同时，还要求做到形神兼备，妙造自然。《红蓼白鹅》是静（鹅）中有动（红蓼枝叶），崔白的《双喜图》、《竹鸥》，赵佶的《芙蓉锦鸡图》、《枇杷山鸟》，梁师闵的《芦汀密雪》，李迪的《雏鸡》，马远的《梅石溪凫》，

仿宋人笔

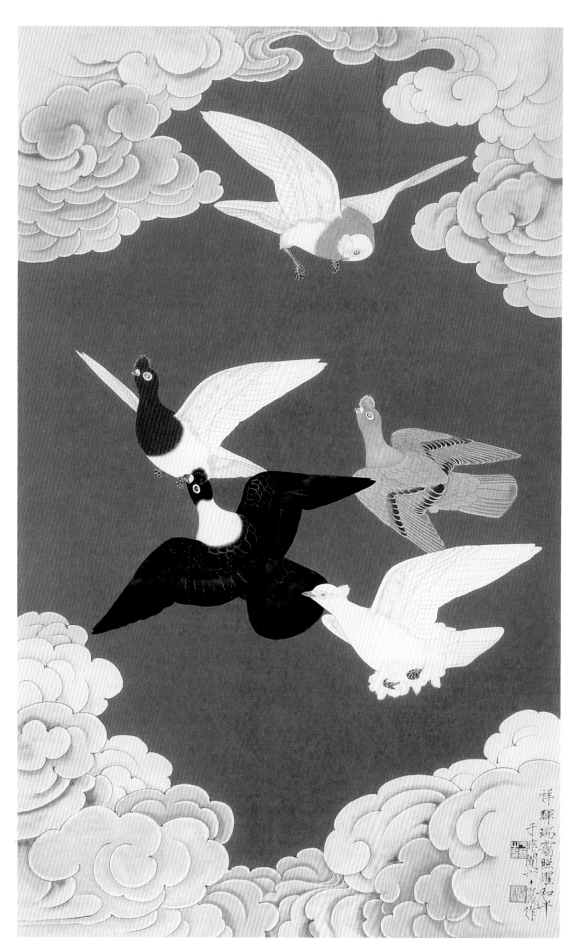

瑞霭和平

　　写五只飞翔的瑞鸽。五只鸽子的羽毛颜色极尽变化之妙，而每一鸽子的羽毛又有不同，与祥云的色彩变幻颇为呼应。

五色鹦鹉图　宋　赵佶

张茂的《双鸳鸯》，林椿的《果熟来禽图》，梁楷的《秋柳双鸦》，以及绘画馆中
宋人的那些单页画如《红蓼水禽》、《枇杷绣羽》、《群鱼戏藻》、《出水芙蓉》
等图，不但使人听到鸟语，闻到花香，并且一朵花瓣，一片叶子，一堆丛草，一片
清溪，都使人感觉它们在动，是和主题思想内容很和谐地在动，这个动态，是从生
活中体验出来的，差不多是抓住了对象千万分之一秒的动态，通过丰富的想象，千
锤百炼地把它集中地提炼出来。同时，他们还从自己各个不同的角度，从使用笔墨、
使用色彩等手法，创造成为自己的风格，使它在形式上更加多样化。他们这造诣是
与养花木、养禽鸟草虫和在田野林木观察的辛勤劳动分不开的。花鸟画是有情节性
有诗意的动的绘画。文人水墨画，如画竹、画兰、画禽鸟等，也讲究风晴雨露，也

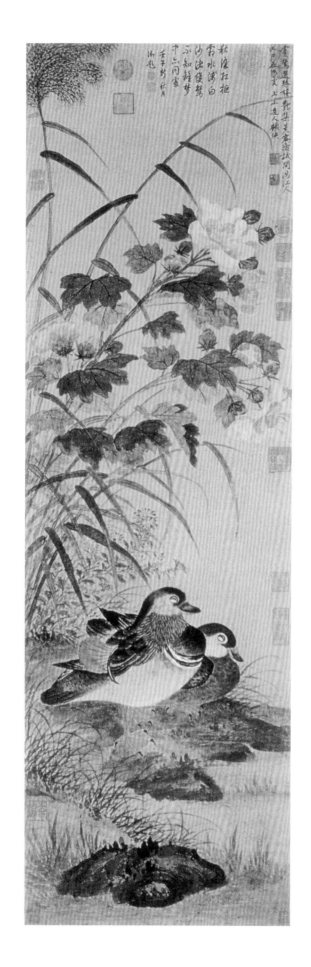

讲究飞鸣食宿，他们更是强调了这一点，这也就是在"六法"中首先要求画家要做到"气韵生动"的这一优良传统。不过，在北宋，传统的发扬和风格的创造比较多，在南宋，传统的继承比较多，传统的发扬，风格的创造比较少。由于北宋时期的画家，仅一部分入了画院，这也许是在绘画上继承和因袭成分较多的原因之一吧。在院外的文人画，在南宋末期逐渐发展成为主流，直到元朝，这并不是偶然的。

元朝（公元1206—1368年）的花鸟画，在花鸟画家来说，已经感到寥寥无几。赵孟頫（子昂）的《枯木竹石图》、《幽篁戴胜图》是他充分发挥了笔墨的作用的。像陈琳的《野凫图》、王渊的《幽篁鹁鸽图》、张守忠的《桃花山鸟图》（都在域外）等，它们都是水墨和白描相结合，兼工带写的作品。在这时期应特别提到的是画竹和画梅，李衎、柯九思和王冕的作品，如故宫绘画馆所陈列的《四清图》、《设色双勾竹图》、《墨竹图》、

芙蓉双鸳图 元 顾瑛

《墨梅图》、《三君子图》等，在绘影、绘声和绘芳香方面，假如肯平心静气地领略一下的话，是完全可以理解的。我对它的看法是：由用绢到用纸，由用色到用水墨，在写生的基础上进步到兼工带写，半工半写，做到"石如飞白木如籀，写竹还须八法通"的高度技巧，专就花鸟画来说，是有它辉煌成就的。

明朝（公元 1368—1644 年）的花鸟画，它的发展，基本上是沿着兼工带写这方面发展的。明初虽又设立了翰林图画院，在武英殿置待诏，在仁智殿待画工，并且把工笔花鸟画家边文进召至北京，给他武英殿置待诏的官职。边文进和明中期的花鸟画家吕纪，他们都是继承着南宋花鸟画而发展下来的。边学李迪、李安忠的成分比较多，吕学马远父子和鲁宗贵的成分比较多，我们一见他们的作品，即可看出他们继承传统的成分。但是他们还都保持着自己的风格。到明末的陈洪绶，他的花竹翎毛，是创造性地继承着宋人的勾勒，他比边、吕二家更有新的成就。

桃花白头　明　陈洪绶

这一代的花鸟画已发展成了多种多样的形式。写意画里形成了大写意和小写意。并且那时候的士大夫阶级竟主张对花木不必管花、叶和花蕊的真实，说什么"若夫翠辨红寻，葩分蕊析，此俗工之技，非可语高流之逸足也"（见《丹青志》陈淳条）。这就是说"庸俗"的"画工"，才对花木去辨别叶子、追寻颜色、识别花朵、分析花蕊，"高流"的画家们可以不管这一套而信笔一挥。这就造成脱离实际、脱离写生的花鸟画。但是，大笔的写意花鸟画家有林良和他的儿子林效以及王乾、徐渭、八大、石涛。这是痛快淋漓的水墨花鸟画，对于花鸟画传统来说，它是从写生向前发展的，首先是做到了生动活泼。小笔的写意花鸟画家有沈周、陈淳、陆治、周之冕、孙克弘这些人。他们是以清倩柔婉见长的，为了与"俗工"有别，他们有的"不求形似"，只是片面强调笔墨的高韵，对于花鸟画写生所要求的"形神兼到"，

榴花双莺图　明　吕纪

似乎抛弃形而只在求神。明初画院里，发明了画翎毛的"点垛法"，用破笔枯墨，连点带刷，非常生动活泼，这是进步的方法（曾见明人的记录上记载点垛法翎毛的创始人，可惜我连书名也忘记了，不能确指是谁），这方法至今普遍地流传着。另外，还发明了勾花点叶的画法，至今仍被画家使用着。明末，有胡正言的《十竹斋画谱》行世，这对初学绘画是有帮助的。

清代（公元1644—1911年）的花鸟画，在这一时期里，我们首先看人物画，山水画的发展，然后再看花鸟画。这样比较一下，花鸟画与其他的人物山水画还是有它向前发展的一个方面，尽管或者相对地说脱离了花鸟画写生的传统。例如：明末清初的恽南田、王忘庵（武），他们批判了明代画用笔的粗狂，发挥了没骨写生的功能。用"没骨法"或者"勾花点叶法"来进行写生，他们是比明代的画家又向前发展的。特别是恽南田的作品，

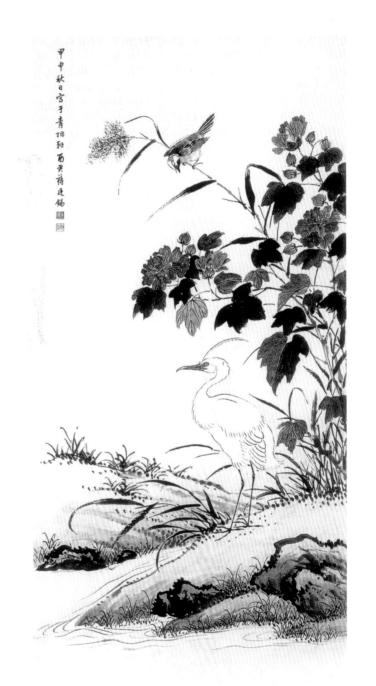

芙蓉鹭鸶图　清　蒋廷锡

更可以说明这一点。清代初期，由明代士大夫所倡导的梅、兰、竹、菊四君子画，到这时也印行了画谱——《芥子园画谱》二集，第三集是花鸟草虫画传《芥子园画谱》。第一集山水谱是公元 1679 年印行的，第二、第三集是公元 1687 年印行的。到了中期，工笔花鸟画家沈南铨往日本教授花鸟画。士大夫阶级的花卉画家蒋廷锡、邹一桂等也画出一些颇为鲜艳的"奉旨恭画"的作品。这时画花鸟的还有华秋岳（新罗山人），他从千锤百炼出来的形象，使用清新明快的手法，以少胜多地塑造出一花一鸟，几片叶，一枝藤的形象，使人见了，真觉得他是惜墨如金。继承或者说摹仿他的就只有一个李育，他不但是画，就连题字也学得神似，因此传到目前的华秋岳画中，使人怀疑很有可能是李育搞出来的。再后是赵之谦，他的花卉首先值得珍视的是他把游历所看见南海两广的花果，用他圆润灵活的笔调、鲜明的色彩，把这些花果生动地给反映出来。同时，对于新鲜事物——中原不常见的花果，也表达出

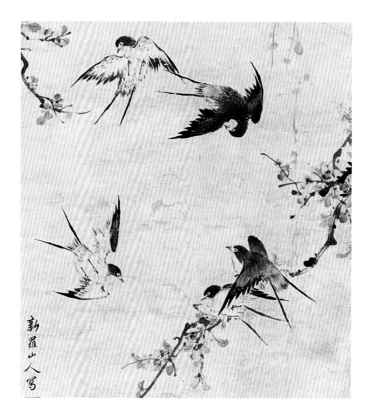

桃花燕子图　清　华喦

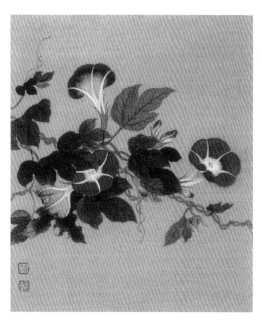

设色花卉　清　恽寿平

桃花燕子　清　郎世宁

作者对它们的思想感情。末期还有"三任一吴"，"三任"是任渭长、阜长和伯年。"一吴"是吴昌硕。"三任"的花鸟画，是从陈老莲的花鸟画发展下来的。渭长的笔调比较稳当，阜长、伯年的笔调更加泼辣，但是行笔如风、一挥而就的气势，是他们的风格，尽管他们有些过分地夸张了笔墨。吴昌硕是从苍老拙厚的笔调上求得画面上的协调，对于形象，却是大胆地加以夸张和剪裁，所谓大笔破墨花卉，成为一时最杰出的作品。

从辛亥（公元1911年）革命到解放前为止，由于古典绘画遗产的公开，专门学习机构的成长，对花鸟画的发展是有所帮助的，尽管是在反动统治时期的摧残，并且把宝贵的民族绘画遗产陆陆续续地盗运出国，但这时的画家，比明清两代花鸟画家所见到的要丰富的多，对于从生活中塑造形象，从传统的写生技法中进行创作，却只有齐白石等几位画家。我在这时很感到求师问艺的艰难，我只有一面学习遗产，一面进行写生，在实践的过程当中，逐渐有一些新的发现。北平解放后，首先增加了我学画的信心，使我继续得以前进。

竹鹤图轴　明　边景昭

三、院体花鸟画是怎样来的

　　我们的民族绘画，自古以来都是民间画家们的辛勤劳动创造、发扬和繁荣的结果，才造成各式各样丰富多彩的绘画，无论是人物、山水和花鸟画。统治阶级为了控制他们，使他们俯首贴耳地为统治阶级服务，才设立"待诏"、"祗候"、"供奉"等一些官职，用来垄断"四方画工"，美其名还说成是"奖励学艺"。这制度自唐李世民时即有，经过五代时的南唐、西蜀，到北宋更加扩大组织，设立翰林图画院，接收了南唐、西蜀画院的画家，同时，还招收画家、画工，就他们绘画水平的高低，给他们"待诏"、"祗候"、"艺学"、"学生"、"供奉"等官职俸禄。大概艺术最好的令他们画宫殿寺观的壁画（有的用绢拼起来画，有"双拼"、"三拼"、"四拼"等幅），经常地画些团扇进献给"皇帝"。到了赵佶时代（公元1101—1125年），重定了翰林图画院的官职。

入院的画家准许穿绯紫色的衣服，配带着金鱼带，进见皇帝的班次，画院排在前面。同时还颁布了画学考试的等次，以不摹仿前人，而物之情态形色俱若自然，并且笔调高简的为上。当时还把用古诗的课题公布"天下"，考试"天下"画工。如前节所引"踏花归去马蹄香"这一试题，考取第一名的是画了一群蜂蝶追随在骑马的马蹄后面。"野水无人渡，孤舟尽日横"这一试题，考第一名的画的是一舟子躺在船尾吹着笛等待渡河水的人。其他考第二、第三的多是画只空船系在岸上，画只鹭鸶缩头拳脚地落在舷上，或画只栖鸦栖在船的蓬背上，只强调了无人，不如考第一名的是在等候渡客。赵佶他这样一来，反对摹仿，提倡独立思考，提倡诗情画意，提倡情态形色俱若自然和笔韵高简，这对于当时的画家们在创作上给予了很大的刺激。但是这一法令也就相当地脱离了实际生活而仅凭空想象。同时，画

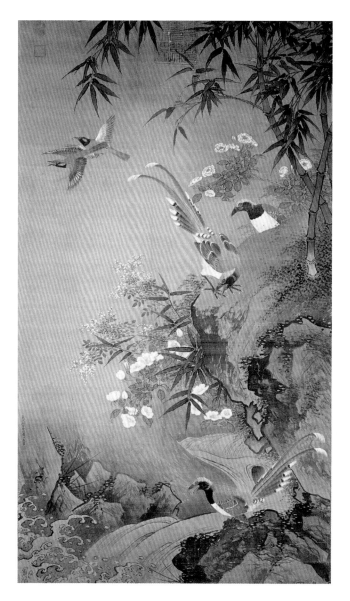

花鸟图轴 明 吕纪

秋园双禽图　清　李鱓

院还提倡学习"小学"（文字学）、经学，对于绘画遗产的学习是：每十天把御府所收的图轴，命"中贵"们押送到画院，使画院的画家们观摩学习，并用"军令状"这一法令保护着运送来的绘画遗产，预防遗失或污损毁坏。这种措施，一直影响到南宋的末期，特别是在花鸟画这一方面，创造出多种多样的形式，这是和民间画家创造性的发展分不开的。

民间画家带着他们创造性的艺术入了画院，更加发挥了他们周密不苟的艺术成就。他们所画出来的山水画、花鸟画乃至于人物画，都是人民群众乐于接受的东西，并且还形成了某一时期的某一流派。例如，北宋早期的黄筌父子一派，中期的崔白、吴元瑜一派等，在带徒弟传技法方面，虽还找不到具体的

记载情况，但是，流传至今的那些团扇方册，很可能是画院中传授技法的习作或示范作品。至于被台湾运走的崔白的《双喜图》，作者在树干上自题"嘉祐辛丑年崔白笔"八个小隶字，那就是这一时期院体的代表作了。

在明清的画院，画工和画家已有明显的区分，如明代把画家置于武英殿，画工置于仁智殿那样。一般的画工——民间画家，也就不被士大夫阶级的审美观点所重视了，并还波及武英殿之类的院体画家们。轻视画院，轻视院体画，这一审美观点几百年来一直没有得到很大的改变。

蒲塘秋艳图　清　恽冰

此是十九年前北京海陬时所作今镜龛怅盆譬无真的心程矣己亥非闇七十一岁

环北京产萝卜味甘而脆色尤艳美有玲珑心袅余生者尤硕而于密已不能嚼矣老态足玉作此愧然辛巳老非闇

蔬果图

四　花鸟画技法的衍变

为了表现花鸟的形和神所使用的技法——包括用笔、运墨和着色各方面的技法，随着画家创作的本身，画家对花和鸟一些各自不同的看法，以及审美观点的转移等，在描绘技法上，也就各有不同。这些技法的衍变，到目前为止，仍被花鸟画家们继承着，但在风格上各个画家却还有他自己的一套，今约略地叙述如下：

勾勒法　这是从写生提炼得来的线条，用淡墨勾出了形象的轮廓，然后着色，着色完了后，再用重色或重墨，重复地再"勒"出各随各形象的线，这线不单是代表轮廓，还要表现出花叶翎毛等质感，使得形象更加生动明快。唐五代和宋多用这种技法，后来的民间画家仍用这方法。

勾填法　此法又叫"双勾廓填"。从写生提炼得来的线条，用重墨双勾出形象各自不同的质感，这双勾法和前面所说的"勒"法完全一致，不过"勒"法所使用的线条，不一定是墨，而是比较重的颜色。"勒"法是在着色终了时进行的，双勾是先用重墨勾

出，然后填色，这是它们的区别。这方法主要的是色不浸墨（双勾出来的墨道），用色填进墨框里要晕染，要有浓淡，所以叫"勾填法"。这方法，唐、五代、两宋到元普遍使用。

没骨法　花卉不用双勾，也不用勾勒做骨干，只用五彩分浓淡轻重厚薄画成，这叫"没骨法"。据说此法创始于北宋时的徐崇嗣，他这样画了一枝芍药花，非常逼真。同时又发明用墨笔画墨竹，如北宋文同、苏轼等，后又用大笔画荷叶等，都是从没骨法衍变下来的。

勾勒与没骨相结合　这是北宋末才有的。一幅作品可以用没骨法和勾勒法或勾填法，主要是因物象的不同，才使用着不同的方法。例如，赵佶的《写生珍禽图》（有印本），竹子用没骨法，禽鸟用勾勒法。又如赵佶的《瑞鹤图》（在东北博物馆），端门和丹阙用勾填法，祥云、白鹤用没骨法。

勾花点叶法　花瓣用双勾法，叶片用没骨的点法，这样做为了生动活泼，它是从南宋创为双勾梅花，再用没骨法写出梅花的干而又加以变化的。到明朝更加发展成为画一切花卉的方法。特别是用水墨表现白色的花朵，非用此法不可。

点垛法　点法在花鸟画中被使用虽在后，但它的功能却相当大。它可以用以点花点叶，它更可以用于点垛翎毛。自使用绢进而使用纸，到使用了生纸，这点垛法无论是湿笔（含水份多）、干笔（含水份少或很少），对于塑造形象，对于求形求神，都能如意地挥洒。明代画翎毛如林良等人，直到清代的八大山人和华秋岳等都长于此法，特别是近代的任伯年、吴昌硕、陈师曾、王梦白等诸人，以及齐白石，更擅长此法。

以上六种技法，实际说起来都是从双勾、没骨衍变下来的。双勾中的勾勒是先勾出淡墨的形象，着色后，再用重墨或重色重勾一遍。勾填只是着色不再勾填，或是连色也不用，只用墨再加以晕染一下，这又叫"白描"。用颜色点染出形象，或是用浓淡墨点染出形象，虽然同属于没骨法，但在使用笔的大小上，又分为小写意和大写意。明清两代特别是近代的花鸟画，对此法的发展是前无古人的。

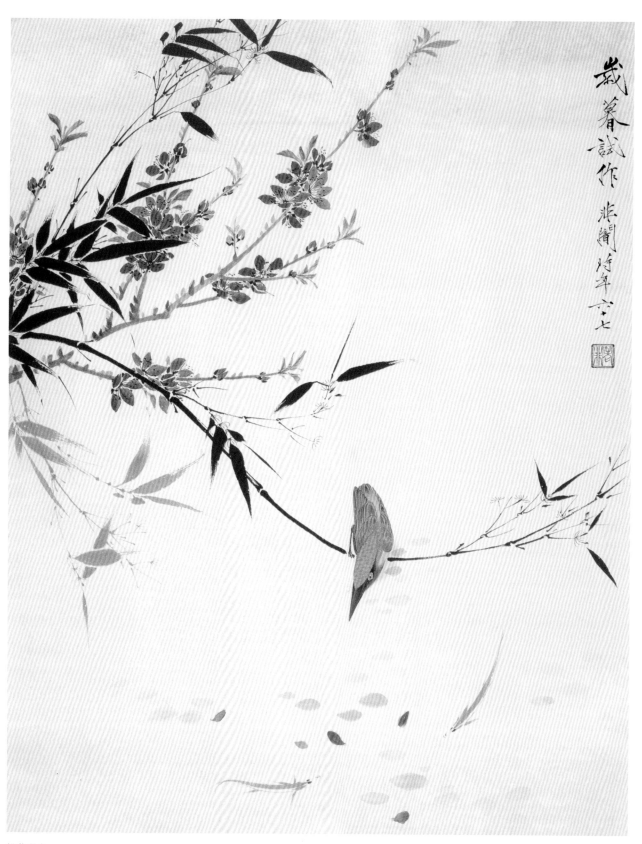

桃花翠鸟

第二章

我是在研究旧文艺的家庭成长起来的。清末，我在师范学院毕业后，特别喜欢古典文学。唐代韩愈告人作文方法说："非三代两汉之书不敢观，非圣人之志不敢存，唯陈言之务去。"他这话意味着从学习遗产，到思想内容，到务去陈言，别创新意。我在文艺上很受这几句话的启发，直到1935年学习工笔花鸟画以后，一直遵循着这方法进修。虽然我对于"圣人之志"还有些模糊不清，但对于学遗产——"三代两汉"用取法乎上的方法学习唐宋绘画，我是花费了很多的时间，做了很大的努力的。目的是要把学习遗产与我当前所看到的花和鸟结合，向着"唯陈言之务去"这方面去构思，去追求我个人的风格。同时，我还研究了宋、元、明、清的丝绣画和灿烂夺目的民间画家的花鸟画。在解放前，我不懂得为谁作画。解放后，我才懂得了为谁服务的问题，这就加强了我努力作画的信心和决心。

一、我所研究过的古典工笔花鸟画

这里所谓研究，是包括绘画的内容到组织形式，以及所使用的表现技法等的认识。我是仅就勾勒方面的工笔花鸟画进行研究的，同时，还包括刻丝、刺绣这些花鸟名作，在我进行研究时，我所找到的核心名作是赵佶的花鸟画。他的花鸟画里，或多或少地汲取了晚唐、五代、宋初的精华，尽管有一些可能是别人的代笔。但是，他的画确实比徐熙、黄筌流传下来的作品要多一些，取为研究的参考资料也就比较丰富。我在1931年"九一八"以后，就开始学习赵佶"瘦金书"的书法，这对于研究他的绘画，是有一些帮助的，因为直到目前为止，我仍相信书法和绘画有着密切的关联。中国画的特点之一是不能完全脱离书法的，尽管它不是写字是画画。我见过民间画家教徒弟学习用笔，教徒弟用笔画圆圈，画波浪纹的线，画从上到下，从左到右，乃至于从下又折到上，从右又回到左或粗或细的笔道，他虽不写大字，不写小楷，但是行草书写法的练习他们是有这一套方法的，特别是壁画的画家们，他们教徒弟，总是拿起笔来运动肩肘，而不许手指乱动。我认为要研究花鸟画，必须先学会拿笔运笔的方法，否则是舍本逐末的。现在把我曾研究过的古典花鸟画，择要写在下面。

黄居寀《山鹧棘雀图》绢本着色。画面上静的坡石，动的山鹧、麻雀、翠鸟，临风的箬竹，飞舞的凤尾草，用浓墨像写字一样一笔一笔地画成颤动的棘枝，坡岸上还有被秋风吹落的娇黄的箬叶。他用高度创造性的艺术，为这些色彩鲜明的禽鸟安排出由近到远极其优美的环境。这幅画可以说是气韵生动、妙造自然的好画，它是完全可以被人民理解和喜爱的。按原画是宋代原来的装裱，色彩相当鲜明，石绿的箬叶、石青的山鹧、朱红的嘴爪等，因为用了有色镜头照相制版，现在所传的照片和印本就使人看成好像是淡彩或"白描"了。

山鹧棘雀图　五代　黄居寀

　　画面上静的坡石，动的山鹧、麻雀、翠鸟，临风的箬竹，飞舞的凤尾草，用浓墨像写字一样一笔一笔地画成颤动的棘枝，坡岸上还有被秋风吹落的焦黄的箬叶。

崔白《双喜图》 这幅画为绢本着色大立轴。"嘉祐辛丑（公元1060年）崔白笔"的题名写在槭树干上。崔白这幅画是描写郊野里秋末冬初的风在吹动着草木，两只山雀瞥见了一只野兔在惊叫，野兔却安闲地蹲在地上，回头望着山雀，好像在说："你们为什么这么大惊小怪地喊。"风声、树声、竹枝草叶声和山鹊喳喳的叫声，都从这幅画上传出了和谐的韵律。山鹊的青翠、野兔的苍黄，经霜红黄的槭叶，翠绿犹新的茅竹、蒿草，淡褐墨的树干和土坡，在用笔的奔放，色彩的协调上，比黄居寀却另成了一种风格。按画上两鹊是山鹊，是淡石青色的羽毛，不是羽毛黑白相间，叫做喜鹊的鹊。原题图名硬说成它是吉祥意义的《双喜图》，是不符合这幅名作意义的。我一面研究它，一面还参考着南唐赵干的《江行初雪图》的用笔方法，真可称为是行笔如风、气韵生动的好画。崔白另一幅《竹鸥图》，绢本着色，也是一幅描写动态极其生动的好画。

双喜图 宋 崔白

崔白这幅画是描写郊野里秋末冬初的风在吹动着草木，两只山雀瞥见了一只野兔在惊叫，野兔却安闲地蹲在地上，回头望着山雀，好像在说："你们为什么这么大惊小怪地喊。"风声、树声、竹枝草叶声和山鹊喳喳的叫声，都从这幅画上传出了和谐的韵律。

赵昌《四喜图》　绢本着色大立轴。原画绢已经受潮霉，但是神采奕奕，色墨如新。它是否为赵昌所作，董其昌的鉴定不能即作为定评。但是作为北宋中期的花鸟画来看，可疑之点却很少。它描写雪后的白梅、翠竹和山茶花，与那些噪晴、啄雪、闹枝、呼雌的禽鸟。突出地塑造了黑间白各具情态的四只喜鹊，这些喜鹊比原物大一些而不缩小。他对喜鹊用大笔焦墨去点去捺，用破笔去丝去刷，特别是黑羽和白羽相交接的地方，他是用黑墨破笔丝刷而空白出白色的羽毛，并不是画了黑色之后，再用白粉去丝或去刷的。这一画羽毛的特点，自五代黄筌到北宋赵佶，可以看出是一个传统。这一特点在南宋以后就很少见了。他另外还画了两只相思鸟、两只蜡嘴鸟（都是一雌一雄）和一只画眉鸟。翎与毛的画法也和《山鹧棘雀图》一样，有显著的区别。此外，如梅花的枝干，石头的锋棱，竹子枝叶等，既不同于黄居宷，也不同于崔白，他把春天已经到来的景色，完全活生生地刻画出来。

四喜图　宋　赵昌

它描写雪后的白梅、翠竹和山茶花，与那些噪晴、啄雪、闹枝、呼雌的禽鸟。突出地塑造了黑间白各具情态的四只喜鹊，这些喜鹊比原物大一些而不缩小。

赵佶（？）《红蓼白鹅图》绢本着色大立轴。原题签是赵佶画。它很可能是赵佶以前的名作，经过赵佶鉴定的。红蓼白鹅这一鲜明对比的构图，把极其平凡的蓼岸白鹅，组织得极不平凡，在秋高气爽、水净沙明的环境里，以简驭繁，以少胜多地塑造了一棵红蓼、一只白鹅，互相掩映着也就更加生动活泼，使人感到秋天蓼岸是那么明净和谐，充满着高韵。我们从用笔的方法上，从大开大合的构图上看，这幅画应当被认为是赵佶以前典型性的名作。

红蓼白鹅图　宋　赵佶

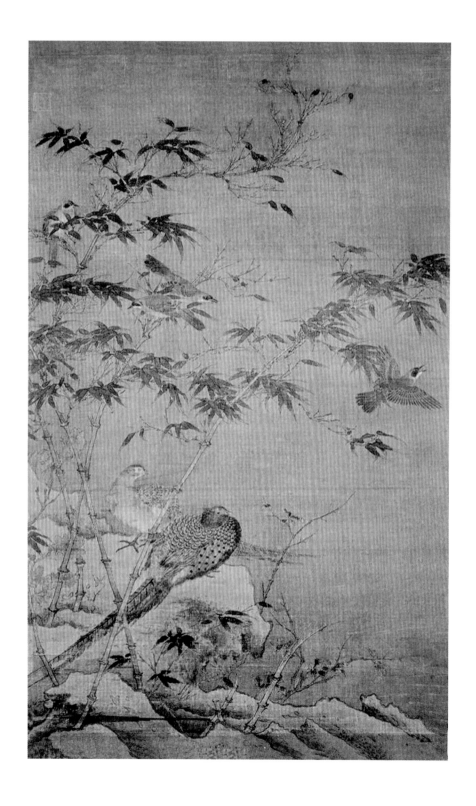

宋人《翠竹翎毛图》 这幅画为绢本着色人立轴。无款，也应为赵佶以前名手的花鸟画。它描写了雪后竹林中禽鸟的动态，它用顿挫飞舞的笔道，写出了微风吹动的翠竹，瘦劲如铁的枸杞，两只雉鸡、四只鹞雀，仿佛它们都在颤动。毛与翎的画法，是北宋初期的风格，特别是用笔简到无可再简，而又那么劲挺峭拔。

翠竹翎毛图　宋　佚名

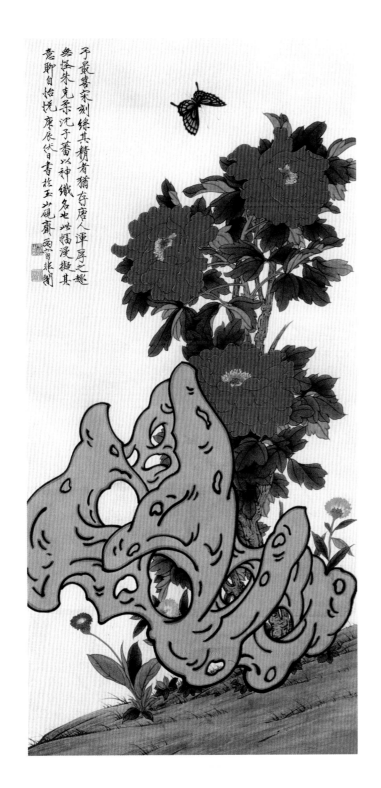

以上五巨幅同是用双勾的表现方法画出来的。但在用笔描绘上，黄居寀是那么沉着稳练，安详简净，崔白又是那么迅疾飘忽，如飞如动。不难理解，黄居寀是要表达出幽闲清静的意境，所以才采取沉着稳练的笔调；崔白为了显出秋末冬初，风吹草动这一环境，槭树竹草的枝叶，山鹊的迎风惊叫，都使用了一边倒的飞舞飘忽的笔法。赵昌的《四喜图》，内容比较复杂，因此他使用了大笔小笔、兼工带写的描绘手法。赵佶的《红蓼白鹅图》，红蓼用圆劲的笔调，白鹅用轻柔的笔调，蓼岸水纹却又用横拖挚战的笔调，看起来却非常统一。宋人的《翠竹翎毛图》，对严冬的竹杞，使用坚实战挚、一笔三颤的笔法，对翎毛却又另换了柔软的笔致。这五巨幅如果我们抛开颜色而只看双勾的笔法，就很显明地可以看出笔法是随着事物的需要而产生各式各样的线描的。但是用笔而不为笔用，用笔要做到恰如其分，这是与练习纯熟的笔法有密切关系的。可惜这五幅花鸟画都在域外，尚有待于收回。

牡丹蝴蝶

画中盛开的牡丹娇柔妩媚，层层晕染的花瓣丰满滋润，色彩柔婉鲜华，笔力雅健雄厚，花叶与枝干穿插有序，主次分明，立体效果极佳，整个画面给人端庄秀丽之感。

　　另外，在私家收藏方面，我也研究过几件名画。如《秋柳双凫图》轴，在柳岸上画了百十朵秋菊，白凫在花丛中穿行，柳枝上两只八哥在追逐着。在繁花似锦的构图中，却使用了简单明快的笔调，使人感到更繁荣，更活力充沛。徐熙的《菡萏图》，绢本高头手卷，长约 1 公尺，高约 50 公分（记不清楚），中画荷花一朵，荷叶两片，莲实一个。它全用重墨双勾出轮廓，特别是荷叶的边沿，使用极粗的笔道，有重有轻地做波浪式的描写，真仿佛荷叶在动。深绿色的荷叶，衬着白色的荷花，异常鲜艳。赵佶在画面上题"菡萏图、徐熙真迹"，这确是一件动人心弦的名作。滕昌祐的《五色牡丹》，大立轴，元冯子振等题跋，花朵用重着色，画得很工，枝叶用重墨勾勒，看似草率，因之更觉得飞舞生动，中间画将谢的一朵花，使人看来每一花瓣都有摇摇欲坠之势，这实在是写生的妙笔。以上是我念念不忘的几件名作，今不知流落到何处去了。我所研究过宋元花鸟画还很多，限于篇幅，恕不缕述。

　　宋人丝绣，我个人很喜欢研究它，因为它是接近民间绘画的。无论是沈子蕃、朱克柔那些位刻丝名家，或是宋代一块裙角，一块袍服，那些优美婉丽的花纹，自然逼真的色彩，都能给研究花鸟画的人一些启发。我见过赵佶一幅多瓣的山茶花，后来我又见到一幅刻丝，简直是一模一样（刻丝现藏东北博物馆）。故宫博物院绘画馆所陈列的一幅"梅竹双喜图"，是朱克柔刻丝的作品。就这幅刻丝的本身来说，它的风格已够得上北宋的名作。并且它是由丝刻出来的，不是由笔画出来的，因之，在它那转折浓淡和毛羽的区分上，显然仍有它的局限性，但因为它的这些局限，使我们学习到圆中有方，熟中有生等朴实的做法，借此倒可以去掉一些油腔滑调。在一片刻丝的裙角上，它刻着一朵比真花要小得多的石榴花，是那么鲜艳妙美，在一片龙衮上，刻着像朱雀那样的小鸟，使人活泼喜爱，虽然这是些烂刻丝，破锦。

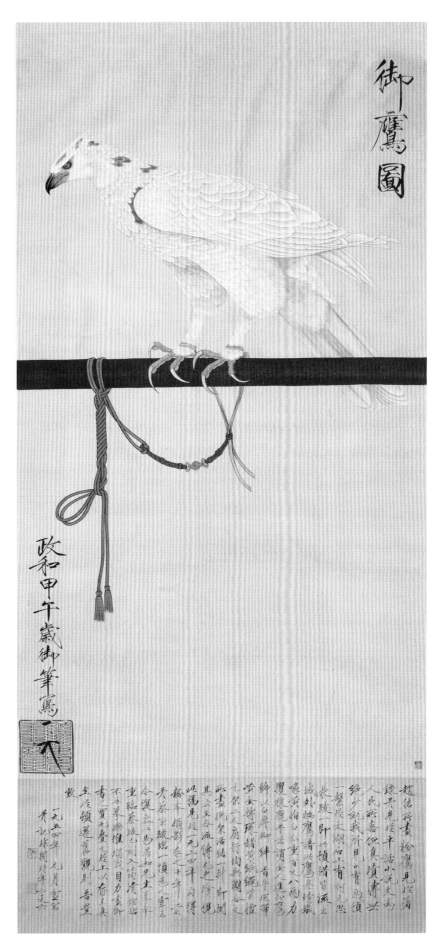

御鹰图

二、我从临摹中学到的花鸟画

在这里包括我初期学画时的临摹，对实物进行写生时的临摹，对赵佶花鸟画的临摹三部分。

初期学画白描 我初期（公元1935年）学画是从白描入手，用"六吉料半"生纸，"小红毛"画笔，学画水仙、竹子。那时，尚没有想到对水仙、竹子进行写生，只觉得南宋赵子固画的水仙，晚明陈老莲画的竹子好，我特别喜欢。我就用柳碳按照赵子固、陈老莲的画把它朽在纸上，再用焦墨去白描。赵子固白描水仙是用淡墨晕染的，我也在宣纸上画出像赵子固那样的晕染，这是经过很多困苦的练习，才能在生纸上晕染自如的。在生纸上我不但是练习到淡墨，还可以使用各种颜色，直到最后，我练习的白描勾线和赵、陈二家毫无不似之处。但是偶尔看一下真水仙，真竹子，不但我画的不如真的，名家如赵子固、陈老莲也一样的不如。水仙的叶是肥

厚的，劲挺的，花瓣是柔嫩的，花托和花梗又是那么挺秀有锋棱，这决不能用同一的线描，就把它各个部分表达出来。竹子的老叶、嫩叶、小枝，包箨等软硬、厚薄刚柔等，各有不同，也不是用一种笔法所能描绘下来的。因此，我试对着养成的水仙，活生生的竹子进行写生，在初期，只觉得比照赵子固、陈老莲的画对临，有了一些变化，还未学会尽量发挥写生白描的作用和功能。

学习赵佶的花鸟画　这段时间较长，一直到解放后。我自小即听到祖父、父亲讲赵佶的花鸟画是被喜爱的。我家那时也还有几轴宋代的好画，赵子固画九十三头水仙长卷，也在我家。我很早就知道赵佶的花鸟画是总结唐、五代、北宋的花鸟画而加以发展的。同时，他也形成他自己的花鸟画独特的风格。赵佶人物画多半都是临古之作，很少新意。独他的花鸟画，一方面汲取遗产上的长处，一方面发挥他独创的新意。他使用勾勒或没骨的画法，着色或用水墨的变幻，都是纯从所画的主题内容出发，因此，他的画并不墨守成规，而是变化多端，时出新意的。我第一次临他的画是现在绘画馆陈列的《祥龙石》画卷，墨笔工细，他把这块石头，画出玲珑剔透，层次前后左右到九层之多，就是用科学的透视法来衡量它，也不觉得有什么别扭之处。在这里，我所说的"临"，是对着原迹用朽炭画在另纸或绢上，然后按照他的用笔和我的意思把它画出来，这里面我的主观成分比较多，同时，又主观地汲取它的好处，我自认为是它的好处。这样"临"，有时只一次，有时要四五次才感到满足。我后面还有所说的"摹"，

祥龙石图　宋　赵佶

瑞鹤图　宋　赵佶

柳鸦图　宋　赵佶

是在原画上铺上一层透明的纸，把原画在透明纸上用墨勾下来，再过到所要画的纸或绢上，然后按照原画把它复原，并不作出旧的样子。赵佶的《御鹰图》大立轴上面有蔡京题的字，我就是这样"摹"下来的。我还做过古人所谓的"背临"，因为原画我只能借看，不许留在我家过夜，持有人只允许我看几个钟头，就须交还，我只好把原画放在对面，另用纸比照原画的尺寸，与原画平列在画案上，用朽炭勾出，用力记忆它用墨用色的方法，至于它所画的花和鸟或昆虫，只要了解它们的生活，是比较容易记忆的。如宣和原装赵佶的《五色鹦鹉图》卷一书一画，是一件"纸白板新"的毫无损伤的好东西。我见到它，我只能前后看了几个钟头，就被日本人买去了。另一件赵佶的《金英秋禽图》，它是汇合花卉翎毛草虫为一卷，也是赵佶的好东西，放在我家只两天半时间，但我终于把这两卷背临了。《金英秋禽图》也被盗运出国，在反动统治时期，帝国主义及其走狗对我国古代的文物进行掠夺与盗运（不只是古代绘画这一样），还有专门贩卖绘画的商人，他们把古代绘画分成"东洋庄"、"西洋装"来从事贩运。同时，帝国主义者又派来文化特务，从事就地收购。上述的这些赵佶的画，不过是盗运的一例。我为了学习遗产，从商贩的手中还看到了不少好画，如赵佶的《写生珍禽图》卷，我曾花费了相当的时间与物力，才能拿回家里来对临。这卷是纸本，十二接，每接缝都有赵佶的"双龙玺"，前段有"政和"、"宣和"印，后段较短，已经被截去了些，只剩"御书"大印的右边。每一段，有的画一只鸟，有的画两只鸟，有的画花，有的画柏枝，有的四段都画了墨竹。所谓赵佶"以焦墨写竹，丛密处微露白道"这一画竹方法的记载，在这卷里却得到了证明，我也用宋纸临了一卷，由这卷看赵佶的瘦金书，只在鸟的嘴爪、竹的枝叶上着眼，就可以看出书与画的密切关联。我在东北博物馆曾复制（这是依样画葫芦纯客观的描写）了赵佶的《瑞鹤图》，他画了北宋汴京的端门和丹阙，在端门上画了二十只白鹤，十八只在飞翔，两只落在端门的鸱尾上，他用石青填出天空，下面衬着红云（祥云），后面也像《祥龙石》、《五色鹦鹉》那样题了二百多字，用来说明"祥瑞"。但就这幅画的构图来说，确是富丽堂皇人人可爱的作品，另外我还临过赵佶的《六鹤图》、《栀雀图》等。像已被劫运出国的《腊梅山禽图》轴，像《芙蓉锦鸡图》轴（现在绘画馆），也都是赵佶好的作品，但我没临过。

写生珍禽图局部　宋　赵佶

　　在这里特别提出的是在去年我临过的绘画馆收藏的黄筌的《写生珍禽图》，它画了十只四川的留鸟，十二只草虫，两只龟。用他画的鸟和黄居寀的《山鹧棘雀图》来比较，在描写上是同一家法。不过，黄筌的《写生珍禽图》的骨法用笔，更加老练活泼。

三、帮助我的一些古典文艺理论

我是研究过一些古典文学的,如《左传》、《史记》散文诗歌等,这对于指导我的绘画创作,都起到重要的作用,特别是使我懂得如何开始构思。民间的一些绘画传述,哪怕是片言只字,也都给我以很大的启发。祖国的古典文学艺术有一个共同之点,就是在创作构思时都要求时出新意(包括主题思想内容和布局结构、遣词造句),摆脱老一套,给人以新鲜感的感觉。那些表达主题思想内容所使用的语言和手法,又都是那么响亮明白,通畅易懂,使人容易接受,易于受它的感动。这对于我学习绘画创作来说,是有很大启发作用的。下面我只引出一些更加具体的理论,作为例证。

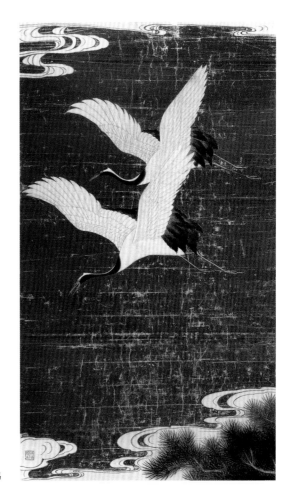

仙鹤

唐韩愈的《送孟东野序》说："非三代两汉之书不敢观，非圣人之志不敢存，唯陈言之务去。"韩愈是说学作文章，先学习三代两汉的遗产，主题的思想内容要尊重"圣人之志"，布局结构、造句遣词务要去掉那些陈腐的老一套。我学写散文，虽没有什么成就，但是用这几句话来学花鸟画，二十年来确实给我以很大的启发，例如学习遗产我只学习唐宋的绘画，元以后的只作为参考。又如学习写生也就专从新鲜形象中找寻素材，避开陈腐的老套。特别是解放后我懂得了为谁服务的问题，因之在主题思想内容上也就逐渐地充实了。

瓶花　明　陈洪绶

花鸟草虫写生　明　陈洪绶

　　南齐谢赫的《古画品录序》在他未说"画有六法"之前，首先提出"图绘者莫不明劝戒，著升沈，千载寂寥，披图可鉴"，这和作文作诗一样，首先要注重立意，要求时出新意。立意就是说这幅画的主题思想内容和形象的真实生动，这也就是唐王维《山水赋》中说的"凡画山水，意在笔先"，唐张彦远的《历代名画记》上说的"骨气形似，皆本于立意"。在作诗文上又叫做"宗旨"或简称"旨"。在诗文上的"宗旨"要求明畅通晓，它与绘画的主题要求明确生动，道理是一样的。我们再看一下谢赫对画家所要求的"意"：他评顾骏之说"皆创新意"，他评张则说"意思横逸"，他评顾恺之说"迹不逮意"，他评刘项说"用意绵密"，

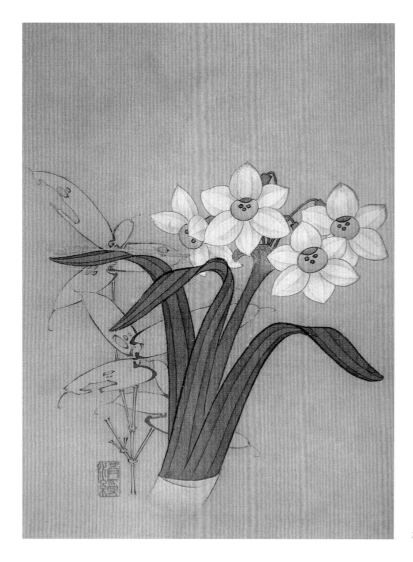

水仙　明　陈洪绶

评宗炳说"意足师放"。可见民族绘画自古以来首先注重的是立意，这就意味着在构思时主题要明确，形象要生动，和作诗作文所要求的一样。我自 1935 年学画以来，每作一幅画，即照着作诗文那样要求创立新意。我对创立新意，除注意主题明确、形象生动外，就连构图用笔用色等也包括在内。比如，我画北京的牡丹，在三十多种名色当中，我只选出几种名色。北京的牡丹，枝干经过冬天的防寒束缚，开花时不够自然，同时叶片乍放，形象缺少变化，我总是取夏天充分发育的叶形，初秋恢复自然的枝干，特别是故宫御花园百余年前的老干。我把这些素材一年一年地搜集起来，我就掌握了北京牡丹比较充分的资料，反映它的繁华富丽，表达它的活色生香，

自然就容易创立新意了。在古代绘画以牡丹作主题的，总是画块石头，把牡丹的老干隐在石头后面，或者只画折枝牡丹，有的只画几根竖干，这对于构图来说，是与牡丹的富丽堂皇不相称的。画家们只在春天找形色，未看到夏天姿态百出的叶片，初秋曲屈盘错的老干，那只好画块石头，遮掩了事。韩愈说"唯陈言之务去"，姚最在《续画品录》（公元 551 年）中说"虽质沿古意，而文变今情"，我品牡丹不死守陈法，而要使它尽态极妍，比真的牡丹还要漂亮鲜艳，正是这些至理名言来驱使着我。谢赫所说的"气韵生动"，唯有能够创立新意，才有可能做到"气韵生动"。

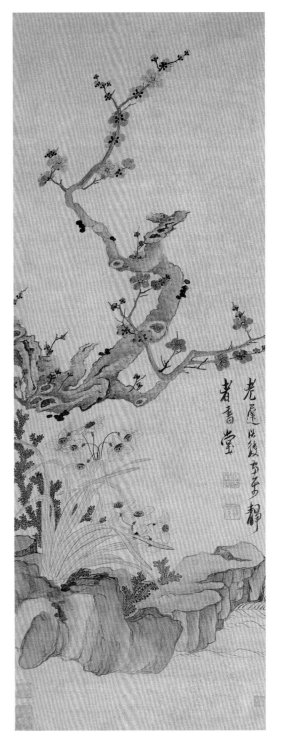

工笔梅花　明　陈洪绶

临赵佶白山茶

　　"师古人不如师造化"这句话，我最初时学画总是学陈老莲和赵子固，从画面上找生活，不知道从生活中找它的特征，不但在用笔运墨死守陈老莲、赵子固，而且既或有一些有新意的东西，反倒认为是不合古法，不像古人，根本忘记了有我自己在内，更谈不上我自己的风格。这样差不多有一两年。凡是没见过陈老莲、赵子固画过的东西，我根本不敢画，对"唯陈言之务去"、"创立新意"、"文变今情"等至理名言，几乎全部忘记。甚至连我那位民间画家老师的教诲，如何养花、如何养虫鸟，如何制颜色，都被"与古为徒"这一思想给抛到九霄云外了。我自觉悟死临古人的不对，我这才就所看到的花和鸟进行写生，觉得从生物中塑造形象，比从古画中去找、去摘、去硬搬要丰富得多，并且也比较容易。由此，日积月累地进行花鸟写生，用铅笔写生。后又进行一次或两三次墨笔线描，直到现在，就完全掌握了我所描绘过的花和鸟的形态和特征，由比较分析而提炼出它们各自不同的典型形象。

同时，还不断地从古人作品中汲取了许多滋养品，用来补我的不够。我起首在进行对生物的写生时，还依然是忠实于物象，照抄物象。学习了一个不太短的时期，觉得花和鸟有的可以"入画"，有的不"入画"。入画不入画是古代民间画家流传下来选择画材的名言。那就是说在选择描绘对象时，要认识到哪些合适，哪些不合适，从而提炼、剪裁和塑造。我自觉学陈老莲的竹子、赵子固的水仙，不如面向真竹子、真水仙去找创作材料。我的经营积累渐多，又进一步懂得哪些合适，哪些不合适，我这样用功下来，才逐渐掌握了它们具体的各自不同的形象。我在南方见过二十几种竹子，六种不同养法的水仙，鹦哥绿的斑鸠，白紫相间合株的辛夷玉兰等。有的得以朝夕观察，有的却只能默记它们的一瞬，或是一两分钟，这就对于用铅笔速写以及入画不入画又发生了困难问题。为了克服上述困难，我曾从民间"真传"的画家合作中，

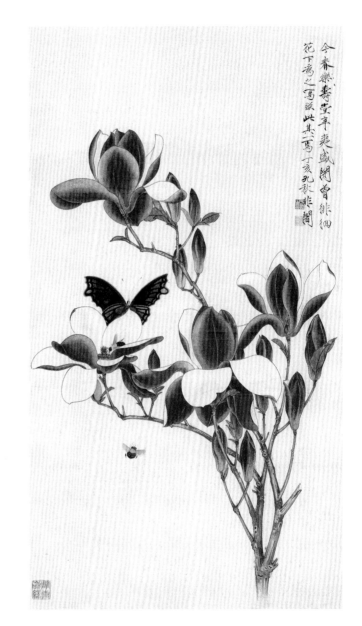

辛夷引蝴蝶

体会到默写的方法，专记特点，专找丘壑（平凡之中找它们的不平凡），其余部分估计可以不去记的就大胆地舍去，练习既久，默写的方法，可以做到闭目如在目前，下笔即在腕底了。但是以前认为是平凡的，遇到几个不平凡的，又发现有的平凡，有的却更不平凡。这样积累经验越多，越有充分的比较和分析的能力。我至今仍在继续努力中。

以上三项是对我在花鸟画创作上起着决定性作用的理论。另外，除已在"中国花鸟画是怎样发展下来的"述说中所引述元代以前的理论外，我觉得"形神兼到"、"兼工带写"这两句话，也是我要努力去做的。"形神兼到"是从谢赫六法中的"气韵生动"演绎下来的，它首先是要创立新意。新意就包括着形与神，包括着整体的"气韵生动"。"兼工带写"是"骨法用笔"的引申和发展，为了达到"形神兼到"，在创作时，就要考虑到"兼工带写"这一表现手法。这两句话是互相适应、互相因依，而不是对立的。

鸽子桃花　清　任伯年

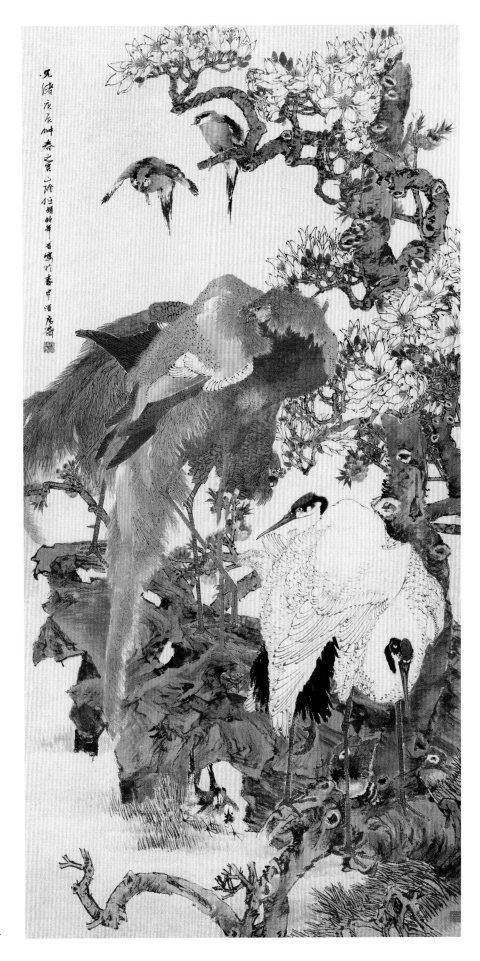

五伦图　清　任伯年

四、帮助我用笔的书法

我前面虽举了一些三千年前的象形文字，认为是民族绘画造型的起源，但我并不以为写写小楷或大楷，就对绘画产生多么大的功能。相反地，民间画家不写大小楷，初步练习只是画些大大小小的圆圈与方块和横七竖八的一些墨道和大小的墨点，也同样认为是教徒弟学画的基本功夫。为了绘画来练习"腕力"、"笔力"的稳当准确，练习书法却是学习绘画技法初步的基本功夫，但不能是像写大字写小楷那样的练习。

三坟记　唐　李阳冰

篆书对联

为了练习下笔的准确和稳当，进而要求笔道的劲利圆润，生动飞舞，对于绘画技法帮助最大的是 8 世纪唐朝李阳冰的《三坟记》、《谦卦》等篆书。他的篆书讲究结构，讲究均整，讲究圆润有笔力。学他的字，越写得大，越写得整齐停匀，越对绘画有帮助。特别是他每个字的结构，空白的地方就留很大的空白，密集的地方就使笔道密集在一起，但是每个字大小都相等，这对于绘画的结构来说，也是有很大帮助的。

为了练习笔道的曲折转换、粗细润枯、有气势、有断续、变化多端，我曾学习过唐代怀素的《自叙贴》。这部贴，对我学习工笔花鸟画来说，使我的线描能够"应物象形"，灵活运用，毫无困难。我的经验告诉我，使用毛笔（包括大笔小笔，下同）要下笔准确，行笔稳当，练习像李阳冰那样的篆书确实能产生这样的效果。使用毛笔要让它行笔快速，上下左右转折回旋、顿挫飞舞，练习像怀素那样的草书，也会有此效果。如果不练习书法，只像民间画家那样只练习笔道，也有可能达到同样的效果，但用

绝句三首

笔的使转变化不大，不如练习篆书、草书可以体会使用笔墨的变化多端、飞舞生动。

我看到几位年轻的画家不会拿笔（书法上叫执笔），使我不得不把我拿笔的方法也写在里面。我的拿笔法是用拇指、食指和中指这三个指头拿着笔管，其余两个指头，或是挨着笔管，或是不挨，没有多大关系。三个指头拿住了笔管之后，画或写的时候，这三个指头不许动，拿着要坚实，动的关键在手腕、在肘、在肩膀，无论是写小字是画小横，都不要使三个指头动作，都要使手腕、肘和肩动作，这可以画极长的线、极圆的圈和几尺长的竹杆。如果使用拿笔的三个手指去运笔画道，那一定不会画得很长，很飞舞生动。

北國風光千里冰封万里雪飄望長城內外惟餘
莽莽大河上下頓失滔滔山舞銀蛇原馳蠟
象欲與天公試比高須晴日看紅裝素裹分
外妖嬈江山如此多嬌引無數英雄競折腰
惜秦皇漢武略輸文采唐宗宋祖稍遜風騷
一代天驕成吉思汗只識彎弓射大鵰俱往矣
風流人物還看今朝

錄毛主席沁園春

丁沚閒

录毛主席《沁园春·雪》

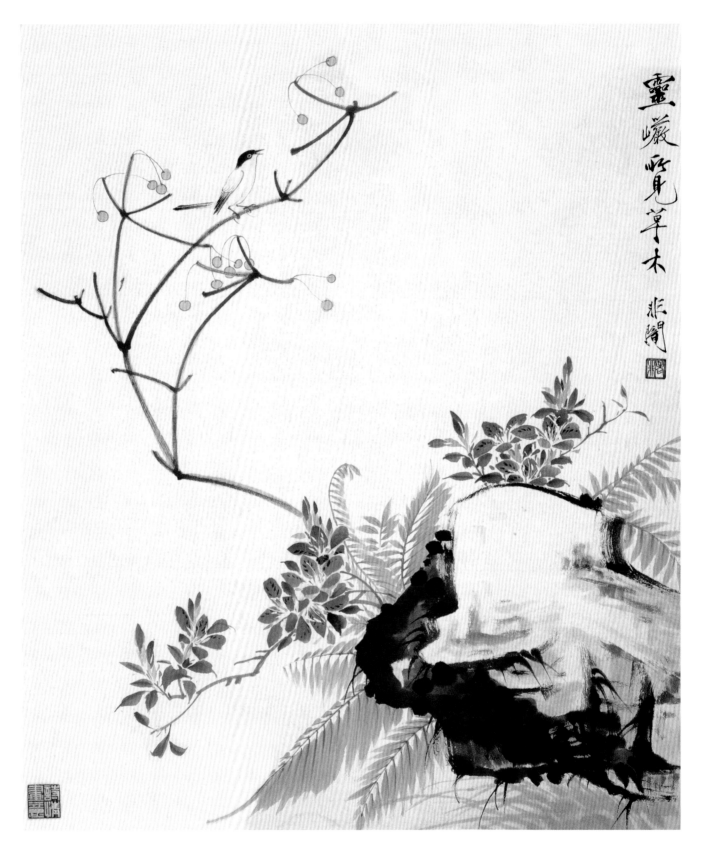

灵岩所见草木

第三章

　　我自幼即喜欢养花、鸟、虫、鱼，我也粗浅地学习过园艺学、鸟类学等知识，我对这些无论是各部的组织与解剖，无论是各自的习性与特征，由于特别地喜爱它们，我也就特别地熟悉它们。这对于我学习花鸟画，是一个有利的条件。我在二十三四岁时，业余从一位民间画家王润暄老师学习绘画，他先令我代他制作颜料，他还教我养菊花、水仙，养蟋蟀、蝈蝈，我从他学画不及两年，制颜料学会了，养花斗蟋蟀也学会了，绘画他确一笔未教。王老师是以画蝈蝈、菊花出名的。他病到垂危，才把他描绘的稿子送给我，并且说："你不要学我，你要学生物，你要学会使用工具。"我那时还不大重视绘画，只是喜欢玩虫鸟花卉。但是我受到制的颜料、养花和养虫的教育，使我对生物的描绘，得到了很大的启发和帮助。

牡丹

在这里，我从养生物说起，将说到我写生的方法、创作过程，把我二十多年来一点点经验连我钻牛角尖，走弯路也包括在内，我一总地叙说出来。今先把我的学画日课表介绍一下。

1935年到1937年，午前定为学画的时间，最初两年内很少对生物进行写生，第三年才用铅笔描写一下家中所养的花鸟。1938年起，自上午8时半至12时，下午1时半至4时定为学画时间。进行写生，不一定在家里，已练习到敢于在各公园各地方去描写。画的范围并不限定是北京的花鸟，这样到1945年。自1946年起，时间仍照以前，只把描绘的范围缩小，限于北京的一个地区。这一时期里，我的生活陷于极度的困难，下午的时间大部分被谋求柴米占去，同时，老妻病故，心情极坏，但我不自馁，仍照旧用功夫。到这时，我已懂得用铅笔与墨笔的结合。我提前早起，日出前我已经到了各个公园的门口，对生物进行再观察分析和比较，专找它们不同的性格和特征。做画的时间倒比以前减少了，特别是春秋两季午前总是各处看花看鸟。解放后，生活很快就安定下来，学习的时间没有加减，默写的功夫比对物写生的功夫更加长了。到目前为止，北京花鸟能默写的就一天比一天增多。我预备在最近的一两年内，再跑跑花鸟比较繁多的地区，像成都、昆明等地区，我再把描写的范围放宽，因为我练习有了一些成就，就容易塑造它们的形象了。例如成都的芙蓉，昆明的山茶花等，我都没有亲自去观察，自然就难于描绘了。解放后，在晚饭过后我还订了两个小时的理论自修的时间，直到现在我还坚持着学习。

山茶白头

一、我对养花养鸟的体验

北京的气候，春天似乎是较短，花木好像到了"清明"的节气还不算过了冬季，但是不久就燥热起来，有的花如桃、杏、海棠等，花苞还没有来得及充分发育，一遇燥热，就红杏在林、碧桃满树了，使得其花朵不够大，形象不够美丽。北京春天多风沙，有时风大起来刮得满天黄土，特别是开牡丹的季节（"五一"节前后）。端午节后，干旱少雨，也影响花的生长。但对于绘画来说，春天要抓得紧，几乎每一个小时都要注意花木的发荣滋长。干旱的季节只有一早一晚便于描绘，中午燥热，花的精神面貌不够生动。秋季气候好像又加长，有时延展到冬季。冬季花都入房，只有盆栽，它一直拖长到"清明"节的前后。因此，我在春天，只要不刮风，每天清晨即出去写生。在夏天我也只早晨去，秋天早晚都去，冬天有时去看看盆栽，盆栽只可以研究它们的细节部分。

北京的花木，都差不多由养花的农民培育，或各公园养花的专门养花的技师栽培。他们喜欢茂盛整齐，喜欢盘绕架绑，使得花朵向人，就养花和观赏来说，他们的这些做法是值得称赞的。但就花木的个性与特征来说，这样做会使花木束缚得不能充分发育，因而形象一般化，像摆成公式。例如，梅花的盆栽，不是盘成圆扇形，就是这里折一下，那里弯一枝。菊花更是一根莛竿绑束成了直梗，预防花头下垂，还按上一根铁丝圈，把自然的形象矫正得一花独放，很不自然。关于梅花，我到过邓尉，也到过南京的陵园，前者以古老胜，后者以品种多胜，各有千秋。为了画菊，只好自己养起来看它的形与神。关于牡丹，中山公园品种最多，近又把崇效寺的"众生黑"、"姚黄"、"魏紫"（都是牡丹品名）等出名的品种移来，再加上原有的"二乔"、"墨葵"、"崑山夜光"、"大红剪绒"和"胡红"、"甘草黄"等品种，就花朵品种来说，中山公园的牡丹应该是北京首屈一指的了。故宫御花园的牡丹，没有什么特殊的品种，只是它们的枝干好像在过去有一个时期没有人照管，或者说照管束缚得不太紧密，在形式上，有的多年的老干曲屈盘错，甚至横卧下来而又翻转向上，这对于它们的形象来说，是可以入画的。牡丹干脱皮，老干脱得更厉害，画起来都不大容易，不如几根直干容易表现。颐和园的牡丹也是日见

画众生黑

加多，种在梯田上更易防涝。我相信，北京将来的花木更是我们画家取之不尽用之不竭的源泉。此外，如谐趣园的荷花，朵大、瓣多、色红、香冽，加上回廊曲槛，描绘起来又舒适，又得到了粉红荷花的典型（谐趣园的荷花，花瓣多到十八个），管家岭的红杏，也是杏花中包括着不同的品种，如"凌水白"、"巴达红"等，有的是百十年前的老干，有的是补种过的新枝，有的接木，有的本根，开花时红白相间，蜿蜒数里。邻近大觉寺的白玉兰，比颐和园的高、大，后面衬着阳台山，更显得它有玉树临风的美。

红秋葵

荷花

　　此幅以深浅赭绿表现荷叶的向背，用笔挥洒自如，叶筋勾得疏密得当，以墨双勾荷花，淡设水色，用笔虚实相间，意气相连。画家并不是单纯地摹写物象，而是在其中寄予无限的情思。

花瓣结构图

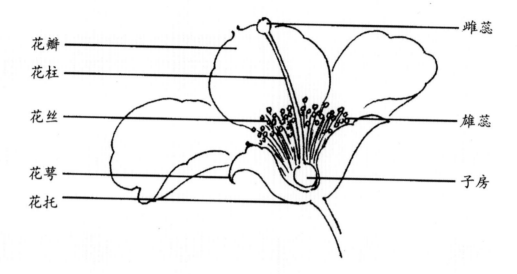

花瓣
花柱
花丝
花萼
花托

雌蕊
雄蕊
子房

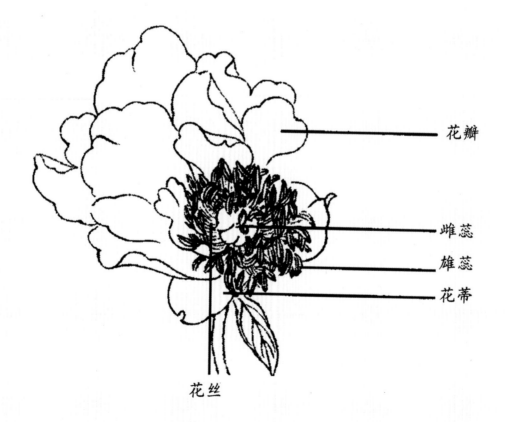

花瓣

雌蕊
雄蕊
花蒂

花丝

叶的结构图

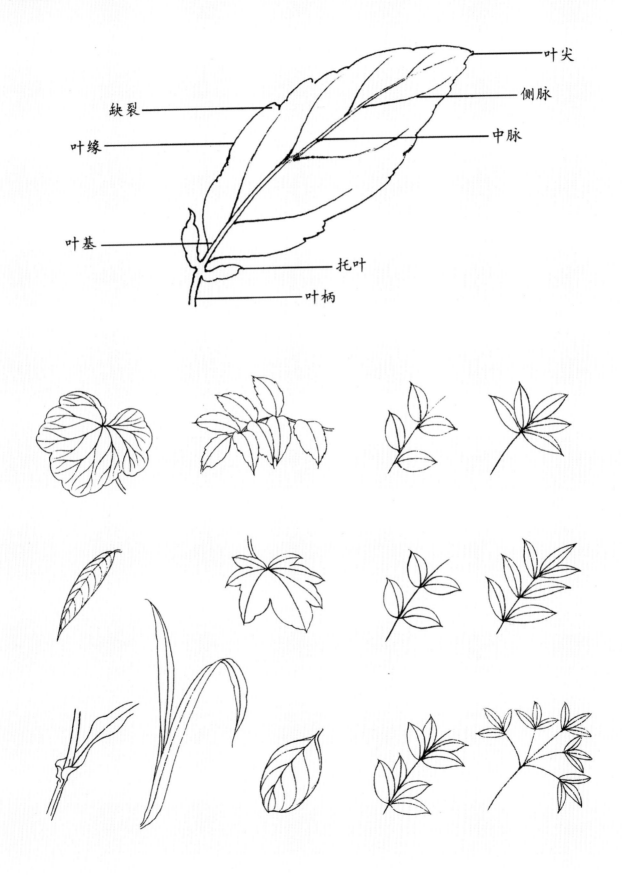

叶尖

侧脉

缺裂

中脉

叶缘

叶基

托叶

叶柄

于非闇花卉写生稿

杜鹃花

兰草

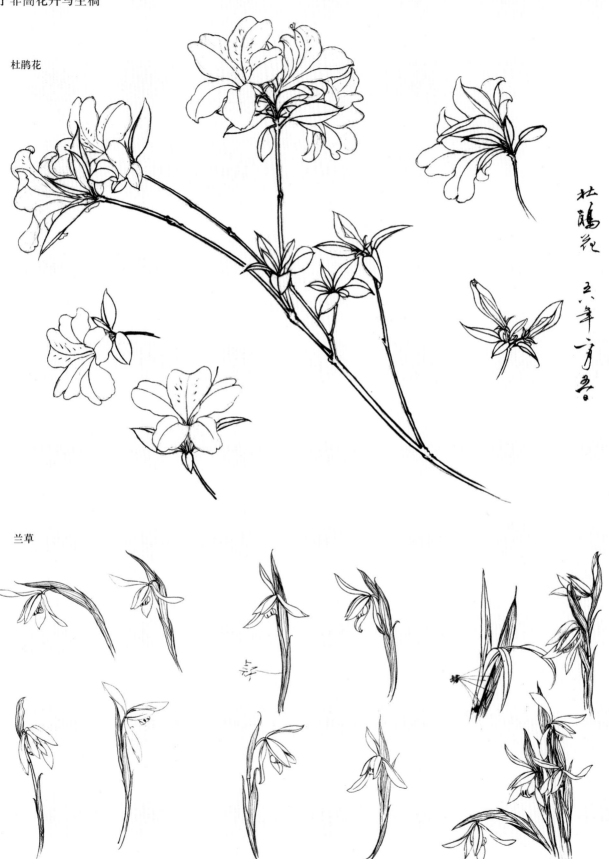

玉兰

辛夷

水仙

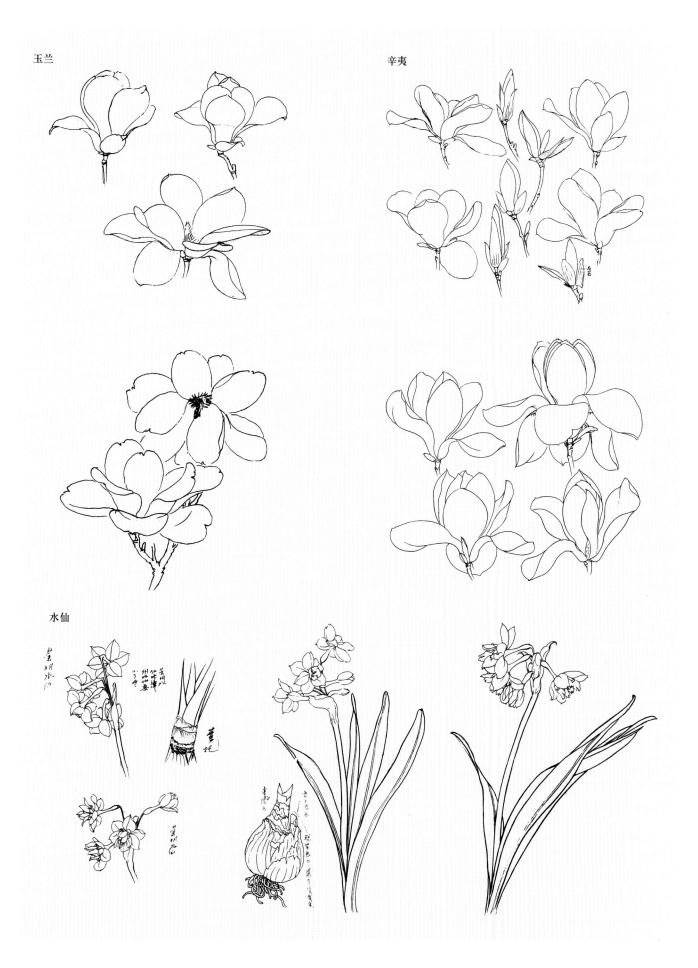

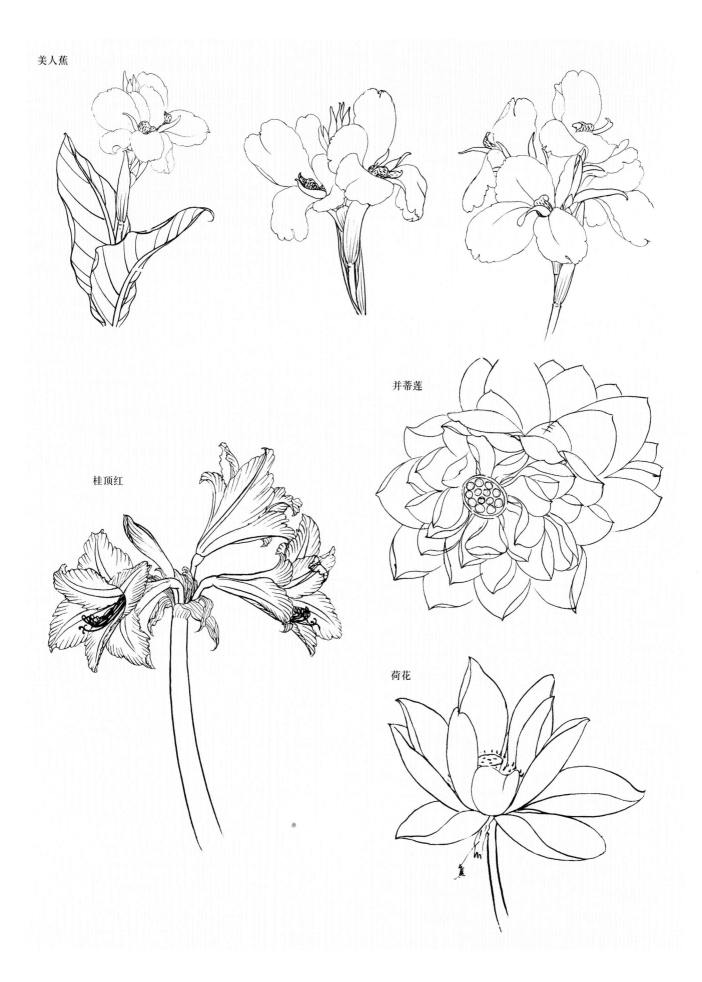

美人蕉

桂顶红

并蒂莲

荷花

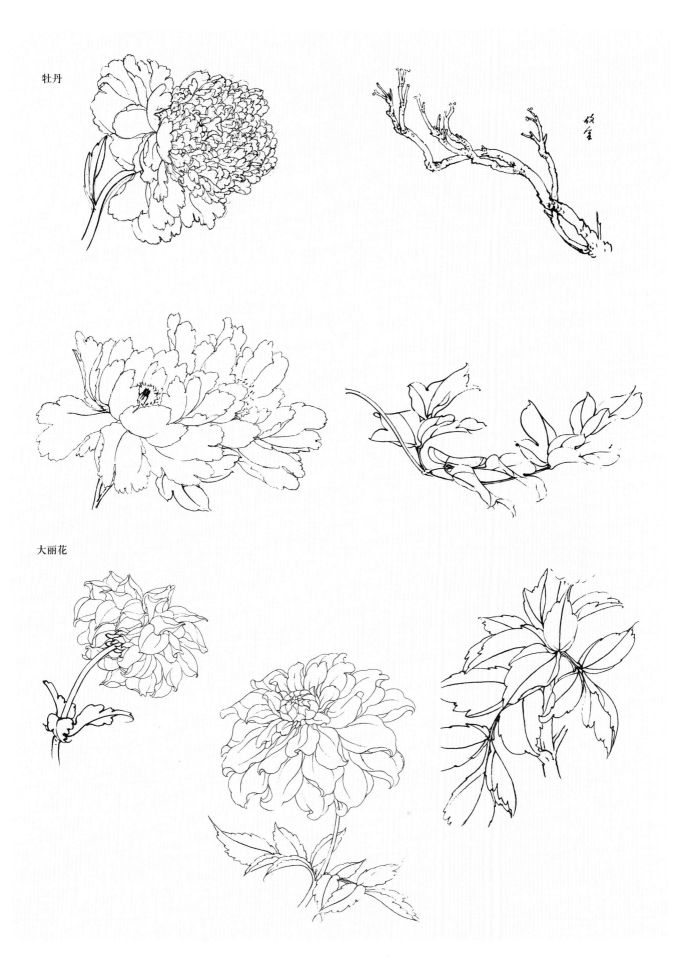

牡丹

大丽花

鸟的结构图

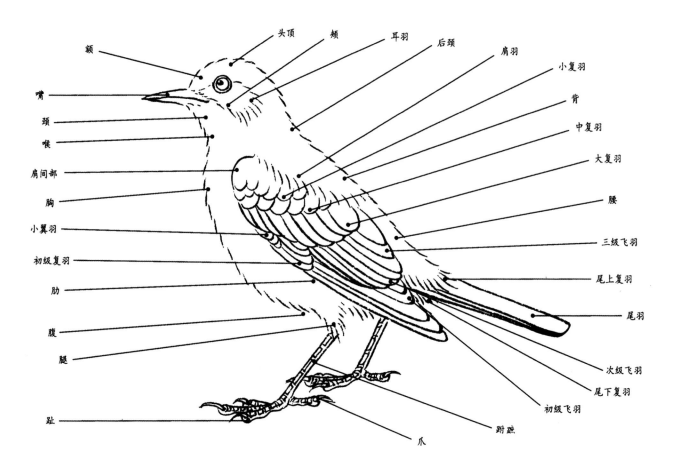

额　嘴　颈　喉　肩间部　胸　小翼羽　初级复羽　肋　腹　腿　趾

头顶　颊　耳羽　后颈　肩羽

小复羽　背　中复羽　大复羽　腰　三级飞羽　尾上复羽　尾羽　次级飞羽　尾下复羽　初级飞羽　跗蹠　爪

　　北京除动物园养有鸟外，还有鸟市和鸽市。所有禽鸟，大约可以分成留鸟、候鸟和贩运来的鸟。留鸟如喜鹊、山鹊、山鹪、斑鸠等，候鸟如燕子、戴胜、锡嘴、交嘴、白鹭、黄鸟等，贩运来的鸟有鹦鹉、八哥、沉香、相思、珍珠等鸟。北京的鸽有三十多品种，羽毛的颜色有白的、灰的、红的（北京叫"紫"）、墨的、蓝的。形状有三个类型，长型的长脖细身，自头到尾稍达到一市尺二寸；中型的胸宽膀阔，头至尾到八九寸；小型的短小精悍，约五六寸。所谓品种，就是从它们的羽毛颜色和斑纹区别的。比如全身纯白，只有脖子上有一圈黑毛的，就叫它"墨环"；有一圈红毛的就叫它"紫环"；有一圈蓝毛的就叫它"蓝环"。

大吉图

双鸽图

于非闇鸟类写生稿

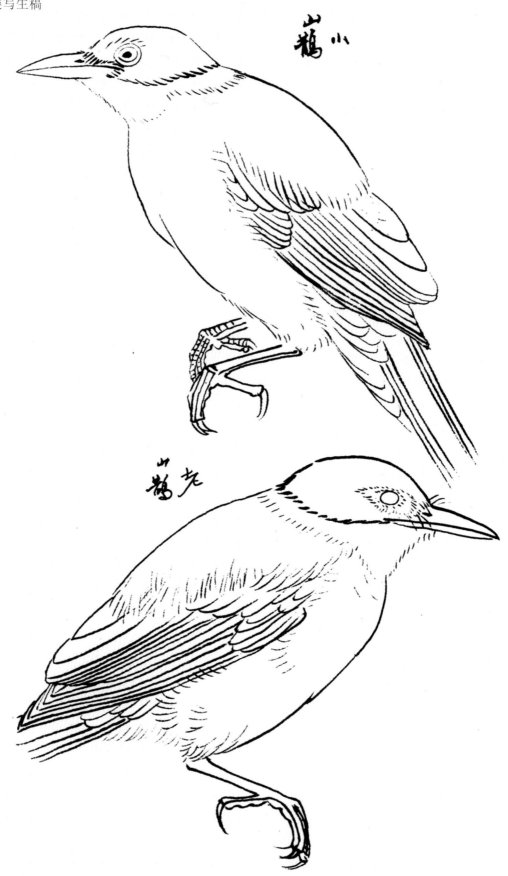

山鹊 小

山鹊 老

各种鸟类图片

燕子

喜鹊

画眉

戴胜

鹡鸰

山雀

八哥

绣眼

麻雀

锦鸡

白鹭 　　　　　　　　　　　　　　北红尾鸲 　　　　　　　　白头翁

绶带 　　　　　　　　桐花凤 　　　　　　　　鹦鹉

丝光椋鸟 　　　　　　　　灰椋鸟 　　　　　　　　白腰文鸟

　　与这相反，全身是纯黑色或纯紫色只有脖子上有一圈白毛的，都叫做"玉环"，这是长型的一类，它们都长于飞翔。全身一色，只两翼的第一列拨风羽（大长翎）左右有几根白翎的，无论全身是黑、红和灰，都叫它们做玉翅，这是中型的。小型的只有全身银灰色和纯黑色而背上有花斑或翼上有两道花楞的，它们不善高飞，人们特喜欢它们的娇小玲珑，依依向人，北京鸽是会集国内外各地名鸽培育出来。

　　禽鸟有的雌雄异色，羽毛有显著的区别，如鸡、雉鸡、锦鸡、锡嘴之类；有的雌雄一色，羽毛毫无区别，如麻雀、黄鸟、山鹊、鸽子之类。但鸽子雌雄交配以后，就永不分离，这和鸽子不栖止在树上，和平近人，是一样的特性。我在1925年曾用文言记述北京鸽的品种和养育繁殖等方法，印了单行本，书名《都门豢鸽记》，这是从我十几岁养鸽起，为它们做了一次经验的总结。

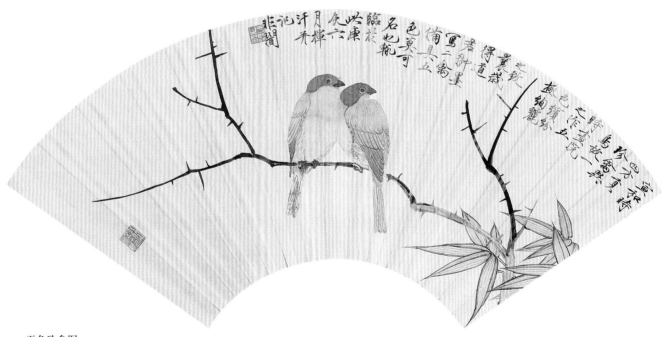

五色珍禽图

　　整幅构图简洁，颜色清雅明朗，花鸟动静相济，一片自然和谐，深得安逸之真趣。

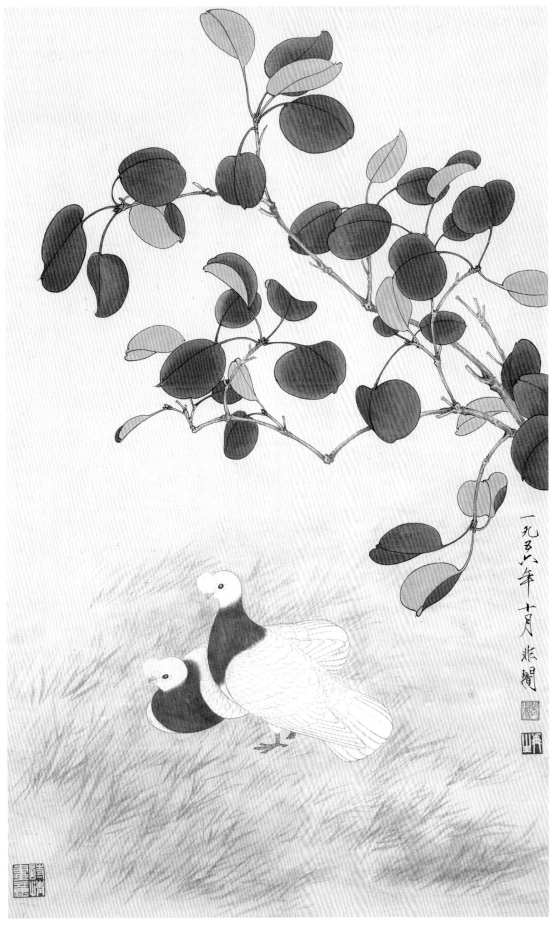

红叶鸽子

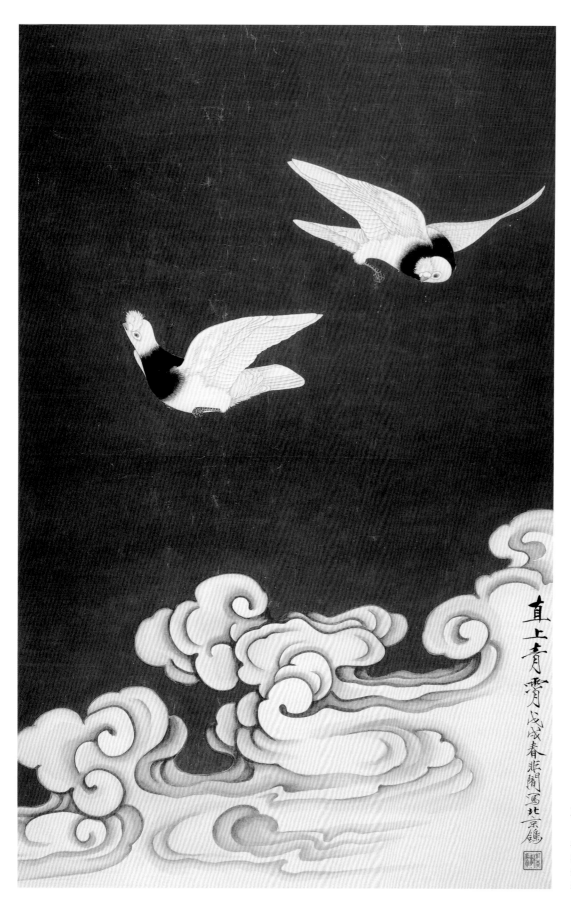

直上青霄

　　写飞翔的瑞鸽。鸽子的羽毛颜色极尽变化之妙，鸽子的羽毛又有不同。与祥云的色彩变幻颇为呼应。在整体构图上生动、精到、耐人寻味。

　　对于花木，只要从四面八方观察分析和比较它们的精神面貌，是比禽鸟易于描写的。但是，它们在风、晴、雨、露和朝阳夕照动静变化的时候，却也需要我们平心静气地体会琢磨。去年我画了一小幅雨后大红色的美人蕉，经一位养花专家指出，我画的是肥料不足的花，所以花瓣只是红色；如果施肥足，每个花瓣的边缘，就都泛出金黄色了。我细看专家所种植的，果然是金边大红。此虽属细节，但对于整体不能说完全没有关系。禽鸟动作缓慢的除鸡鸭之外，要属家鸽，但是家鸽头部的动作并不缓慢，它们的警惕性还是特别的高。珍珠鸟体小、动作快，飞起来好像一溜烟。捕捉它们的动作，确实不是一件容易的事情。这步功夫，首先要仔细观察，观察时要先研究它们的特性和有关动作各部的解剖和动力的所在。鸟的动作先要看它们是实踩，是虚按，同时，再看它们翅膀的肩部是紧靠，是稍松。大概四个爪趾踩实——特别是中爪趾，肩膀贴紧，就是要飞的初步动作。体形越大越容易看出，越小越难，飞时慢慢地落下，它是把拳在胸前的两爪下伸，大翅舒平，尾稍上翘；飞时急降下，它是两爪向后平伸，拨风大翅向后靠拢。飞时要转向左，尾羽张开要先向右；飞时要转向右，尾羽张开要下向左，它和船舵一样。一般鸟都是扇翅膀向前飞，有的鸟如啄木鸟、鹡鸰鸟等，却是把两翅背到后面，一张一翕地向前飞，前者叫"鼓翼飞"，后者叫敛翼飞。因此，描写它们的动作，要多多地观察体验，能够把它们各个的动作默写卜来，使它闭目如在眼前，那么，抓住它们各自不同的特点来进行描写，自然就容易了。

　　昆虫如蟋蟀、蝈蝈等只能跳跃，它们的表情全在两个触角——长须，大概两须突然向后，是有些怒恼要斗。两须一前一后地摆动，大概是食饱饮足，悠闲自得的表示。急跳乱蹦时，两须同时向前又向后，动作的快速，简直不能一瞬。它们都有六条腿，所以又叫"六足虫"。停立时，中间两足支持全体，后足伸长，前足预备捕捉食物。它们要突然前跳，在一霎眼的工夫，后足靠拢，用爪向前一蹬，就蹦了出去。在蜂蝶之类，也是六足，也有短须。蝶的飞是扇两翅前进，下降时就停止扇动。蜂的飞是颤动翅膀，颤动次数加多，飞行就快，反之就慢，有时在空中停止，只有翅膀颤动。黄筌的《写生珍禽图》中有一只黄蜂在飞，他只用淡墨晕染出翅膀颤动的轮辐。促进民族绘画，是自古以来即注重体验生活的。

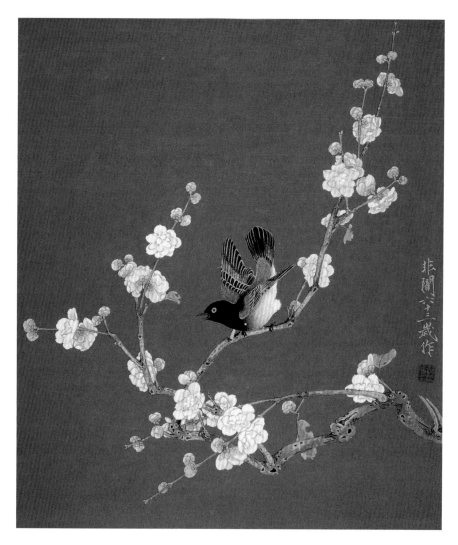

白梅栖禽

二、民间对于花鸟画配合的吉祥话

　　在这里附带说一下自古以来民间相传下来的凤凰、麒麟等的形象，这些形象虽是近于神化，但是民间一见到牡丹，就认为是富贵花，是花中之"王"，与它相配的是鸟中之"王"的凤凰，所以"凤吹牡丹"这一五光十色、富丽堂皇的格局，在民间是普遍受欢迎而流传已久的。其次是牡丹与白头翁配搭，叫做"富贵白头"。牡丹与玉兰、海棠的叫"玉堂富贵"。这是春景，夏景的总是鹭鸶与莲花配起，叫做"鹭鸶卧莲"。这里用一"卧"字和前边所说的"凤吹牡丹"用一"吹"字，只是相传下来的口语，我始终没找出它们的根据。但是形象上凤凰总是一只张嘴在叫，鹭鸶是站在水里。秋景总是芙蓉、芦花衬着一对鸳鸯，据说这是象征"福"（芙）禄（芦）鸳鸯。冬景总是一枝梅花，在枝梢上两只喜鹊，衬上一些翠竹，或是作为雪景，据说，是象征着喜上梅梢或是"瑞雪兆丰年"的双重意义。这里还有一些禁忌，

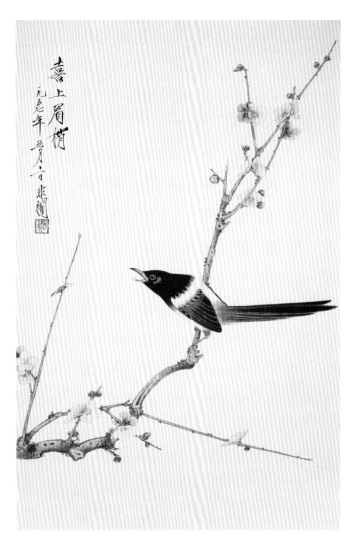

喜上眉梢

如凤凰两只鸟总要有一只张着嘴在叫（可能这就是"吹"的意思），两只都不张嘴，或是全张嘴叫，却认为不合。鹭鸶总要站在水里，哪怕是一只脚拳起来，另一脚也要浸入水中。芙蓉的格局总喜欢倒垂临水，鹭鸶在岸上在水里问题不大，大概都可以。梅梢是向上，不要倒垂，倒垂梅花，意味着和"倒霉"的字音相近，这和梅花绶带（鸟）的格局转音成为"没寿"，都特别不喜欢。民间对于凤凰的五色和尾巴长翎是三根（一般长尾鸟都是两根）好像通过民间故事似的流传下来，知道得相当清楚。对于鹭鸶、喜鹊、鸳鸯和牡丹、莲、梅、芙蓉、芦花……更加熟悉。因此，他们喜欢在某一季节里画上某种鸟，并且他们对描写鸟的动作，要求飞、鸣、食、宿的形神更为认真。由于我在未学画以前，就和民间画家、民间刺绣家们讨论，我也给他们画过"兜肚"、"鞋面"、"挽袖"、"床沿"和"帐子"、"走水"，和我与养花养鸟的老师傅们（旧社会时称他们叫"匠"，叫"把式"）在一起，得到了相当大的启发和教益，同时帮助了我学画。

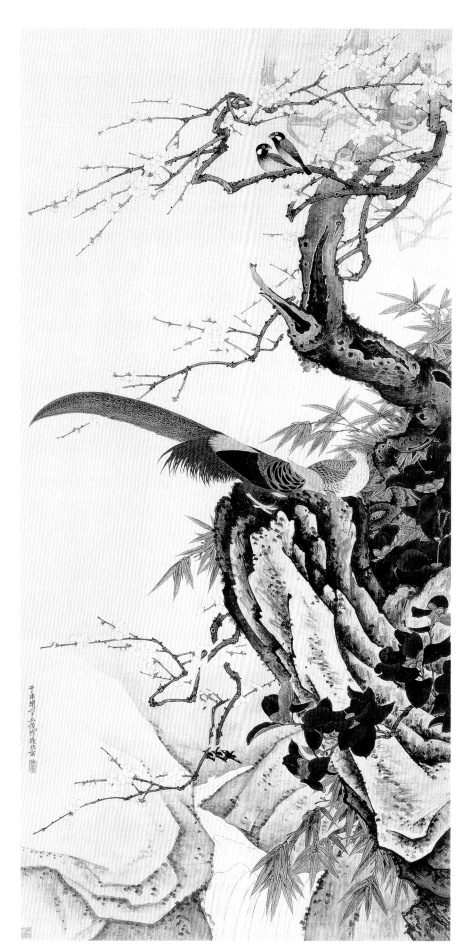

梅竹锦鸡

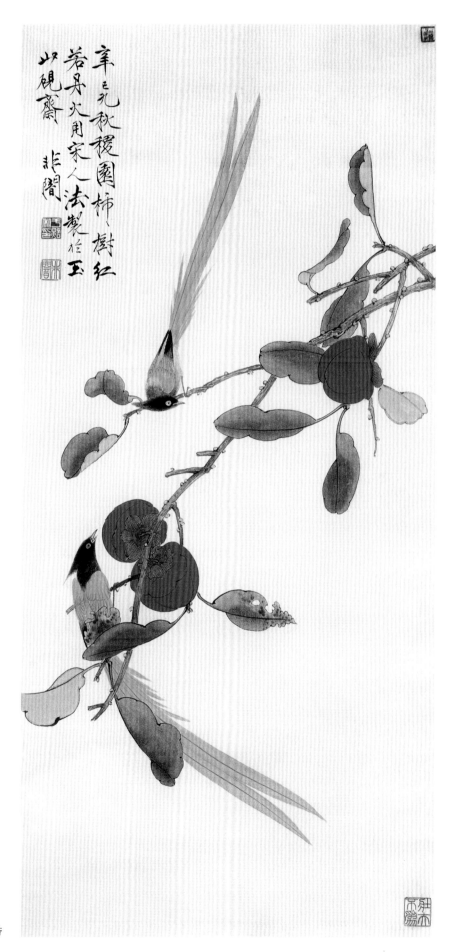

红柿绶带

三、我是怎样写生的

　　写生不等于创作，如同素描不等于写生一样。写生得来的素材，与素描得来的素材，还不仅是用铅笔、用毛笔的不同，写生意味着再加上相当主观的选择对象，试行提炼，大胆地去取，塑造出自己认为是对象具体的形象，并还强调自己的风格。写生是为创作创造出比素描更好的材料，有时写生近于完整时，还可以被认为是创作的初步习作或试作。它很像旧时的"未定草"。因此，我把对花鸟进行素描这一阶段略去。理由很简单，对生物或标本素描，有很好的科学方法去练习，用不着我再述说。下面只谈我所摸索出来的写生方法。

　　花鸟画写生的传统　　花鸟画无论是工细还是写意，最后的要求是要做到形神兼到，描写如生。只有形似，哪怕是极其工致的如实描写，而对于花和鸟的精神，却未能表达出来，或是表达得不够充分，这只是完成了写生的初步功夫，而不是写生的最后效果。古代绘画的理论家曾说"写形不难写心难"，"写心"就是要求画家们要为花鸟传神。例如，7世纪（初唐）的薛稷，他是画鹤的名家，他所画的鹤，在鹤的年龄上，由鹤顶红的浅深，嘴的长短，胫的细大，膝的高下，氅（翅后黑羽）的深黑或淡黑，都有明显区别，并且他画出来的鹤，还能够让人一望而知鹤的雌雄（鹤是雌雄同体）和鹤种是南方的还是北方的。8世纪（中唐）花鸟画家边鸾被唐朝李适（德宗）召他画新罗国送来善于跳舞的孔雀。边鸾画出来的孔雀，不但色彩鲜明，而且塑造出孔雀婆娑的舞姿，如同奏着音乐一样。在这同时，有善于画竹的萧悦，他的画被诗人白乐天（居易）赞赏说："举头忽见不似画，低耳静听疑有声。"花鸟画由初唐才发展成为独立的单幅画的题材，这三位画家，正是说明花鸟画写生的传统是要求形神兼到，描写如生的。

　　写生与白描　　白描是表现形象的一种稿本，也就是"双勾"廓填的基本素材。它主要的构成是各种的线，用线把面积、体积、容积以及软硬厚薄稳定地表达出来。这是中国画特点之一，也是象形文字的发展。因此，线的描法不能固定，它是随着物象为转移的。写生是从物象进而提炼加工的，白描也是从物象进而提炼加工的，但它和写生的区别是不加着色，也不用淡墨晕染，用墨色晕染像赵子固水仙那样，严格地分起来，应该列入写生，不应该只算作白描。凡是只有线描不加晕染的，在

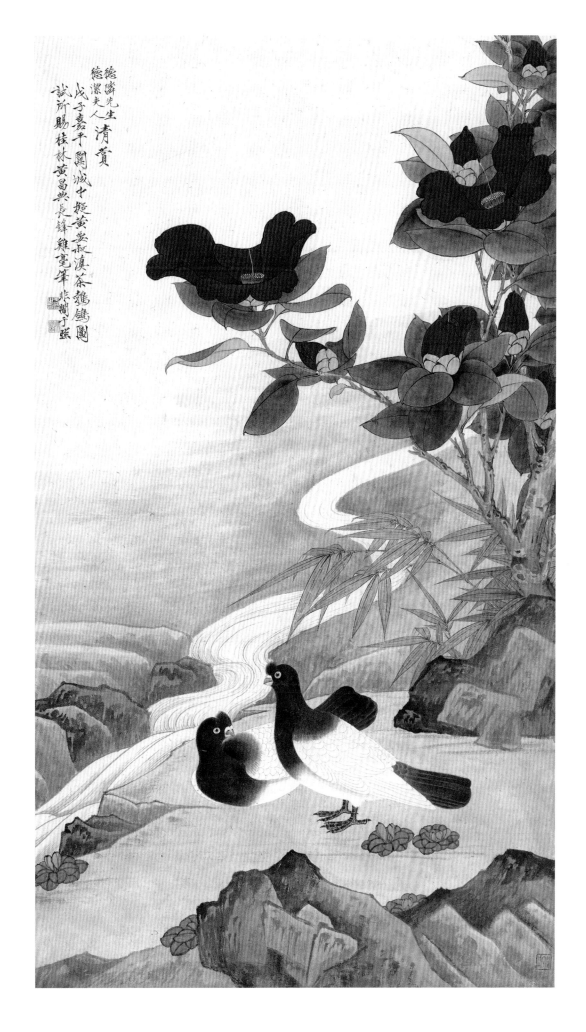

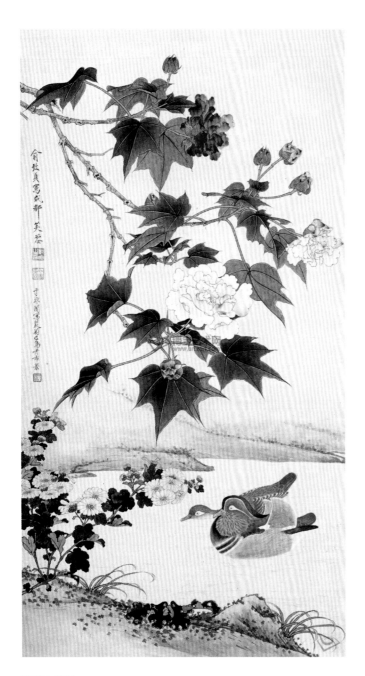

芙蓉水鸟图

习惯上都被认为是白描，被认为是"粉本"（稿本），例如，绘画馆陈列的《宋人朝元仙杖图》，即是白描。

　　我的写生方法　为了便于叙说，约分为三个时期，即初期写生、中期写生和近期写生。

　　初期写生　用画板、铅笔、橡皮和纸对花卉进行写生，先从四面找出我以为美的花和叶，每一朵花或叶都画成原大，视点要找出对我最近的一点，只取每一个花瓣、每一朵花或每一丛叶片的外形轮廓，由使用铅笔的轻重、快慢、顿挫、折转来描画它们的形态。而不打阴影，仅凭铅笔勾线表现出凹凸之形。画完，再用墨笔就铅笔笔道进行一次线描（即白描），线描又叫"勾线"。在勾线时，我最初使用的笔法——用笔划出来的粗细、快慢、顿挫、折转并不按照物象——铅笔的笔道，而是按照赵子固笔道的圆硬，或是陈老莲笔道的尖瘦去描画，当时觉得这样做是融合赵、陈二家之长——圆硬尖瘦，是近乎古人的，却忘记了辛勤劳动得来的形象是比较真实活泼的。在这时期里，我还不敢画鸟，所有画出来的鸟，差不多都是摘自古画上的，或是标本上的，并且还有画谱鸟谱上的。只有草虫和鸽子，是从青年时期即养育它们，比较熟悉，掌握了它们的形似。在这时，我已找到赵佶花鸟画是我学习的核心，但我还不会利用，我还妄自以为平涂些重色，好像更加"近古"，这样搞了两三年，并没有多大的进步。

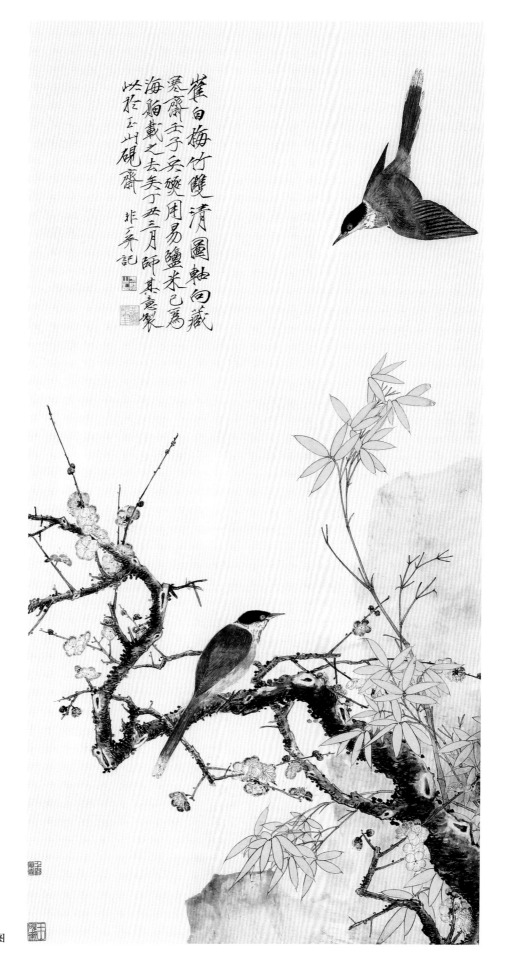

崔白梅竹雙清圖軸向藏
寒齋壬子兵燹用易鹽米已為
海舶載之去矣丁丑三月師其意寫
以於玉山硯齋
非三弄記

仿崔白梅竹双清图

　　在旧社会里很难得到帮助性的批评和指导，尤其是我搞双勾的花鸟画，在那时竟找不到一两位前辈或同辈的画家面向着写生，当然，还限于我接触的面不够宽。我只从一两位山水写生的画家得到了一些助益，但是对缺点的批评比起"恭维"来，那简直少得几乎是没有。我一方面对遗产加强学习，特别是赵佶的花鸟画，一方面从文献上发掘指导创作的方法，我一方面加紧对花鸟进行写生，一方面从民间花家学习失传的默写方法。这样才由弯路里逐渐地走了出来。

　　中期的写生　　我已经把素描和写生结合在一起，一面用铅笔写生，加强线和质感的作用，一面用毛笔按照物象真实的线加以勾勒。凹凸明暗唯用线描来表达。同时，还加以默记，预备回家默写。这样在一朵花瓣，不但用勾线可以描出它的轮廓，还可以用线的软硬、粗细、顿挫等手法表达它的动静、厚薄、凹凸不平等具体形象。把观察、比较和分析所得的结果，在现场就得到了比较真实的记录。对于禽鸟动态的捕捉，却仍有一些困难，尽管我已不生搬硬套图谱了。

雪梅丹雀图

我养鸟是从它的名称、形象和饲料来做决定的。如黄鹂，它的名字见于《诗经》，它的形象是穿着一件镶着黑花的大黄袍，对"入画"来说，它是毫无疑问可以入画的。但是它的饲料——肉类与昆虫，特别是冬天，它还需要用土把它自己藏起来蛰伏，关于黄鹂我只好不去养育。在这一时期我已经养了二十几种鸟。同时我又读了一些关于鸟类的书籍，特别是鸟类的解剖。我一面观察它们的动态，主要鸟类动作的预见，一面研究它们各自不同的性格，我从动作缓慢而且静止的鸟去捕捉形态，逐渐地懂得它们的眸子和中指（爪的中指）有密切的关系，关系着它如何动。这样到了接近我近期写生之前，我已经掌握了它们的鸣时、食时和宿时的动态，对于飞翔，我只发现了它们各自不同的飞翔方法，包括上升、回翔与下降，还没有能够如实地去捕捉画面上。但是到了画面上，它并不能像写意画那样一下子就形神兼到，因为工笔画的刻画——务求工细，它是包括线描、晕墨、着色，以及分羽、丝毛的。这样，没有实践的经验，就很难把鸟的精神表现出来，就更不用说什么见笔力的地方。这就是我遇到的一个困难。但我搞这写生的工笔花鸟画，在旧社会里，对于困难是羞于请教别人的，有时请教也得不到很好的帮助。我的克服方法是多看、多读和多作。对于遗产要多看，对于生物要多看，对于文献上的理论要多读，对于禽鸟的记录也要多读，对于写生也要多画，由多画更加熟悉它们的各个不同的动作，因而也批判地接受了古代与近代的画禽鸟的方法。

胭脂茶就绛语欄琥珀妆成赤玉盤似共东风
解相識一枝先已破春寒

玉山观霞 非闇

同时，也可以画出斑鸠飞翔与啄木鸟飞翔的不同，鸽子回旋与喜鹊回旋的不同。日积月累，逐渐地克服了塑造形象上的一些困难，逐步地不让工致把我束缚住，已逐渐地走上了形和神的结合，但还没有达到形和神都到了妙处。

在我中期的写生，一方面务求物象的真实，一方面务求笔致的统一。有时强调了笔致，就与物象有了距离，如画花画叶画枝干，无论什么花、什么叶、什么枝干，总是用熟悉了的一种笔法去描写，对于"骨法用笔"好像做到了，对于"应物象形"却差得很多。有时忠实于物象，却忘记了提炼用笔，例如，画禽鸟，毛和羽一样的刻画工致，对于松毛密羽，一律相待，不加区别，所画鸟禽，什么形成呆鸡，不够生动，并且毫无笔致。因此，我更加观察（包括生物与古典名作），更加练习。

近期的写生　近期写生是在北平解放后，我学习了毛主席《在延安文艺座谈会上的讲话》，我开始懂得了为谁服务的问题。同时，我也接触到了一些文艺理论，我还得到了旧社会得不到的指导与批评。这对于我来说，是从暗中摸索之中，看到了极大的光明。更增加了学画的信心和决心。

红白茶花图

白梅栖禽

就写生来说，我把描写的时间缩短，把观察的时间延长。例如，牡丹开时，我先选择一株，从花骨朵含苞未开起，每隔一日就去观察一次，一直到这株牡丹将谢为止，观察的方法是从根到梢，看它整体的姿态，大概到第四次时，它的形象神情，完全可以搜入我的腕底了。当观察时，我早已熟悉它生长的规律，遇到出于规律以外的，如遇雨遇风等，我就马上把它描绘下来，作为参考。对于花卉的写生，我就由四面八方，从根到梢，先看气势，这样搞到现在。不熟悉的东西，我还要继续去练习。

　　关于禽鸟，我也比以前有所改进。在以前，我对于比较鸟的动作和分析鸟的各个特点还不够深入。我就更进一步地观察，加以更细致的比较，不仅是长尾鸟与短尾鸟形态上的比较，就是长尾鸟与长尾鸟，短尾鸟与短尾鸟，对于它们各个不同的动作也加以仔细的比较。同时，对于各种鸟特点的分析，与它们各种不同的求食求偶等生活习惯，和它们各自不同的嘴爪翅尾也初步找出它们与生活的种种关联。在造型上，我也改变了一律的刻画工整，我不但把描绘鸟的毛和翎加以区分，我还对松软光泽的毛、硬利拨风的翎，随着它们各自不同的功能，随着它们各自不同的品种，加以笔法上各自不同的描绘，我还估计我自己的笔调和风格。这样，我对禽鸟的写生，就用速写的方法加以默写默记。例如，画飞翔的鸽子，我虽养过几十年的鸽子，但是观察它们的飞翔，只是站在地面上向上看，所看到的动作，大半是胸部方面的，即或看到背部，也是它们向下降落的时候。有人启发我，要我画向上飞扬的鸽子，对现实更有意义。我接受了这一宝贵的意见，我考虑到观察的地点，只有在午门的城墙上居高临下才可以体验鸽子的飞翔。我观察了三天鸽子自下而上飞翔的情形，飞鸽有时在我视平线下，有时却在上。这情形，和我所想象出来的形象，几乎完全相反。同时，我还找到鸽子飞翔的动力所在，并还发现了飞鸽的形象有的入画，有的不宜入画。在这里，我顺便谈一下画钻天的燕子，这只有近代的任伯年画它，但在空白的天空，画上两只翅膀束起来的燕子，在形象的美好上来说，是有问题的，不容易被一般人接受，急降下的鸽子，也有这种姿势，这就需要我们考虑如何更艺术地加以处理了。

　　总之，我由素描到写生，仅凭铅笔毛笔的线显示出物象的阴阳、凹凸不平、软硬、厚薄等，是经过一段相当艰苦的练习的。这练习是从我的审美观点（入画不入画）选择对象起始。选中之后，在表达形象的技法上，也是付出了相当的劳动才能使我创造出生动的艺术形象。在旧社会，写生花鸟画早已失传，并且认为是院体画欠雅。因之，最困难的问题是无可请教，等于闭门造车，是否合辙，我自己并不知道，我只得东冲西撞地消耗了不少的精力与时间。上面我虽勉强地分了三个写生的时期，但是我到现在，对于较为不熟悉的花鸟，却仍在观察体验中，我的经验告诉我，

越是多观察生物，越感到表现技巧的不足，越能发掘出新的表现技巧。古人说："学然后知不足"，唯有知不足，才能使人进步。

四喜图

此图描绘春日的园林一隅。是于非闇拟画家滕昌佑笔意、而实出己貌的工笔花鸟精品。图中将牡丹、柿子、喜鹊，共聚一轴，代表玉堂富贵、添喜长寿，寓意吉祥美好。画面色彩明丽而不流俗，堂皇富贵又具文人雅致。

花鸟课徒稿

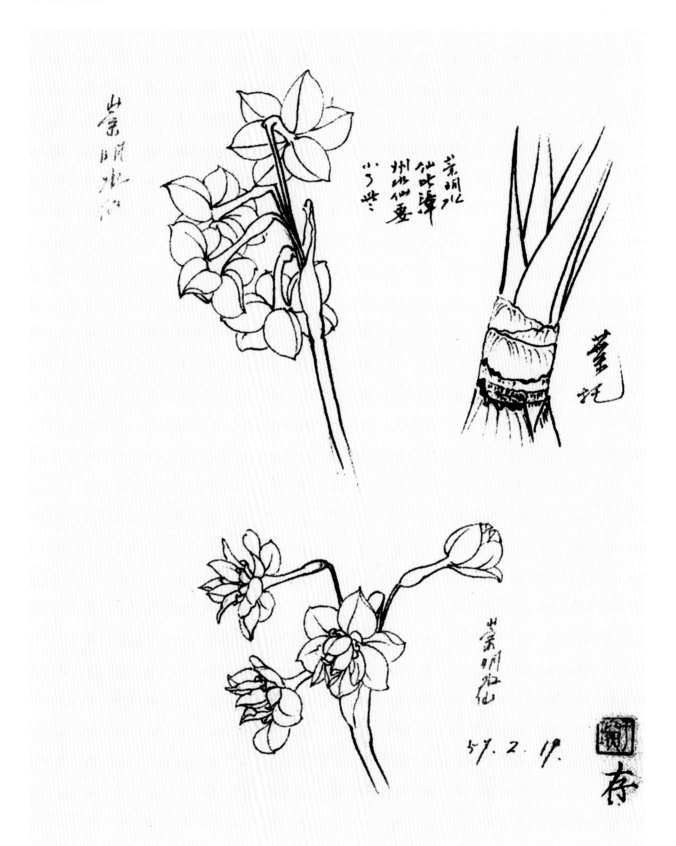

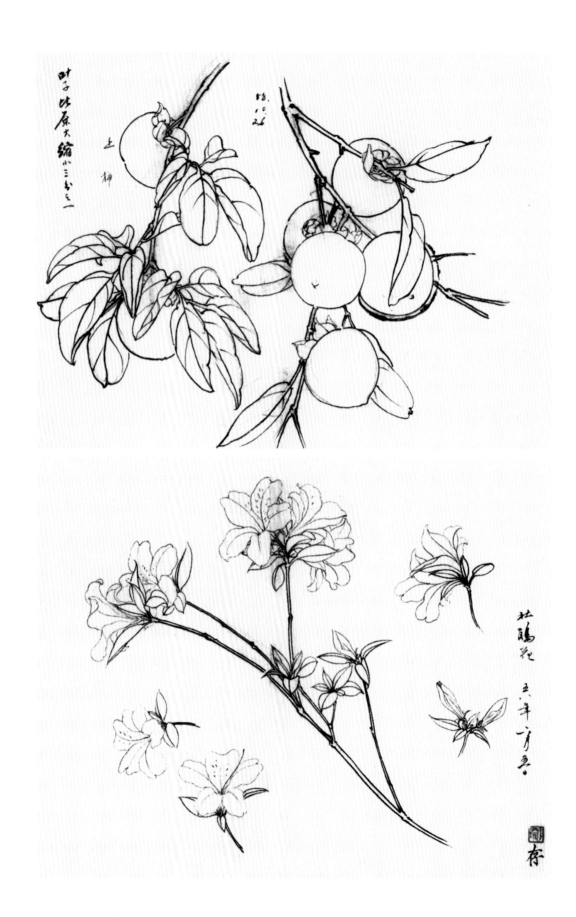

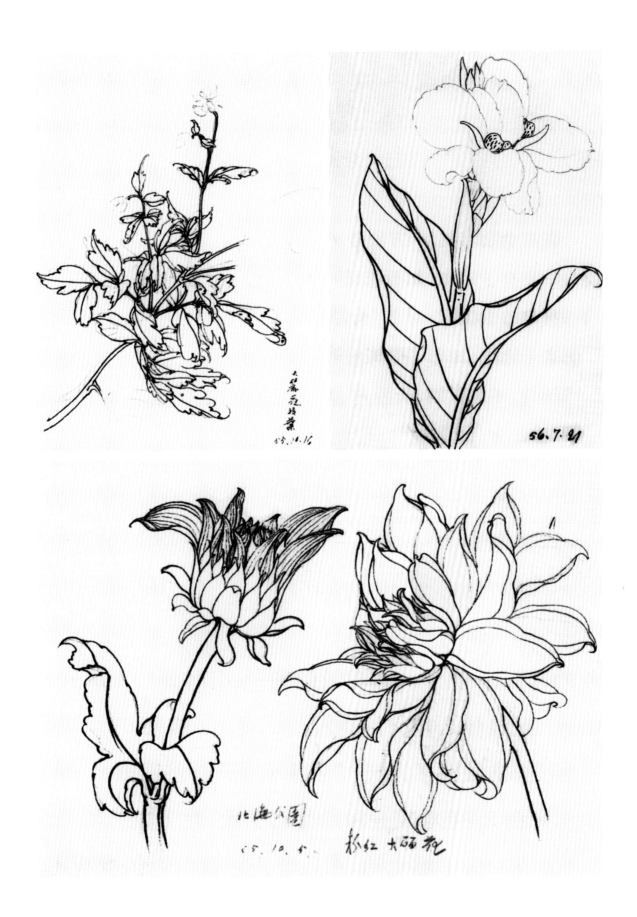

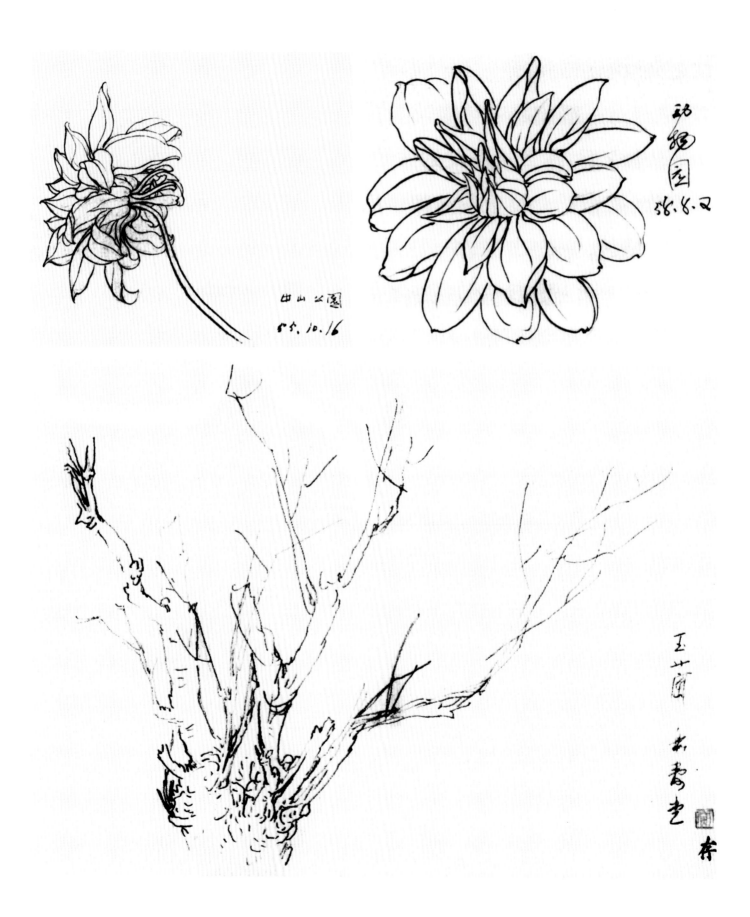

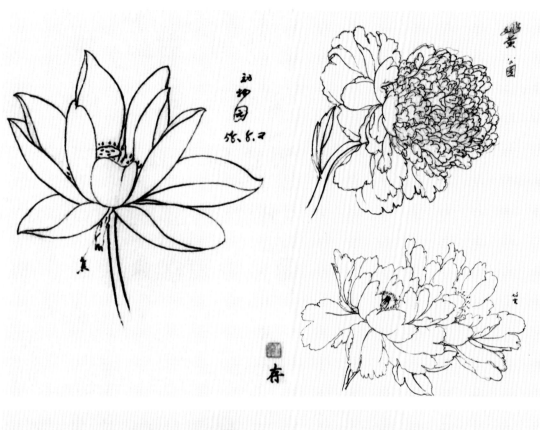

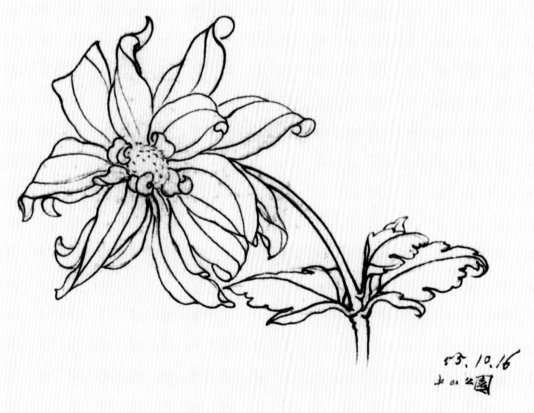

花鸟写生画稿

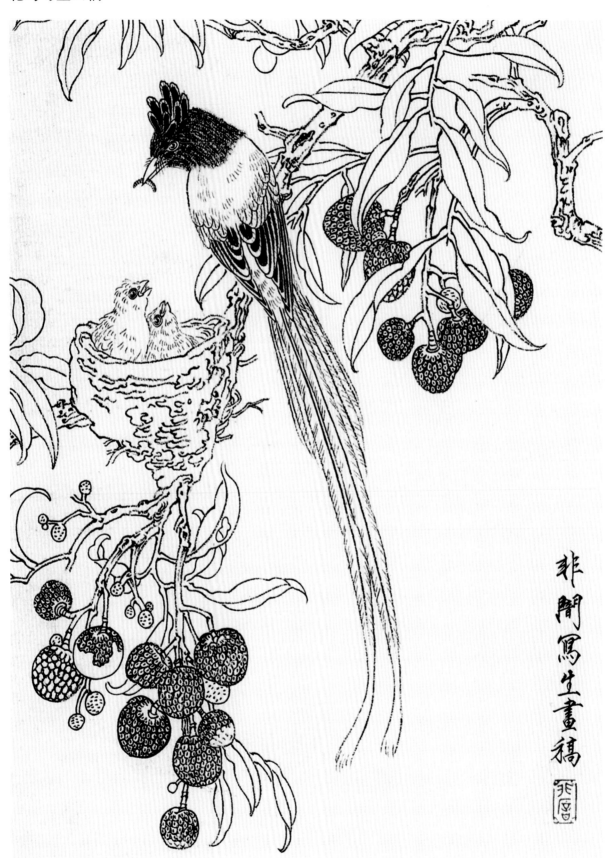

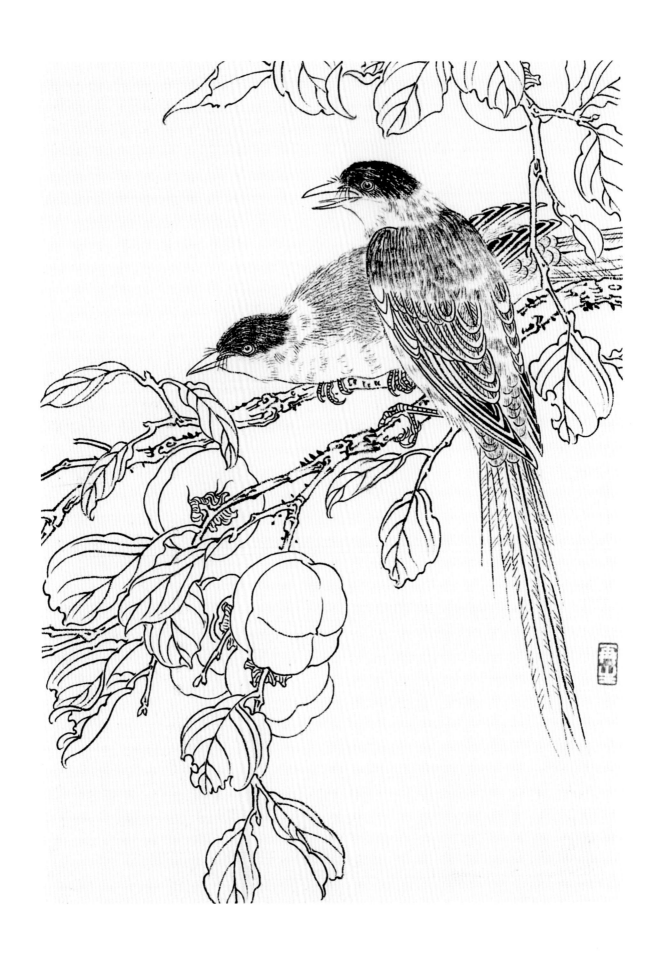

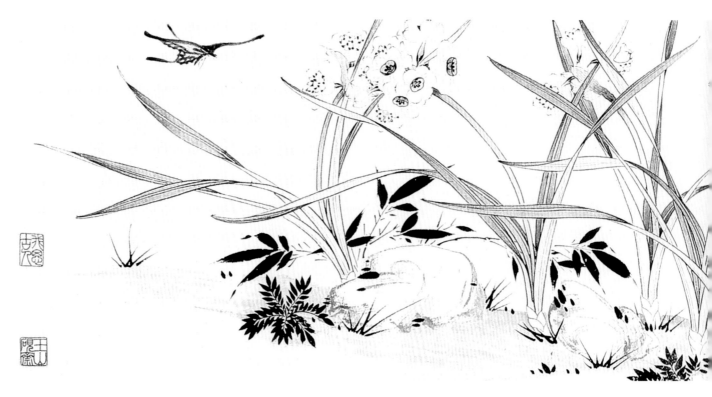

水仙长卷

水仙长卷（局部）

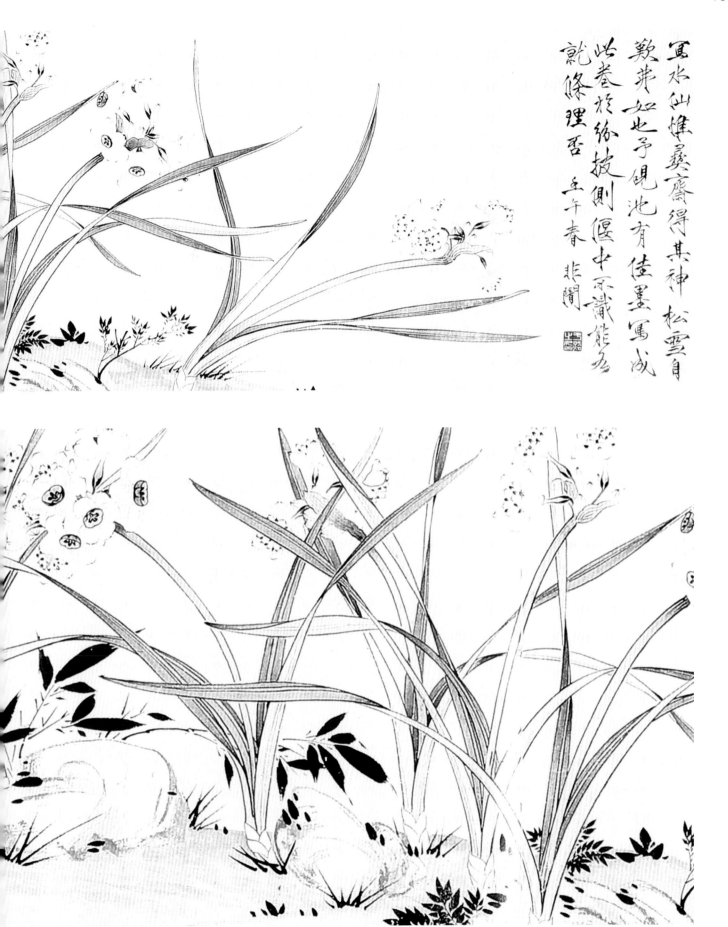

寫水仙惟葵齋得其神 松雪自
歎弗如也予覩池有佳墨寫成
此卷枝幹披側偃仰承藉能為
乾條理否 壬午春 非闇

草虫图卷

四、我的创作过程

我的创作方法，自始即是作文作诗的方法从内容出发，首先在构思上要创立新意。对遗产要"取乎法上"，构图、用笔、着色等的要求是不落老套，独辟蹊径。在旧社会，对于中国画的认识，可以说从士大夫阶级的审美观点，降低到富商大贾等的喜好。与其说中国画家是"孤芳自赏"、"唯我独尊"，不如说在某种环境的不同程度上，是仰人鼻息、迎合富豪，较为近于真实。

我在当时，就是其中之一个，这还是我自吹自擂的，我要对宋元画派兴废继绝，我要创为写生的一派。实际上，我的画连我自己都不愿意重看，只是借此弄一些柴米维持最低的生活罢了。我的画在那时，根本还谈不上什么创作，较好一些的，只能说是写生习作，特别是在 1942 年以前，很少有比较完整的东西。但在这个时期，我临摹赵佶的东西，却有些是好的。

在这一大段的岁月里（公元 1935—1942 年），我的创作方法是这样——以画牡丹为例，比较具体些。

素材　铅笔画出原大的牡丹花朵和几片叶子，再用毛笔加工线描之后，用薄纸墨笔另行勾出形象，我管它叫"稿本"。这稿本随着日月就越积累越多。

起稿　比如 1.5×3 尺的中堂要画牡丹，先从创意上决定了画一枝生着三朵的牡丹花，花的品种是画"魏紫"，花的形象是两朵向前一朵向后。决定后，就先从想象中塑造了所熟悉的"魏紫"具体形象，决定由纸的左下方向上伸展。在这时，就用木碳圈出最前面的一朵花和四批叶（牡丹由抽叶起，每一批叶是

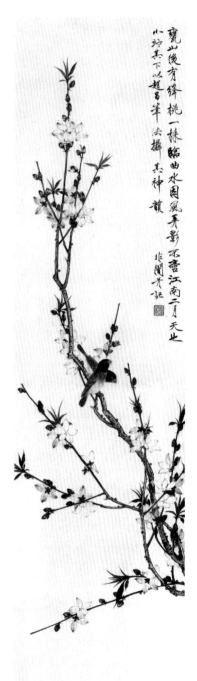

梅花雀鸟

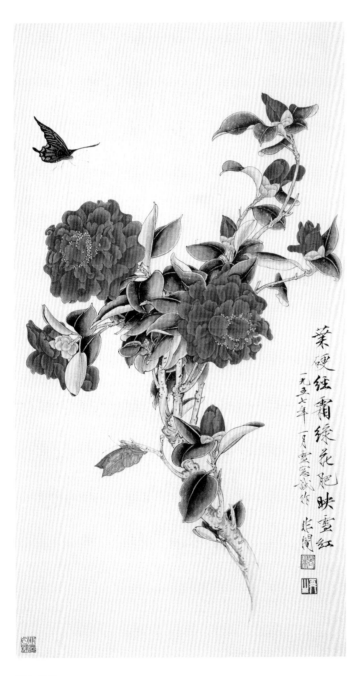

粉红牡丹

九个叶片，四批叶互生即开花），把木梗也随着圈出。再圈第二朵花、叶、梗干，最后是第三朵花叶和梗干，都圈妥了后，把它绷在墙上看整个的形态、气势是不是合适。同时，在素材的牡丹花朵当中，选出这样构图的三朵"花头"。当时就把这"花头"影在纸或绢的下面，先把前面的一朵落墨，随着就画这一朵的四批叶子，再落墨第二朵，再画上属于它的叶子，随后，落墨向后的一朵，再画上属于它的叶子，最后把老干画上即成。这就是我最初利用素材创作牡丹的方法。试算一下，假定一批叶是九片叶子，一朵花是四批叶子，那么三朵花就是十二批叶子，应该是 108 片叶子，这样一来，真的是黑压压的一大堆叶子了。我虽然利用浓淡，晕染出叶子前后纵深，究竟不够生动灵活，更不用要求它有疏有密、有聚有散，有什么风致了。其他的花卉也有同样的毛病，这毛病就是写生的真实性够、艺术性不够，没有进行大胆地提炼与剪裁，未能使得在画面上形成疏的真疏，密的真密，由艺术性中反映出它更加生动真实的美。写生不等于创作，其关键就在于此，我以为。

　　在这一时期，用笔的方法也缺乏变化，还不能与物体的软硬、厚薄……相适应。并且恰恰相反，画花、画叶、画枝、画干，都是用同一笔法，整幅牡丹，全部铁线描或游丝描，看起来好像很统一，但是，对于物象的真实，产生很大的距离，对于艺术的真实，又觉得死板板的缺乏生活气息，既不够古拙，也不够朴实。特别严重的是，画牡丹用这类笔法，画竹子也用这种笔法，画牡丹老干用它，画桃、杏、梅、李、玉兰的老干也用它，它好像是物象的真实与艺术的真实之间游离着，似是而非地妄自强调了我自己的笔墨。我这样在创作上使用技法，一直延续了很久（不止于1942年），没有被发现。画鸟仍未脱离工致呆板以刻画为工，画草虫却有一些可取的。

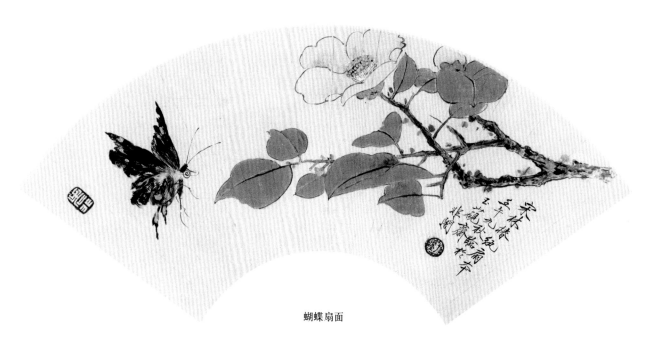

蝴蝶扇面

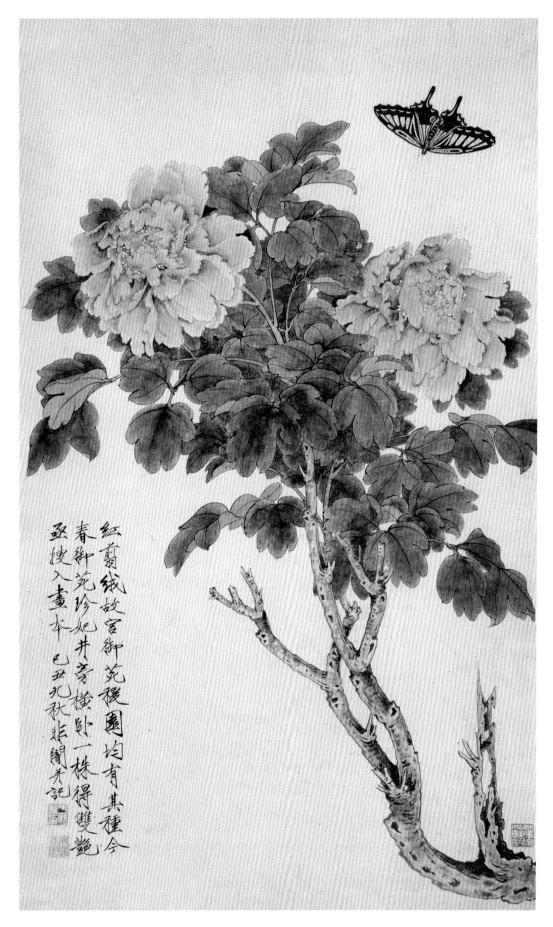

紅葉綵紗故宮御苑稷園均有其種今
春御苑珍妃井旁橫臥一株得雙豔
亟捜入畫本巳丑九秋非闇并記

粉紅牡丹

红牡丹

 于非闇的牡丹几乎可以称"古今第一"，在他的绘画作品中，宋人高古的气韵，精到的笔法与色彩的艳丽并不冲突，不会因"艳"而显出"俗"。艳美之色与高古之意，整体的贯穿在于非闇的作品之中的，是一种格调，也是识别其作品的根本。

1943 年，重新自订了日课表，在谋求生活之余，日间加强了写生，把用墨晕染放在比着色还重要的日课里，并还练习用绢写生。我这样的用功，直到解放北平前为止，尽管我的生活更加艰苦，但我从实践当中终于找到了解决写生与创作相结合的道路。这个道路，是用笔墨做桥梁，把物体的形象转移到艺术的形象，它是通过勾勒，使得所塑造出来的形象生动活泼，赋予艺术性，也赋予真实性，当然不是一下子就能达到的。下面我更具体地说一下：

素描　选取对象更加严格了，比如画花，不仅是选取花朵，连梗带叶全要富有艺术性——我认为是美的。也就是我认为"入画"的，我才把它算作描绘的对象，进行素描。同时，还要默写。

写生　把素描的素材，先实验用什么样的笔道适合表现花，什么样的笔道适合表现叶、枝、老干……决定了用笔表现方法后，参酌着素描时默写的形象，用木碳在画纸（绢）上圈出，按照实验的结果，用各式各样的笔道，浓淡不同的墨色，把它双勾出来，必须做到只凭双勾，不加晕染，即能看出它活跃纸上的真实形象。如果在某些地方不适合或不妥，那最好是再来一幅。根据素描时的默写进行写生，一次两次地下去，提炼的用笔越简，感觉越真，不着色，不晕墨，它已赋予艺术形象了。一着色，它比物色更加漂亮鲜丽，这就是个人说的"师造化"的好处。漂亮鲜丽的花朵，完全由我来操纵，不让物象把我给拘束住，也不让一种笔道把我限制住，务要使得我所创造出来的东西，要比真实的东西，还要美丽动人。

我慎重精细地选择可以"入画"的对象，进行默写，这是我已经掌握了写生技法的进一步功夫。我默写的可以构成一幅写生的画面，我就铺纸用木碳圈出它的形象。在未用木炭圈出之前，就首先要考虑到古代名作里有没有这样的布局和结构，古代是用什么手法来处理的，如何地离开它或用相反的方法抛开这些陈腐旧套。考虑好了后，圈出形象，挂在墙上再行端详（我多半是把纸或绢挂在墙上起稿）。这时，不但注意到形象本身上，在空白的地方更要注意。大概一幅画的成功与否，空白而没有画的地方，关系很大，古代画家着重虚实，着重聚散，就是这个道理。然后，再考虑怎样落墨（双勾），怎样晕染（包括用墨和用色）。一幅画成后，不一定全都合适，先将自己认为特别别扭的地方改正，这一改正，又往往牵动全局，那最好

成绩是就此题材重新构图，甚至可以另行构思。例如，像夹竹桃这一种花，叶子是三片轮生，花也是三朵轮开，并且是无限花序，它可以三朵三朵地聚簇地开下去。叶片是那么硬挺，花瓣是那么柔软，枝干又是那么圆融，长大一些的就需要竹竿扶持。它的形象作为写生来说，是比较容易处理的，作为创作四尺中堂来说，它就更难处理了，除非与其他花卉配合。写生夹竹桃，首先不必考虑古代名作，因为名作里只有卷册扇面的小形式描绘，我还未经过用四尺中堂这样大的形式来描绘单一的夹竹桃的。本来夹竹桃这一美丽的花，并不能说它不"入画"，只能说在某种程度上它还是可以入画的。这样往复的研究和练习，花鸟的具体形神，完全为我所掌握住，完全可以心手相应地把它塑造出来，这才是我所认为的创作。写生的画我只认为是习作，更完整一些的只能说是试作。

北平解放后到目前，我的眼睛亮了，我的生活稳定了，特别使我感到像有一股其大无比的力量来鼓励着我前进。关于创作，首先是批评帮助了我，使我不至于再钻牛角尖。我更加着重在默写与写生的结合，进而求得写生向创作服务。我现在的课程是：先把写生时间缩短到极短，把观察和默写的时间加长。为了选择可以"入画"的对象，对花与鸟不遗细小、循环往复地加以比较分析，更深刻地务求它们的某一"入画"的具体形象，闭目如在眼前，下笔即在腕底。塑神塑形，不惜使用兼工带写的表现方法，使细节从属于大体，最终达到妙造自然的境地。以前局限于双勾填廓，此后只看形象的需要，使用各自不同的表现方法，使得绘画归根结底要描绘出比真花还美丽，比真鸟还活泼的花鸟画，用来丰富世界绘画的宝库，尽管我现在还没有做到，但我有这个信心，我更下最大的决心勤学苦练。我相信，我十分相信，再有几年，一定可以画出形神兼到，生动活泼的花鸟画。

美人蕉

五、哪些原因使我学习花鸟画消耗了这么长的时间

谈到我学画的时间，（自1935年起到目前为止），为什么要经过如此漫长的岁月？我始终是在勤学苦练的自我督促下进行学习的。但是下面这些情况，使我多消耗了时间。

走弯路　前两年完全是模仿陈老莲、赵子固，两年后使用了铅笔写生，一方面强调了细节，一方面东拼西凑、生搬硬套，使得铅笔的写生只为我所强调的细节服务。又后，自以为继承宋元，自以为可以妄自创派，经不住人家的恭维，得不到点滴的批评指导，牛犄角一直钻到了尽头，这才又从事古典的名作和理论的研究，在实践上才将铅笔写生和毛笔写生结合起来，才在某种程度上脱离了古人的窠臼，这已经是空消耗了十多年的岁月了。解放后，才听到了批评，才又改正了很多错误。

生活不安定　从学画时起，在艰苦的状况下生活着，最严重的时期，是把极关重要的一些绘画参考资料，全部卖掉来维持最低的生活。对于绘画理论，反倒跑到图书馆去借阅一些普通的版本。这样一直到北平解放前夕。

只有"恭维"　由一开始学画，就感到缺乏师友的帮助，更难看到画家们写生创作的情况。就以北平和上海两地来说，真的从写生中进行创作的画家们，只有有限的一两位，我从他们的作品中汲取出来的一些经验作为我用，感到相当的不够。一些画家对我的作品，哪怕我是殷殷求教，也只有"恭维"。倒是从侧面——字画商家和裱画家们那里，还可以听到一些带"恭维"的批评，帮助我改正了不少的错误。例如，我画反面的叶色，总是用"四绿"（石绿漂成的一种）平涂，使得反叶的感觉相当强烈，不够协调，某裱画家告诉我，"某先生说，如果把四绿染出浓淡，使得四绿可以表现出明暗来，岂不更好"。我如获至宝地接受了。即是这一件小事，在旧社会都是很难得到的。

研究不够　花鸟画的生活并非简单，是相当复杂的。再加上把它们从生活的真实过渡到艺术的真实，这不是很容易的事。例如，前面说的画美人蕉的事，在观察的过程中，要进行深刻的敏锐的比较和分析。必须从几百株美人蕉（中山公园、动物园夹道种的）当中，选择出自认为可以入画的素材。同时，还要周密地、更具体地研究怎样使用自己表现的手法，以及张幅的大小、色彩的调和等。我没有在这样

的场合仔细地研究，周密地考虑，我也没有把它们客观具体的形象和我的主观想象，更细致地结合起来，使它恰如我意来美化，这是我消耗时间的一个不太小的原因。

我的审美观点　我曾经理解过中国画只有笔墨，无论你画的是什么，只要用笔流利、泼辣、灵活……只要用墨淹润、苍秀、轻松、爽朗……就算一幅好画，因为首先是它做到了"雅"——雅人深致。我追求这"雅"追求了多少年，但似乎始终还没有追着。仅仅由使用墨与色彩当中，被人折中地称作"雅俗共赏"，我还不够满足，仍一味地不管物象，只追求着用笔，什么流利的游丝描，什么灵活的铁线描，什么苍老泼辣的丁头鼠尾描以及唐人、宋人等的描法，使得物象的真实与艺术的真实脱节。在一幅画中，闭门造车地强调了一些不必要甚至令人难于接受的笔墨，对于这幅画究竟是对谁看的，并没有很好地考虑，在旧社会所考虑的只是用它换柴米的问题。越画不来，越觉得你们不懂，只有我懂。如果不是自我表现戒慎，将不知骄傲自满到什么地步！但已阻滞了我的进步。实际上，中国画并不允许把全部生活抽空，只看笔墨。

出浴图

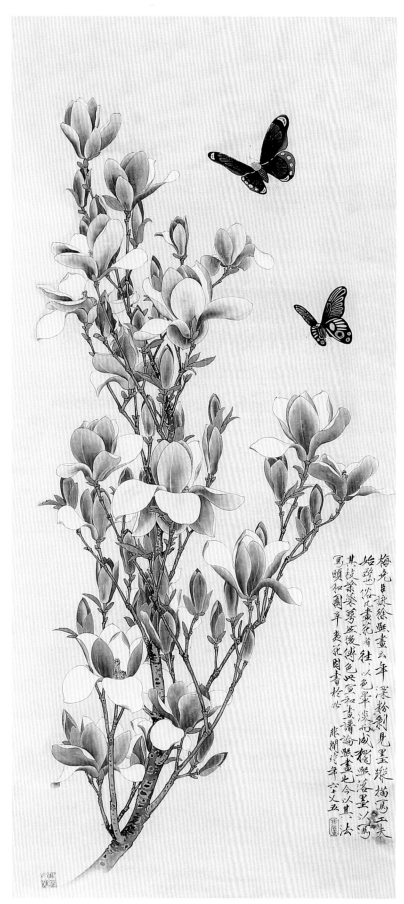

辛夷蝴蝶

　　盛开的辛夷花娇柔轻灵，给人以恬淡宁静、端庄秀丽、平和安详之感。层层晕染的花瓣丰满滋润，仿佛是由晶莹的玛瑙雕琢而成，让人心旷神怡。

标本和照片　我自初期用铅笔写生时，即使用一些鸟类的标本，到中期仍不免于使用，但已减少。标本的好处是可以比较正确地对照它们的颜色，但是标本经历的时间较长，就连羽毛的颜色也逐渐退暗了。若用标本来练习写生，那简直和用泥土塑造的鸟形做模特儿差不了许多。我虽养鸟，但我捕捉它们的动态的能力还很不够，我使用了标本很多年，才渐渐地有所觉悟，这并不是很小的损失。至于日本人印行的《花鸟写真图鉴》和什么画谱之类，前者是照相印刷，后者还有双勾木刻的。我曾用前者多次，后者还不曾用过，但这比用标本的影响还坏。因为标本还是老老实实的立体，对它写生，还可以在不同的角度上练习描写的准确与否。照片是把形象呆滞在平面上，由这个平面上抄到那个平面上——纸或绢上，对于描写技法练习来说，是很少有什么益处的。图谱更是只供参考了。

上面所列的几项，我认为是消耗我学习时间最重要的原因，当然它们各有不同程度地阻滞和困惑了我。假如，我没犯了上述的这些毛病，我相信，只要懂得民族花鸟画是强调花香鸟语、生动活泼的，那么，从铅笔与毛笔写生的结合，从默写向创作练习，深入生活，研究生活，从创作实践中再深入地研习古代遗产，这样，大概还花不了像我学画的一半时间，就可以画出更加美好的花鸟画，要是肯于勤学苦练的话。

另外关于花鸟画的构图布局，从古典名作上看，我前面所谈黄居寀的《山鹧棘雀图》，它是属于带景的。在坡石后几棵棘枝，两丛箬叶，是相当谨严的。但还不如崔白的《双喜图》、赵佶的《红蓼白鹅图》更加自然活泼。赵昌的《四喜图》、宋人的《翠竹翎毛图》在构图布局上是一个方法。后来像南宋鲁宗贵、明朝吕纪，都是采取把大型的鸟放在石头上，然后再布置花竹小鸟等。这一布局的传统，直到近代仍被一些画家继承着。本来构图布局是从创意来的，"意在笔先"这句话，正是要我们在立意的同时，还须考虑哪个是主，哪个是宾，如花和鸟何为宾主，或者花和花何为主从，以及互为宾主的如《红蓼白鹅图》等。我在解放前所作的画，就没有很好地考虑这一些，特附记于此。

第四章

　　在这一章里谈一些我使用的工具。古语说："工欲善其事，必先利其器"。工具不好，对工具不熟悉，这还不是古语的要求。古语的要求是：既熟悉而更加精益求精地充分发挥工具的作用。作为画家来说，无论是纸、笔、墨、色……都需使它们为我所使，更需使它们充分发挥它们的效能。唐张彦远的《历代名画记》早在公元841年，就已讲述了纸、绢、颜料、胶、笔等的绘画工具。绘画工具对于创作的成功与否，是起着一定的作用的。现在把我所使用过的绘画工具，分别介绍如后。

一、我所使用过的纸和绢

　　生纸　生纸分为新纸和旧纸，越薄越好，在新纸中我喜欢使用棉连纸，其次是六吉料半纸。这种纸在双勾时，行笔要快，一慢，墨就会从笔道渗出，形成臃肿。着色时颜色要调得浓稠一些，自然就易于晕染。但它的缺点是太燥，很难做到淹润（工笔着色）。北京以前发现了好多旧纸，若印武英殿版书的"开化纸"，考场写榜用的金线榜纸和丈二匹纸等，并且还有明朝的镜面笺，清初的罗纹纸。这些纸，经过相当长的年代，都是细润绵密最易于绘画，并且渲染多次，绝不起毛起皱，仍保持平滑光润。我喜欢用金线榜纸和开化纸，初期学画，即用这两种纸和新的薄棉连纸。现在这种旧纸很少能够买到了。

　　熟纸　由于研习古代绢画的用笔、运墨和着色，觉得使用生纸画出来是一种"味道"，使用熟纸连勾带染，着墨兼水又是一种味道，因此，又改用熟纸学习工笔画。市上所卖的熟纸如矾棉连、矾夹连、冰雪宣、云母笺、蝉翼笺、书画笺等，大概都是胶矾太重，甚至一折就碎，一碰就破，不能应用。我只得自己加工，把生纸弄熟，我的方法是：

　　1、四尺棉连纸十二至十五张；

　　2、黄明胶一钱，温水泡经三日，水不要多；

　　3、白芨（国药店卖）片五分，温水泡三日，水不要多；

　　4、明矾五分，温水泡三日，每日振荡一两次，以溶解为度。

　　到第三日，假如胶仍不融化，既乐意兑入滚水使化，白芨也须兑入滚水。把这三样水掺合在一起（约一市斤水），等到冷了后，即用排笔（十管一排的即成）蘸

茶梅栖禽图

水刷纸，刷要由左向右，由上到下，挨次刷匀，阴干，即可应用。这样做，纸仍保持绵软，并不脆硬，能托墨，经手不渗，易于着色，比那些市面上的熟纸也容易保存。这样把生纸制熟，当时就可应用。但若是春天制成，秋天再画，更觉好用。

上面这方法还可局部使用，即若用生纸双勾作画，在画成的某一部分，必须先垫某种颜色，然后再在这颜色上加以晕染，在未垫颜色前，先用胶、白芨和矾的混合液，沿着所画双勾墨道以内，轻轻地涂上这混合液，俟干后再染，更易于晕染多少遍，不渗，不起毛。这个方法还可以用到青绿山水画。

生纸经过年月越多越好用，熟纸却不宜经过年月多（指市面上卖的而言），因为生纸越是经过年月地，它越坚实绵软，熟纸年月越多它越脆硬，有时矾性散失，还形成斑点。

五爵图

生绢　用原丝织成不加硾压，不加胶矾的叫"生绢"，又叫"原丝绢"，或叫"圆丝绢"，这是没有把丝压成扁丝的。民族绘画在唐宋时代都是画家用生绢自己再加工。他们用木框的绷子，像现在刺绣那样把绢绷上去立起来作画，这样，还便于两面着色。生绢到什么时候不用了，我还考证不清，不过明朝中期的绘画，已经有硾成扁丝的作品流传下来。《红楼梦》画大观园（四十二回），薛宝钗已经说请相公们矾绢了（《芥子园画传》、《小山画谱》都说到硾矾的方法，当然更在这以前）。到了近代，才又有人按照唐代佛教画绢的质量形式请人仿制，最初是用黄蚕丝，那是为了便于造假画，后来才有画家们用白蚕丝按照北宋细绢仿制，至今北京仍有用生绢的，我就是其中一个。

我为了临摹古典绘画才使用生绢。使用的方法是用排笔蘸温水把它刷净绷平，在未刷以前，先把绢的两边（一般的都叫它"绢边"，即是绢宽幅的两个边缘）用剪刀每隔寸五剪一小口，刷后就容易绷平，否则绢边容易起皱不平。这一刷，生绢就很容易受墨或着色，忌用矾水刷，一刷就更加脆硬，并且容易断裂。如果丝绢的密度不够，用墨或着色容易起渗眼，那最好用较稠的黄明胶水兑上一点淡淡的矾水，刷它一遍，然后作画，尽管因刷胶绢上起了亮光，并不妨事，一经装裱亮光自去。像我定制的生绢，密度等于北宋细绢，只用温水一刷就可以了。在旧社会造假画的是用"鸦片烟灰"，红茶和"关东烟叶"煎水，在生绢上合胶矾一刷，使它成为古代旧绢的颜色然后绘画，绘画后，利用胶矾的脆硬再把它做成断烂的形式，经不几年，绢地就越来越黑，年月越久，黑得连画也看不出来了。我之所以用温水刷它一次，一来为了绷平，二来为了去油垢。若是染成麦黄色的话，那最好用生栀实（国药）泡水，不要煎熬，淡淡地刷一遍，既去油污，又易着色受墨。

绘绢　又叫"熟绢"，就是织成后经过加工的画绢，分白边绘绢、红边绘绢和彩边绘绢三种。从选丝织绢开始，在绢的宽幅边缘上就加上了区别，最次的是用白丝织边，叫"白边绢"，其次是红边绢。丝最细最匀，是用红绿等丝织边的，叫"彩边绢"，是最好的绢。经过胶矾硾砑等再制，即成绘绢。这种绢不宜经久不用，若经过十年八年再用，在绘画的部分容易泛起斑点，这斑点叫做"漏矾"。

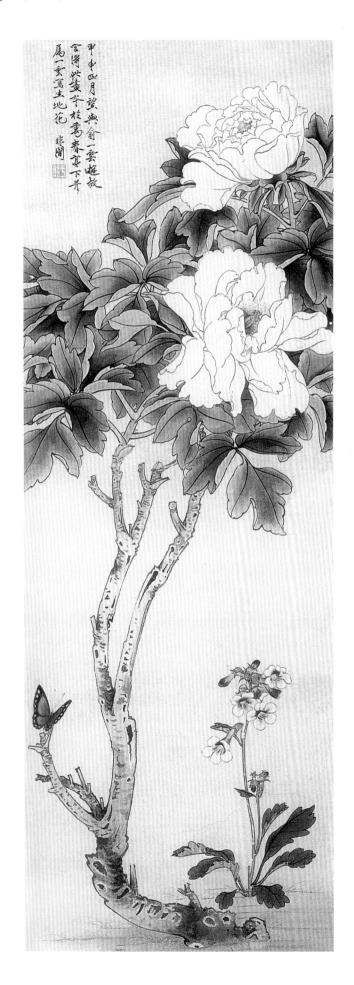

用绢绘画，比用纸绘画在前，唐宋名画多是用绢。纸画经年久不断不折，绢画经年久易于断折。花鸟画讲究鲜艳明快，在着色上，不论生绢、绘绢都可以两面着色，互相衬托，使得色彩更可以经久不变。这一点是生纸、熟纸都难于做到的。昔人论纸绢的功用，认为绢不如纸，在我实验的结果，花鸟画从效果来说，纸不如绢，更不如生绢。北京荣宝斋和美术服务部都有生绢出售，都好用。我见过民间画家画祖先的影像或行乐图等，都是用极其次薄的棉连纸，由画家制熟，像绢一样可以两面敷色，其效果比绢还好。但这种薄如蝉翼的棉连纸，在北京是久已买不到了。

牡丹蝴蝶

图中花卉，从茎干、枝叶到花头的用线严谨讲究，劲挺有力；蝴蝶、枝叶之墨与花卉设色形成对照，富贵典雅并具有装饰性。画家抓住了对象瞬间的动态特点，如蝴蝶似欲飞舞，动态极为准确传神。

二、我所使用过的笔和墨

俗话说"画家无弃笔",这就是说极秃极破的笔,到画家手里也能发挥秃笔破墨的作用,这作用,并不是用新笔好笔所能达到。画双勾花鸟所使用的笔,却不能不讲究,首先要有极其硬利的尖笔用它来勾勒,又须有毫短而丰满的羊毛笔,用它来敷色,秃笔用它来画老干坡石,破笔用它来丝禽鸟柔毛,各自为用,不能缺一,这和画山水画,画写意花鸟画只用一两种笔就能完成一幅画完全不同。

北京制作画笔的有两家,一家是吴文魁(崇外大街),一家是李福寿(骡马市大街)。吴文魁制的"小红毛"、"书字"、"大红毛"(均是笔名)是勾勒用的

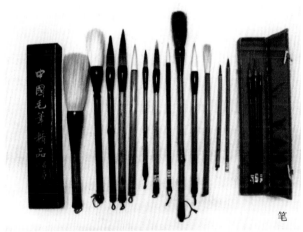

笔

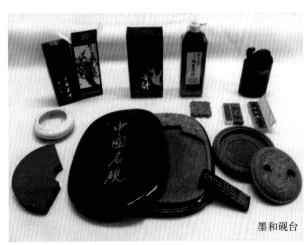

墨和砚台

笔，李福寿制的"衣纹笔"、"叶筋笔"也是勾勒用的，但我喜欢用吴制的笔。关于着色用的羊毫笔，分"大着色"、"中着色"、"小大由之"（均是笔名）几种，现已无人制作，代替使用莫如"小楷羊毫"（笔名）或是其他羊毫笔都可以。唯独石青、石绿特别是朱砂的着色时，必须使用狼毫制成的笔，这种笔毫较硬，易于涂染平净。

笔的保养方法只有一个，就是用后把笔洗净，特别是硬尖勾勒用的笔，不单是被墨胶住，再泡开就损耗它的锋芒，而且把尖胶歪，它就很难矫正。着色用笔也忌胶固。笔的存放，无论是新笔、旧笔最好是插在笔筒里，免得被虫蠹伤，特别是南方的天气。

我所使用的墨大多是五十年以前的墨，这种墨比现在的墨要好得多。它首先是黑而不发亮光，其次是夏日研出来不发臭。当然胡开文墨店新制的墨也一样能画，但没有以前的墨那样质量好。使用墨要每日洗砚，每日研成新的墨汁。经宿的墨对于工笔花鸟画来说，它容易遇水渗出，或是遇水变淡，特别是表现在绢画上。所以为了画好花鸟画，最好购买一些比较年远的墨备用。

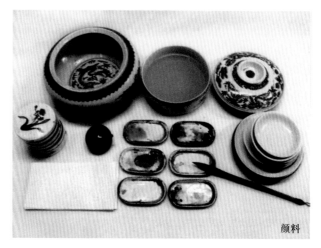

颜料

印章

纸

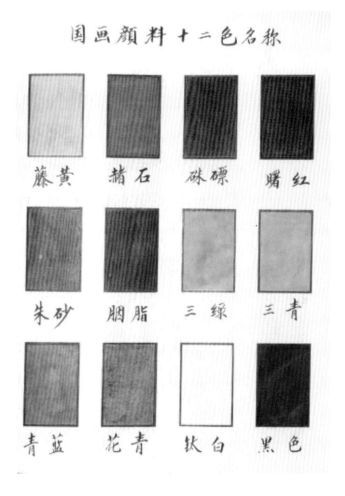

三、我所使用的颜色

我从二十几岁随老师制颜色，到目前为止，我对于使用颜色可以说随心所欲了。但事实上并不是如此。花鸟的品种越来越多，中国画固有的颜色尽管善于调合搭配，仍然是不够应用——随类赋彩。有人说中国画是富于象征性，绿的可以用墨，蓝的可以用青，觉得更富于艺术性。诚然，但中国工笔花鸟画的特点之一就是鲜艳明快，比真的还要美丽动人。那么，不明了颜色，不善于施用颜色，在花鸟的表现方法上，就好像失掉了一个很重要的构成部分，我就前者写了一本《中国画颜色的研究》，由朝花美术出版社出版，新华书店发行，就是从这一点出发，向中国画的研究者作出了简单的介绍，在这里我就不一样一样地重复了。不过，有一点还须说明，那就是使用颜色时，必须是由浅到深，逐步加浓，不应该一下子就使用很浓的颜色。在使用颜色时要保持干净，稍微沾染尘垢的颜色，应该洗去，即不应再用。

石青、石绿、朱沙、白粉都需要随用随研，最好放在小型乳钵里。这小型乳钵是西药使用的最好，用后出胶时，用滚水一泡，也不至于炸裂。藤黄是柬埔寨王国出产的最好，唐代所谓"真蜡之黄"就是此物。

洋红无论是德国的、法国的、英国和日本的，只要色彩鲜艳，没有恶臭（刺鼻的腥气）和不沾染笔毛（白的羊豪笔，蘸上兑胶的洋红，在水中一涮，笔毛仍保持洁白）的，才是顶好的洋红。洋红不能代替胭脂，胭脂也不能代替洋红，它们是各有好处的。

在这里我再补叙一下着色的衬托方法，这是我写那本《中国画颜色的研究》时所没能够写进去的。

朱砂　无论平涂朱砂，或是晕染朱砂，都必须先用薄薄的白粉（不要铅粉）涂一遍，候干，再涂染朱砂，这样做，不但是易于涂平，也易于停匀，便于罩染洋红或胭脂。在绢上涂有朱砂，绢背面也要涂上一层薄粉，显得朱砂更加鲜艳夺目。

赭石　在绢上画树木枝干，用水墨皴擦晕染，觉得恰到好处，往往一染赭石，反倒显得晦暗无光，再用墨去"醒"（使得更清楚一些），在绢上往往会造成痕迹，不够协调。我见揭裱宋画，在绢背面的树干上染重赭色，正面不染赭石，我画树干就用此法。

头绿　石绿中的头绿，是重浊的颜色，向不用它作正面的敷染。但是绢上的花鸟画，却非用它托背不可。我从揭裱宋元画和水陆佛道像画上得到了很多方法。例如，正面紫色，背面托头绿，正面石青，背面也托头绿。

石青　石青颜色越娇艳的越难于薄施淡染。但是着色对它的要求却是薄施，忌厚涂。画翎毛，有的需要翠蓝，有的需要重青，有的却需要薄薄的一层青晕。在未使有石青前，要翠蓝的先晕染三绿，要重青的先晕染胭脂，要薄薄一层的先晕染赭墨或花青，然后再用石青去染。这绝不是一下就可以染成的。在绢画上，前面用石青，后面必托石绿，有的还托浅的三绿，使它起到相互衬托，更加鲜艳的作用。

提粉　这也是花鸟画着色使得更加鲜明、更加活脱、更加跳出纸上的一种方法。这是晕染颜色完成之后，还觉得不够脱离纸上，有些"闷死"在画面不够跳出，必须用粉将"闷死"画面上的提醒出来。画白色的、粉红色的、黄的、浅绿的花朵，

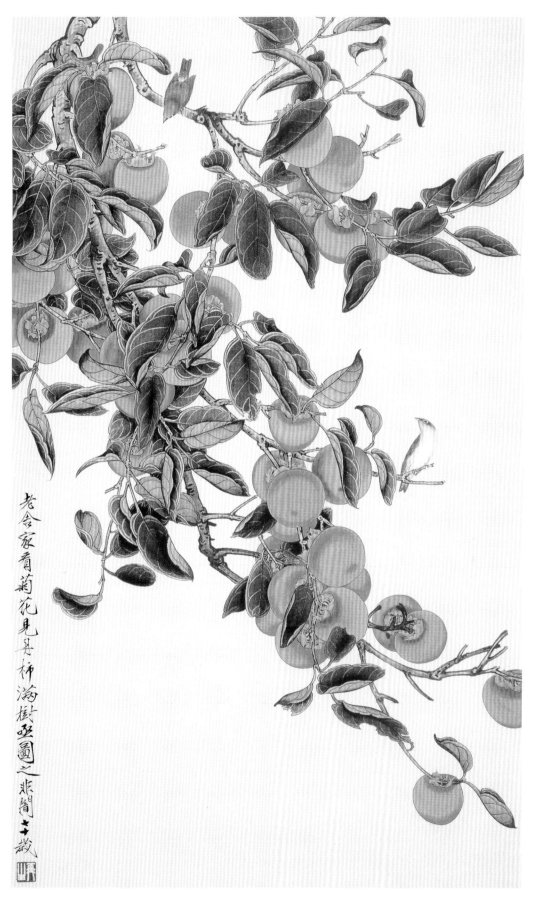

老舍家看菊花見丹柿滿樹亞圖之悲閣丁丑歲

丹柿

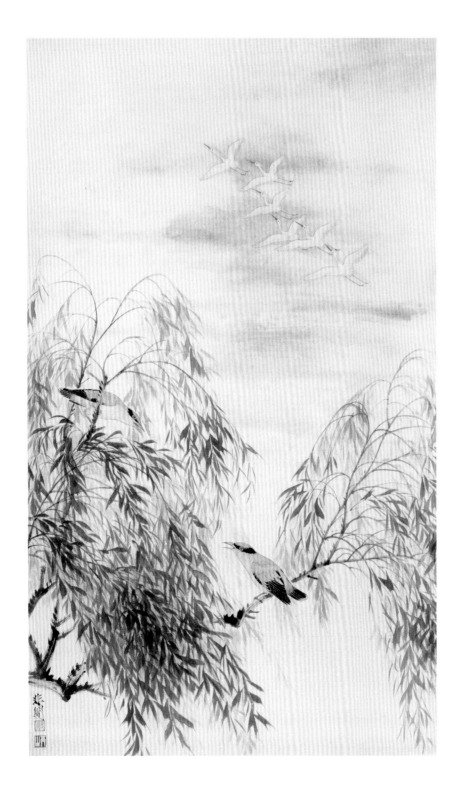

都要使用提粉的方法，使它更加显豁明朗。凡是花瓣，特别是前面的花瓣，用颜色晕染出最浅最淡的部分，而感到这个花瓣最淡最浅的部分不够活脱，不够跳出纸上，就用极细的蛤粉，自最淡最浅的边缘，向有不淡不浅的地方晕染，使得最浅最淡的边缘，更加突出地成为白色，自然这花瓣就跳出了纸上。但是，在边缘着粉向有颜色的部分晕染时，用笔要轻，要使用含水洁净的笔，务使有使用颜色的部分不致发生影响。

杜甫诗意

　　这幅画，构图严谨，用笔流畅，工笔用的线条浓淡、粗细、虚实、轻重、刚柔，表现得十分到位，显示出了于非闇所具有的扎实的中国画功底。

四、结束这个小册子

我在学画前，见到不少的工笔花鸟画流出国外，在故宫博物院和古物陈列所又见到该两处几乎全部的花鸟画，这使我对于绘画遗产的学习，占了极其优越的条件。从日籍教员学过素描、水彩等外国画法，我也用来教过学，对写生技法来说，也是比较容易。我在二十九岁即从一位民间画家学习制颜色、养花养虫鸟，对于那时所谓匠人画的画师们，我都向他们接近和学习，有的成了很好的朋友。因此，失落在民间画家的默写传神法，两面晕染等的方法，我都有一知半解的知识与实验。在旧

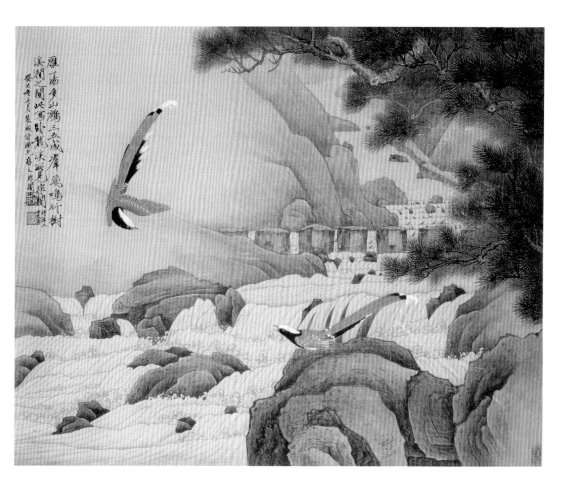

雁荡山鹧

济国先生博笑 辛己九秋 非闇于照

蔬果草虫图

社会，民间艺人一向是被轻视的。我以一个小学教员而和他们呼兄唤弟，这也是他们欢迎的。我在他们语言之间，在笔墨之上，得了许多的益处。只是困于家累，奔走四方，未能很好地向他们学习，以致写象传真的方法，竟与我失之交臂，至今回想，这一门竟成了绝学。要知道这一门绝学那时候已由照相和西法的传真代替了。他们愿意教我而我却不愿意去学，等到我觉得应该学了，而教者却不在人世。我仅仅获得一些默写传神浅薄的方法，用来描绘动作快速的禽鸟，这是多么可惜啊！

　　我国绘画遗产是相当丰富的，对遗产的学习，我是先从它的立意起，研究它布局构图的气势和表现的方法，最后才研究它的细致部分。工笔花鸟画在宋元以前，无论是巨幅还是长卷，乃至团扇册页，流传下来的仍然很丰富（包括域内外）。我的学习是以宋元以前为主，以赵佶为中心环节来进行研究与分析。元以后的画，我是先研究它们的表现方法和分析它们与前代不同的地方（包括使用纸绢的不同）。我虽然一直是主张着"取法乎上"——取法宋元，但是从元以后直到现代的作品，我仍然是不断地汲取。对遗产和现代作品的研究，我把它分成两个方面：一方面要研究它的好处和所以好，作为汲取的营养；一方面要研究它的不好处和所以不好，作为我的借鉴。古典遗产是这样研究，现代作品，哪怕是我学生的作品，我也这样研究。写生创作要勤修不懈，同样的研究工作也要日积月累。

　　社会主义现实主义的文学理论要研究，中国古代画家和其理论要研究，世界绘画史特别是文艺复兴以后的绘画史，我也要研究。我在解放以前，虽也订出晚饭后的两个小时作为古代绘画或画论的研究时间，但对绘画的本身和为谁服务不懂，理论指导创作起不到多大的作用。解放后，仍坚持我晚饭后研究的时间，但是研究起来却与以前不同，有的就豁然开朗，略无凝滞了。例如南朝姚最在《续画品录》所说"虽质沿古意，而文变今情"，这合乎现实主义的方法，过去只是滑口读过，不够理解。现在我就懂得怎么是"沿"，怎么是"变"了。我将这样继续研究下去。

四季花鸟屏之一

四季花鸟屏之二

试作四季花隽屏于首都

四季花鸟屏之三

下篇·中国画颜色的研究

第一章　中国画颜色的品种及性质

叙　说

中国绘画有悠久辉煌的历史，几千年来，经过很多画家的钻研创作，已形成独特的形式与风格。遗留下来的经验非常丰富、广泛，我们如果能够以科学的态度，加以分析、批判、接受，对于发扬我国民族绘画的传统，创造具有民族形式的现实主义的作品，是有莫大益处的。在接受民族绘画遗产时，关于物质材料和技法上的特点的了解，也不容忽视，所以如何认识和使用中国画一向使用的颜色，当然是一个重要的课题；它是中国画的物质基础之一，对于创造民族形式的艺术，具有重要的作用，而当前有不少美术工作者，并不完全熟悉我国优秀的传统的绘画颜色，这一情况在一定程度上是会影响我们"推陈出新、百花齐放"的工作的。

今天，我们还可以看到不少着有色彩的古代绘画作品，重要的如辽阳、望都等地的汉墓壁画、西北各地的石窟壁画以及隋展子虔的《游春图》（故宫博物院藏）唐周昉的《簪花仕女图》（东北博物馆藏）、五代顾闳中的《韩熙载夜宴图》（故宫博物院藏）、宋赵佶的《芙蓉锦鸡》（故宫博物院藏）等，这些作品距今最远的已有两千年左右，近的也有八九百年，而画上的颜色都还保持着一定的艳丽，还具有各种色调气氛，显示了古代画家使用颜色的才能。

从文献上看，距今一千四百多年前，在画家谢赫传述的"六法"中，提出了"随类赋彩"的理论。距今一千一百多年以前，美术批评家张彦远在他作的《历代名画记》中，叙述了当时绘画颜色产地，使用情况以及历久不变的原因。后来各代有不少画家通过实践或多或少写出了使用颜色的经验，这些材料对于研究中国绘画的颜色问题都有很高的价值。

一種濃華別樣妝留連春色到秋光解將天上千年豔翻作人間九月黃數薄霧欺繁霜東籬恰似武陵鄉有時醉眼偷相顧錯認陶潛作阮郎

張孝祥鷓鴣天

丙子秋晴窗下燈蓮非子畫

菊石图

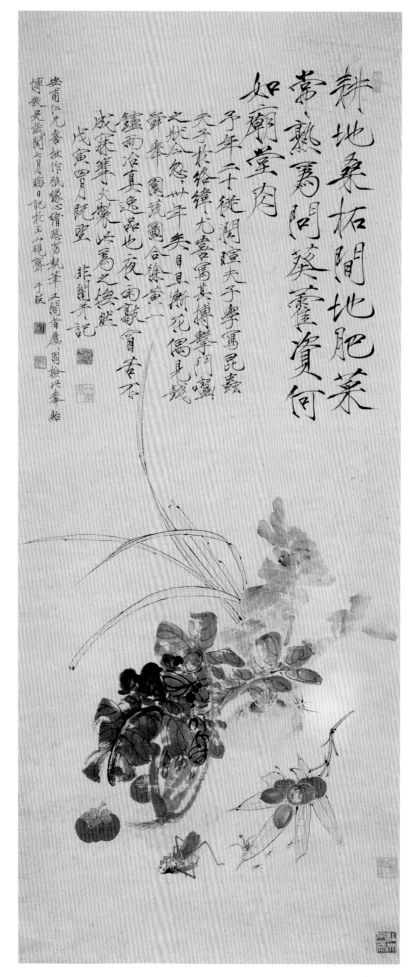

元蔬图

一、矿物质颜料

1 赤色

甲　朱砂　又叫"辰砂"，属于辉闪矿类。主要成分是硫化汞。分子式 $HgSO$，它生在石灰岩中，成块形、柱形、板形、马牙形、箭头形。我国主要产地分布在湖南的凤凰、晃县、麻阳、乾城，贵州的玉屏、毕节、贵筑、安顺，四川的酉阳、秀山、彭水，云南的保山、大理等地。最好的是表面光滑像镜子似的天然朱砂。已经提炼出水银的，不宜作为绘画颜料。

乙　朱磦　将朱砂研细，兑入清胶水，浮在上面比黄丹更红些的叫"朱磦"。（磦也可写作膘，膘是说朱砂上浮的部分像油脂，磦是指它浮出的部分，但意义是相通的。）

丙　银朱　又叫"紫粉霜"。这是我国古代发明最早的化学颜料。从前的制法是：用水银一斤，石亭脂（药名，即是制造过的硫黄）二斤同研，盛入大口瓦罐内，上面用铁锅盖严，再用铁丝把锅和罐拴紧，用盐泥封固，放在铁架上，下面用炭火烤罐。在火烤时，另用棕刷蘸冷水，刷上面盖着的铁锅，随烤随刷冷水，大约经过一个钟头即成。俟冷后，揭开铁锅，锅里和罐里全生着银朱，石亭脂仍沉在罐底。水银一斤，可得银朱十四两。鸦片战争以后，海运大开，水银出口，价值既贵，用它提炼银朱的很少。主要的产地是福建漳州。到今日，连一包（重一两）银朱也很难找到了。今日用"一硫化汞"替代。

丁　赭石　又叫"土朱"，有火成的，有水成的。入画的赭石，是出在赤铁矿中的。原石伴随赤铁矿产出，用手抚摩它，感觉滑腻的是好颜料。原产山西雁门一带，古属代郡，所以又叫"代赭"。凡是有赤铁矿的地方，全产赭石。

戊　黄丹　又叫"漳丹"，产福建省。今各颜料店均有，制法是把制作铅粉剩下的铅，再炒一下，即成黄丹。

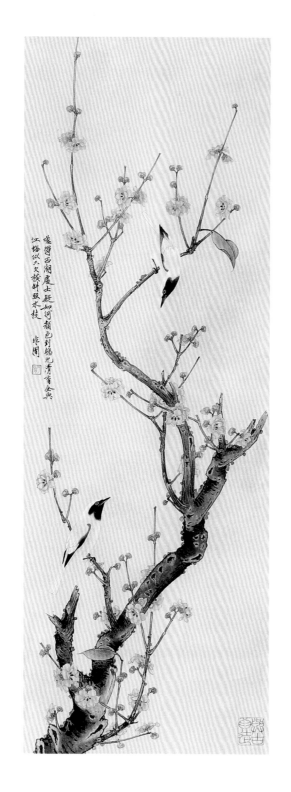

2　黄色

石黄、雄黄、雌黄、土黄是根据颜色浓浅分的，其实都产在一起，成分是三硫化砷，分子式 AS2S3。石黄是正黄色，雄黄是橙黄色，雌黄是金黄色，土黄是土的黄色。甘肃是重要产地。特别是湖南有世界最大的雄黄矿。这四种都忌和铅粉同用。

甲　石黄　又叫"黄金石"，它的外面疏松、色黯、有臭味的不要，里面一二层是好石黄。

乙　雄黄　在黄金石里被石黄色裹着的，或是成块不被包裹着的。又有泛些光泽的，色更深，叫"雄精"。

丙　雌黄　雌黄也生在黄金石中，它是一片一片的，好像云母石，很容易碎，所以民间的俗语有："四两雌黄，千层金片。"

丁　土黄　这即是包在黄金石外面臭味最重的土黄色。其实前面那三种也都有些臭味。它的主要成分是氧化铁及氢氧化铁。分子式 Fe2O3·3H2O，其余为陶土。

梅禽双栖

小枝与主干之间在穿插避让上井然有序，主次关系明确，表现技巧生动自然。主干线条虽然粗犷却不显粗糙，笔势稳重结实，细致的皴擦使枝干具有很强的立体效果，再加上淡赭色的渲染，很有些西画的韵味。

3　青色

南朝梁陶宏景（画家，也是药物学家，公元 452—536 年）《名医别录》上说："空青生有铜处"这话和近世学者认为石青是盐基性碳酸铜，分子式 $3CuO \cdot 2CO_2 \cdot H_2O$，产于赤铜矿，是相合的。它的品种有空青、扁青、曾青、白青、沙青五种，均有毒。分述如后：

甲　空青　它的块状像杨梅。据宋代苏颂（公元 1058 年前后）说："今饶、信州时有之，状若杨梅，其腹中空，破之有浆，绝难得。"（见《图经本草》）北宋以前的医家、画家喜谈空青，说它出自金矿或是铜矿。我只见过四川出产形象似杨梅果的石青，中间仅有些小的空隙，并无浆水，也不甚好用。

乙　扁青　又叫"大青"，云南、缅甸都有。云南的产叫"滇青"，缅甸产的叫甸青。这就是清代王概所说的梅花片石青。（见《芥子园画传》）缅甸产的块更大，但不如滇青娇艳。

丙　曾青　（"曾"应作"层次"的"层"字解。）它是一层深一尽浅，或是几层都是深色的青。画家喜爱它的浅表色，就把浅色多的晕集在一起研炼，研炼出来的浅青叫"天青"。出自山西、湖南、四川、西康、西藏。

丁　白青　又叫"碧青"，出自云南、贵州、四川。比天青更浅，无光泽，画家用得很少。

戊　沙青　又叫"佛青"，"回青"，是从西域传来的颜料。我国古书上虽无明文记载，但是在佛教绘画上、建筑彩画上，无论是敦煌的壁画，还是明清的佛像，常用沙青。它分粗沙、细沙两种，粗的颗粒有谷粒大小，细的更小些，但不是粉末，每包重四十八两。现在西康、西藏、新疆等地仍有。民间画工把产自西藏的叫"藏青"。

长春有喜

于非闇是由院体工笔花鸟画
传统走向现代的艺术家。此画骨
力坚实，构图严谨。

4 绿色

宋范成大《桂海虞衡志》上说："绿,出右江有铜处,生石中,质石者石绿。又有一种脆烂如碎土者名泥绿。"这也和现代说石绿 $2CuO \cdot CO_2 \cdot H_2O$ 产在铜矿中的相合。均有毒。现分四种叙述如后。

甲　石绿　成块状的,云南会泽、东川、贡山出产的最好,广西南丹、宾阳次一些。还有波斯、缅甸也产大块石绿。

乙　孔雀石　也是块状的。有自然生成浓淡相间的花纹,很像孔雀翎毛的翠绿色。出自我国西北和马来半岛。民间工艺品使用它作雕嵌的装饰。零碎断片,也可以制成绿的颜色。

花鸟扇面

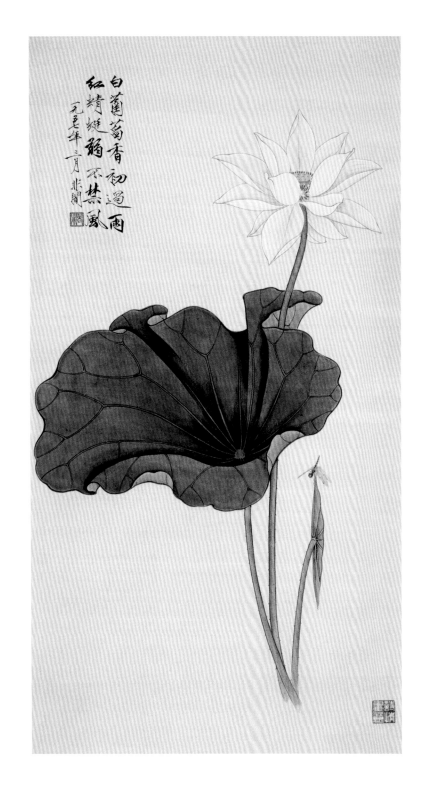

荷花

丙　铜绿　又叫"铜青"。不畏日光，是它的特点。这也有在铜矿中自然生成的。从前人工的制法是："把黄铜打成板片，用好醋泡一夜，放在糠内，微火烤薰，刮取铜绿。"（见李时珍著《本草纲目》，公元1590年出版和宋应星著《天工开物》，公元1637年出版。）这也是我国人民发明最早的化学颜料。现在的制法是：用胆矾溶液加炭酸钠，取沉淀。

丁　沙绿　出自西藏和波斯国，成为沙粒，色较深暗。

花鸟扇面

5　白色

白色在民族绘画上和大青大绿一样，都被认为是"重色"（对淡着色而言）。这里包括白垩、铅粉、蛤粉。蛤粉虽是由贝壳煅成，但是经过煅炼已变为石灰质，所以也把它列入矿物质的颜料里。

甲　白垩　又叫"白土粉"。成分是碳酸钙。分子式 $CaCO_3$，古代绘画非常重视它。在公元 536 年以前就把它称作"画粉"（南朝梁代陶宏景）。这是汉魏以来壁画上主要的材料。它随处都有，河北、山西、安徽、河南出产的更好些。它是历久不变的。（敦煌北魏的壁画，用它合银朱或漳丹调成了肉色，画人面、身手，后来银朱、漳丹变成黑色，也影响了它。）

乙　铅粉　又叫"胡粉"、"官粉"、"亚铅华"。成分是盐基性碳酸铅，分子式 $2PbCO_3 \cdot pb(OH)_2$，就是从前妇女擦脸的粉。因把它制成银锭形，所以又叫"锭粉"。也是我国古代用化学方法制造出来的颜料。一说是汉张骞出使西域时带来的方法。它的造法是：用铅百斤，熔化成薄片、卷成铅筒，把它安放在木桶里，桶底和桶的中间各安放醋一瓶，把盖盖严，用泥和纸封固，不让走气。再用风炉通火，经过七天，打开盖，铅桶都生了白霜，把这霜扫入缸内，再将铅筒入桶，依旧制造，以铅尽为度。每扫下白霜一斤，掺豆粉二两，蛤粉四两，即成铅粉。如果把铅粉放在炭炉里，它仍返还成铅。所以用铅粉绘画，日久便变成黑色，叫作"返铅"。再用"双氧水"轻轻地洗，又返回白色。

　　丙　蛤粉　又叫"珍珠粉"，这也是古代民族绘画重用的颜料。宋代绘画都用它代替白垩。制法是：拣选海中的文蛤，蛤壳坚厚，壳口微带紫红色的，用微火煅成石灰质，研到极细，即成白粉，注水后，就由生石灰（贝灰）变成消石灰。兑胶使用，永久不变。

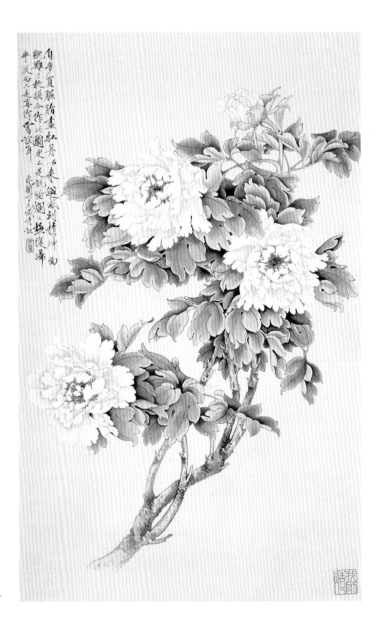

白牡丹

浴鸽图

6 黑色

黑石脂　产湖北湖南，入药，中国药店可以买到。它的别名叫"石墨"。它的性质是入口粘舌，和煤不同。主要的成分是炭，古代画家把它研细，用它画须眉。

以上是现在常用的矿物质颜色。此外，如玛瑙、珊瑚、宝石、松花石、琥珀……不是普遍被使用的颜色，恕不缕述。

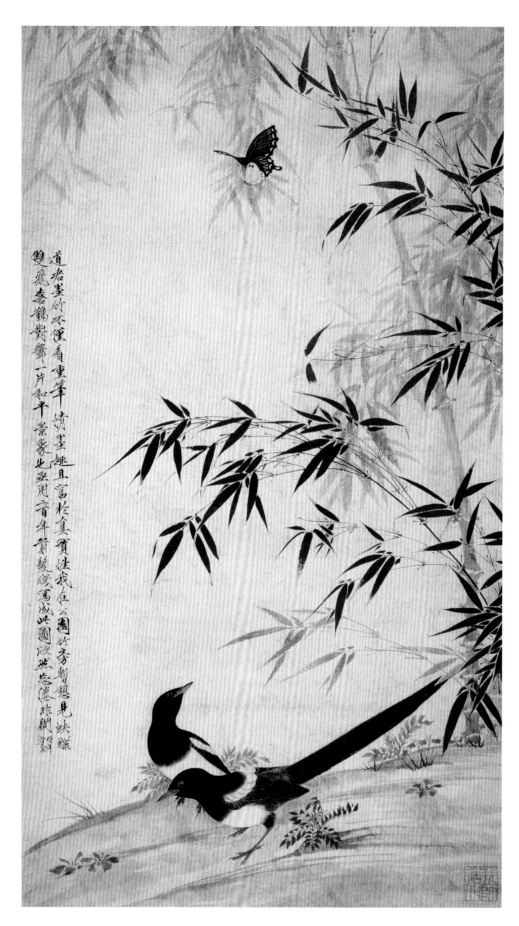

双飞喜鹊

二、植物质颜料

1　红蓝花

又叫"红花"，很像蓼蓝，球形花汇。早晨采花，一二日又由汇上生出，直到采完为止。把花捣碎，用布绞出黄汁，阴干，捏成饼。用时以温水泡开，用布拧汁，兑胶使用。今只有一些少数民族地区，仍用它染红色。在过去，我们喜庆事所用的红纸，都是用它和"茜草"染成的。自鸦片战争之后，外国的洋红面、品红等大量入口，它和蓝靛在颜料市场上就逐渐被舶来品代替了。

2　茜草

是蔓生的草，叶像枣叶，方梗中空，每节生五叶，开红花，它的根是紫红色，用根挤熬成水，制成红色。现在河北、河南、西北仍有野生的茜草。它的红色比红蓝花更红。

3　紫铆（铆音矿）

又叫"紫梗"，"紫草茸"。产于我国西南边疆上。入药，电气工业上也需用它。它是一种天然的树脂——虫胶。远在唐代张彦远，就说它是"蚁铆"，是制成紫红色颜色的原料。它不溶解于水，研细兑胶就可使用。

中国画颜料

4　胭脂

植物质颜料又写作燕支、燕脂、臙脂。它是用上面所述的红蓝花、茜草、紫铆作的。据传说：在公元前1183年商代纣王的时候，人民就用红蓝花汁创造了胭脂，作为妇女的"桃花妆"（见《中华古今注》）。一说是汉张骞使西域，从"焉耆"国带来了"焉支"（即胭脂）。胭脂饼用在妇女的化妆上，是和"淀粉"一样的。晚近也由"洋胭脂"（装盒的化妆品）代替了它。到今天，真正的胭脂饼就很难找到。作者从前找到广东的胭脂饼，它的颜色近于紫，是紫铆制成的。也找到过福建的胭脂饼、杭州的棉花胭脂，这都是用红蓝花、茜草制成的。听说，甘肃、新疆和西南边疆等地的胭脂格外的红，只不知现在还有没有？民族绘画的绯红色、紫色和在朱砂上再染红色，在古代都是以胭脂为主要的颜色。不过，胭脂画成的画，经过年代久了，也要褪色。现在用西洋红代替它，更加鲜艳。

5　檀木

又叫"苏木"，是染木器用的。色深紫，也可熬水收膏使用。

中国画颜料

酞菁兰　花青　群青　三绿　二绿　头绿

翡翠绿　紫　赭石　茶色　茶色

6 藤黄

藤是海藤树，落叶乔木，高五六丈。这是热带金丝桃科的植物。由它的树皮凿孔，就流出胶质的黄液，用竹筒承接此液，等它干透，中间略空，就是我们绘画上所用的"笔管藤黄"。藤黄和前节所说的石青、石绿、铜绿都有毒，不可入口。

我们在颜料店里买它时，颜料店总是叫它"月黄"。因为越南产的顶好，其次是缅甸、泰国，店家把"越"简化成"月"，一直到今，便叫它"月黄"。这种颜料，在唐代以前即输入我国，称为"真腊画黄"，又称"林邑之黄"。

7 槐花

用未开的槐花蕊，制成的是嫩绿色。用已开的花制成的是黄绿色。制法都是采下来用沸水一烫，然后捏成饼，用布绞出汁来即可。尤其是使用石绿时，必须用它罩染。

8 黄蘗

北京叫黄木，是四川出产的。颜色深黄，可以防蠹虫。可以煎熬成水，兑胶收膏使用。

杏花鹦鹉

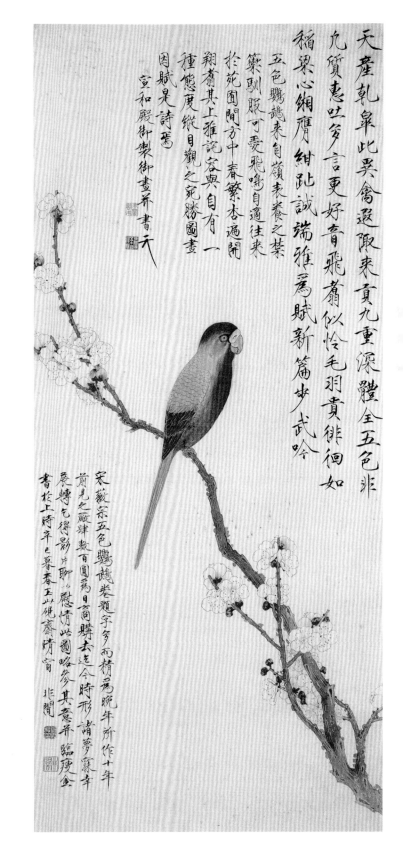

9 生栀子

中国药店可以买到。捣碎去皮煎水，兑胶使用，可以代替藤黄。

10 花青

是用蓝靛制成。我国用蓝靛染色，发明最早。古书如《月令》，如《说文解字》，都说蓝是染青色的草。到了光绪末年，各地染布逐渐改换了洋蓝（煮蓝），民族绘画用的花青，也采用普鲁士蓝（简称普蓝）制成的了。现在只有西南苗族还种植它，还用它染布。它比普蓝颜色更加鲜艳，能抗拒日光，不太变色。

蓝是蓼科植物，一年生草本，茎高二三尺，叶是椭圆形，叶柄基部有包茎的筒状托叶，秋天由叶腋长出长茎，茎尖上开穗样的红色小花，有带红色的花萼。它的叶，就是作蓝靛的原料。它有四五种，都可作蓝靛。

蓝靛的制法是：在秋天采集了"蓼蓝"或是"大蓝"的叶，一层一层地铺在木板上，喷上些水，上面盖上麻袋，使它发热发酵，发酵之后，把麻袋取下，等它干燥，再上下搅合，再喷上水，再使它发酵。这样多次，至不发酵为止，就制成了天然蓝靛。这个比用石灰去沤它，较为干净。

画家把这样制成的蓝靛，放入乳钵里去擂，大约四两蓝靛，要用八小时去擂它。擂研以后，兑上胶水放置澄清，澄清后，把上面浮出的撇出来，所撇出来的，就是我们所需要的好花青。

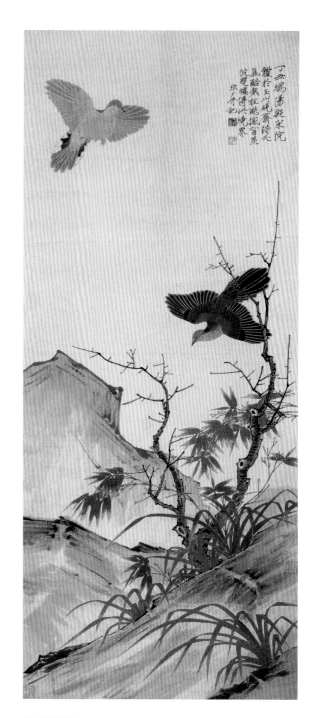

竹石双鸠图

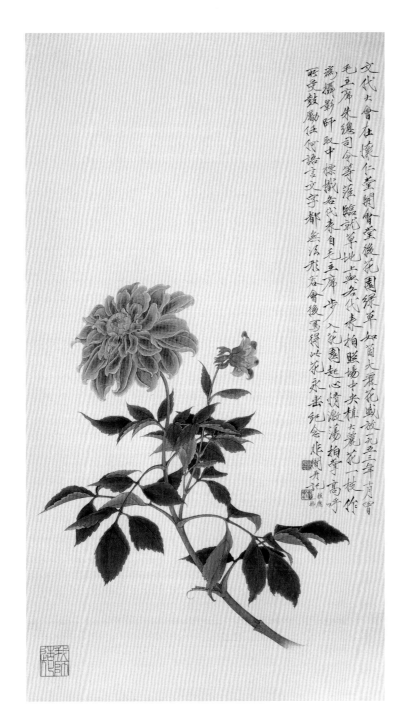

文代大會在懷仁堂開會堂後花園綠草如茵大麗花盛放一九五三年肖賞
毛立席朱總司令等涖臨就草地上與各代表拍照揚中央植大叢花一枝作
為攝影師取中標戳名代表自毛主席步入花園起心情激盪相與高呼
眩受鼓勵任何語言文字都無法飛落會後寫得此花永畫紀念
非樹先記柱應邦

大丽花

11 墨

这是民族绘画的主色——黑色。墨，是我国劳动人民创造出来并在世界驰名的。分松烟墨、油烟墨、漆烟墨三种，主要产于徽州。

12 百草霜

又叫"灶突墨"，"锅底烟"。这是烧柴烧草的黑馏炱，兑胶使用。画须发，画翎毛都用它。

13 通草灰

又叫"灯草灰"，是把通草（入药）放在铁筒内，烧成了灰，兑胶使用。它是画蛾画蝶一类专用的黑色。

以上是一般常用的植物质颜色，中国画家通称它们作"草色"，是对矿物质颜色而言的。矿物质颜料通称"石色"。

西洋红早已被中国画家所采用。它是动物的沉淀色质。它不浸蚀纸背，不染笔毛。旧德国"大德颜料公司"出品的是粉末，旧德国"派利堪厂"出品的是块状，已加入胶。苏州姜思序堂卖的是前一种。这两种，无论是兑冷水热水，都没有腥臭气味、价钱都很贵。另一种西洋红是英国制，色较暗较深，也不染笔毛，不浸蚀纸背，但有腥气。

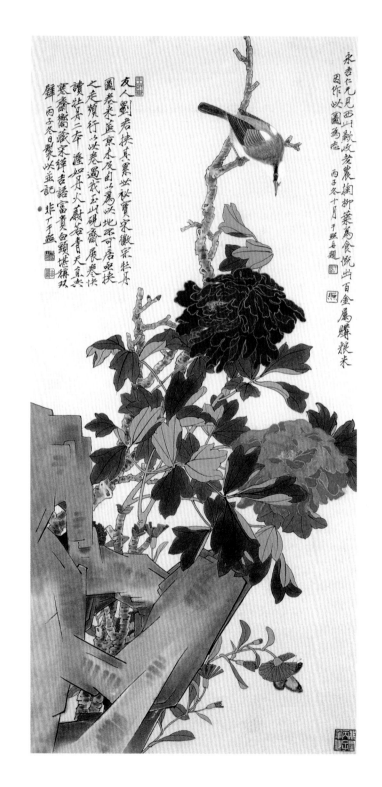

富贵白头

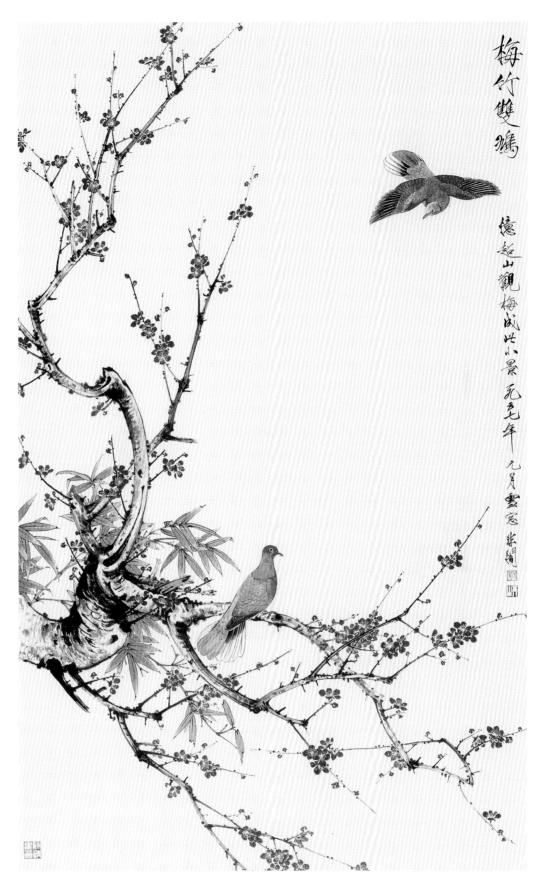

梅竹双鸠

三、金银

金和银不能与其他颜色相配合而产生间色，它们又是民族绘画上必不可少的东西，特在这里加以叙述：

1 黄金

民族绘画上所用的黄金，都是锤成的金箔的再制品。包括"泥金"、"洒金"、"打金"。金箔是苏州的特产，分"大赤"、"佛赤"两种。"大赤"是金的本色，"佛赤"则是更赤一些。另外还有"田赤"，它是淡黄色。这些金都是十张为一"帖"，千帖为一"箱"。"洒金"在民族绘画上不用。"打金"唯在纸或绢上先完成了构图，其余空白的部分，"打"上金地子，然后再进行着色。"打金"分"雨金"、"鱼子金"、"冷金"等，只苏州有此专家。"泥金"是在碟内用手指加胶把金箔研成细泥，用笔蘸着描绘，苏州姜思序堂颜料铺，有泥成的金丸及和胶粘在小磁盏上的金碗。又苏州姜思序堂颜料铺有泥成的洋金，价较廉。

2 白银

银色入画，用处较少，只在鞍马刀矛上用着它。银箔也产于苏州。把它按照泥金的方法用手指研细，用笔蘸着使用。有的把银箔和水银、食盐用乳钵研细，然后再烧去水银（加酒点烧），漂去食盐。这法子既省时间，又容易研细。

又银箔雄黄熏黄泥细，可以充黄金用。但日久褪色。若用泥银画后，再用栀黄罩染，也成黄金色，日久并不变。

在画面上，虽然用的是真金真银，但并无光泽，人往往认为是假金假银。这是使用上的毛病。使用它们必须多放入胶水，使它们沉在碟底，用笔由碟底蘸着使用，自然发生光泽，这也是和其他颜色在使用上不同的地方。

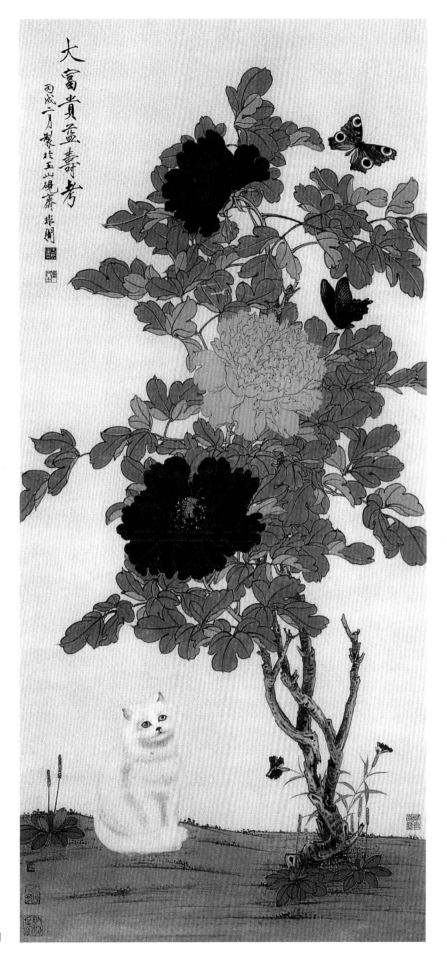

大富贵益考图

四、胶矾

中国绘画的色彩，鲜艳明快历久不变，是经过画家们不断地劳动创造的结果。一方面是选择原料，加工炼制，一方面是利用胶矾，使它固着不剥不落。尽管是不溶解于水的原科，只要它色彩鲜明历久不变，也可以把它固着在画面上，这就是胶和矾的功用。今分述如后：

1　黄明胶

又叫"广胶"，产广东、广西。是用牛马皮筋骨角制成的。（牛马等皮筋骨角中的硬蛋白质加水加热分解而生成的新物质。）黄色透明，成方条状，无臭味。加水用微火融化，只用上层清轻的兑入颜色，下面浑浊的不用。

2　阿胶

又叫"传致胶"。也是用牛马等兽类的皮筋骨角制成的。出自山东阳谷县东北六十里的阿井。胶有三种，清薄透明，色淡黄的，选作兑颜料用。另一种清而厚的，或黑如漆的，入药用。其余浑浊不透明的，只可以粘器物用。画家用时，也加清水微火融化，只用上面的清水。

3　瓶胶水

这是一般的玻璃瓶胶水。用它兑用颜料，第一，不妨碍颜料固有的色彩。第二，它的本身不发光泽。第三，它有防腐剂在内，夏日不臭不腐。第四，凝集力和附着力不弱于黄明胶和阿胶。著者用它已过十年，并未发现颜色剥落的毛病，而且用它也特别简便洁净，只是价钱贵些。近日有兑入甘油的瓶胶水，却不宜采用。

4　明矾

又叫"白矾"，味涩，是由矾石煎炼而成的。半透明仿佛水晶，主要的产地是安徽卢江。中国画中除了水墨画和着色的大写意画外，差不多都要利用矾水来固定

颜色。如果是上几层颜色的画，每隔一二层就要涂上一些淡矾水；尤其是底层的颜色。这是为了防止颜色再上时，底下的颜料动摇。比如：先上一层朱砂——无论是用多么浓的胶，若不上矾水，再用胭脂色去染深浅时，朱砂就会动摇起来，和胭脂相混。上了矾，朱砂就固着不动了，无论怎样罩染都可以。

还有，把生纸（如"六吉料半"、"六吉棉连"——生纸名）制成熟纸，也必须用胶矾水刷在生纸上。因为生纸用墨着色要晕渗，刷上胶矾，不晕不渗，就叫它熟纸。生绢制成"熟绢"——又叫"绘绢"，也用此法。

我们用绘绢进行绘画，有时若将绢地污损，或是画上去的某一部分感觉不甚妥当，或是写上去的字句发现错误时，可以用胶把它们去掉，变成原来的白绢。方法是：用黄明胶或阿胶，熬成浓稠的胶液，把它向预备去掉的部分，倾注上去，等自然干燥后，按着绢上经纬线斜着用力一绷，整个的胶片，就纷纷地崩裂下来，所欲去掉的部分，也随着胶片崩下来，出现了洁白的绢地。这方法，只要不是油污，不曾透过背面的墨和色，全有效。所倾注上的胶液，必须使它自然干透，不可火烘，不可日照，也不可把绢的四周压平，越有皱纹，越易绷掉。

朱雀图

第二章　中国画颜色发展的情况

　　根据目前可以看到的文物，很清楚地看到中国画颜色的发展情况，开始只是使用单色的矿物质和植物质颜色，经过不断的创造、改进，逐渐发展。进而使用矿物质的间色（如白垩合朱成为肉色，石青合白垩成为天青色）和矿植合用的间色（如蓝靛合朱成为紫色，槐花合石绿成为嫩绿色等）。这样的矿植合用，加上古代化学制的铅粉黄丹，外来输入的藤黄紫钾等，在5世纪南齐的时候，颜色已经非常丰富并且要求"随类赋彩"了。经过第6、7、8世纪——隋到唐的发展，在第10世纪后，又创造出用水墨代替颜色的画法。从12世纪后，水墨画与彩色画并驾齐驱。到了14世纪初期，使用矿物质颜色如石青、石绿、朱砂一类的画，竟被"士大夫"们称作"院体"，说是不够文雅。这时的重着色画已不能和水墨画分庭抗礼。这样发展下去，到了19世纪，重色的彩画，只有统治阶级的"供奉"们用它来聊备一格。可是民间的画家们，还在大量地使用着。此时，已经有了专门制售中国画颜色的"姜思序堂"颜色商铺，一般的画家也就不必自制颜色了。

一 、中国画颜色发展的过程

　　请先看一下流传下来和被发现的古代工艺品上面所涂画着的颜色。我们觉得它们与绘画颜色，在源流上是有着密切关系的。我们的祖先，在猿人时代即已发现了颜色，例如：周口店山顶洞人染饰品使用了红色；新石器时期的彩陶上绘制花纹使用的有白垩、红矾土、炭（黑色）、土黄诸色。又如：殷墟甲骨上有朱和黑色写过的笔迹，并有涂朱的明器。我们从这些例证里可以看出颜色在古代被使用的概况。

　　周秦（公元前1134—前207年）的陶器等物，就我们现在看得见的，如洛阳出土的战国彩陶壶上面，使用着朱、黄、青、白、黑的颜色，画着精美的花纹。郑州二里岗出土的战国时代的陶鸭上，有红黄白黑鲜明的色彩，还在鸭的嘴和足上，使用了黄色。再就文献上看一下，《周礼·冬官·考工记》上说，掌管设色的官员有五种。又说，绘画的事，是会合五色的（五色是赤、黄、青、白、黑）。在《诗经·王风·大车》的注疏里，说明了设色的官员，用五种颜色绘画周代统治阶级的旌旗、上衣、下裳（下裳是先画后绣）等等，根据这些记载，周代以前使用颜色主要的仍在工艺品上。

汉晋（公元前206——417年）时期，文学艺术更加发达，在绘画颜色的使用上，也有显著的发展。如在河南洛阳最近出土的汉代彩绘陶壶，画着精美的花纹，使用着红、黄、石青、石绿、白、黑各种颜色；又如在河北望都县发现的汉墓壁画上有红、黄、蓝、绿、黑、白诸色。并且在"主薄"、"主记史"两个人物下，还各画着类似砚台和墨的用具。用它与辽阳的汉墓壁画、山东梁山县最近出土的汉壁画来比较，在颜色上，它的变化比较多一些。随着基本建设工作的日益开展，古代的文物，将会有更多发现，用来作为颜色发展的说明，是最有力的材料了。

西晋流传下来的绘画，尚有待于发现。东晋顾恺之画的《女史箴图》一卷（约公元405年前后），最古的摹本已流入英国，在伦敦博物馆陈列着，有原色版影印的。它是以朱、赭、黄、白、黑为主体色彩，用胭脂、蓝靛、草绿、檀木为辅助色彩。晋代陶器使用朱砂、红土、石黄、白垩、黑炭，完全与它相合。这一卷姑不论它是否唐以前摹本。它使用颜色的方法，有主有从，鲜艳明快、活泼而有力。

兰花蝴蝶

南北朝、隋（公元 420—617 年）时期，"六法"在这时由谢赫给传述出来。在颜色上提到"随类赋彩"，界定了颜色的作用和效果。但是宋、齐、梁、陈（南朝）四代的绘画，仅见于文献上的著录，新的画迹，还有待于发现。

北朝——北魏、东西魏留存到今天可以见到的画迹绝大部分是在敦煌莫高窟。它的色彩特征，是善于使用青和蓝。在色彩的表现上，喜欢使用强烈的色调，雄健朗爽，有山林的趣味。主色是矿物质的彩色，辅色是用脂脂、蓝靛、草绿等植物质颜料。配合的间色，有的使用银朱、黄丹合粉。现在我们看魏代的壁画，如伎乐、飞天等，有的变成了黑人，那就是银朱、黄丹合粉，日久变色的缘故。这时部分画家在用色上接受由印度传入的凹凸方法。

隋代的彩色画渐渐地趋于繁复，变化也多。敦煌壁画即其例证。故宫绘画馆陈列的展子虔《游春图》，它的用色，已经开辟着与墨彩结合的道路，即所谓"墨上刷色"的着色法了。

唐代（公元 618—907 年）绘画，重要的形式有壁画和卷轴画。壁画传到现在已被发现的，绝大部分是在敦煌，其次是麦积山，最近还有陕西咸阳张湾出土的唐壁画等。画卷传到现在的也还有，今分述如后：

初唐（公元 618—712 年）的画家们，在卷画方面，单色间色互相为用，经过一千多年直到现在。我们只见到绢已斑驳，颜色并不完全剥落。手卷像阎立本的《历代帝王图》（公元 643 年前后，有印本），挂轴像尉迟乙僧画的天皇像（有印本），这就说明我们古代画家们，不但是善于运用色彩，而且运用他们的智慧，使颜料抓紧了绢帛，经过多少年的舒卷，不脱、不落、不剥。

盛唐（公元 713—765 年）时期，由于晋隋以后书法大行，画家们也受了影响。那时的墨，已有龙香剂、贞家墨、杨家墨、武家墨。今天我们可以看到的王维的《雪溪图》、《辋川图》就使用了水墨（有印本），李思训则以金碧山水传世。那时吴道子号称画圣，他有时也只用淡赭石染人面树身，有时连赭石也不用，"只以墨踪为之"。人称为"吴装"。但是原迹不存，无从臆断。其余传到现在的画迹有：韩幹《双马图》，张萱（宋赵佶临本）《虢国夫人出行图》，卢棱伽《六尊者像》之二，韩滉《文苑图》，周昉《簪花仕女图》等。中国绘画到了此时，在画法上，在用色的发展上，已经是多种多样，越发丰富了。

環北京產蘿蔔
味甘而脆色尤艷
美有所謂心裏
美者勝他種今
年生者尤碩大而
予齒已不能嚼矣
老態乎今作此愴然
　辛巳冬　非闇
此是十九年前北京淪陷時所作今雖老態益增而真的心裏美矣
　己亥春　非闇七歲

心里美

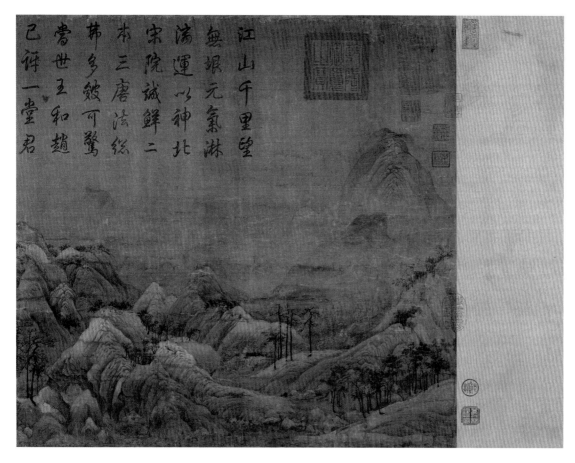

千里江山图（局部） 宋　王希孟

　　中唐（公元 766—820 年）以至晚唐（公元 821 — 907 年），不单是山水画兴起来了而且也有了色彩繁复的花鸟画。如：毕宏画松石于左省厅壁（事在公元 767 年），召边鸾写新罗国献孔雀（事在公元 785 — 805 年之间），道士毋丘元志给白居易作木莲荔枝图（事在公元 819 年）等。在此时，还有画山水的孙位、王洽、张璪，画花鸟的梁广、刁光胤、周滉等等。由于绘画本身不断地发展，有了分工，如山水、花鸟、走兽、昆虫这些人民所喜爱的东西，都被画家们作了描写的对象。在这一时期里，水墨和淡着色画，还占着相当小的比重。可是植物质的颜料，却被大量地使用。一方面是由于敷染矿物质颜料，使它更鲜明、更深厚的关系；一方面是淡着色逐渐发展的关系。

　　五代（梁、唐、晋、汉、周，公元 907—959 年）两宋（北宋公元 960 — 1126 年，南宋公元 1127—1279 年）的统治阶级，特别重视画院制度，以画取士。在这时期，画家辈出，争强斗胜。此时的中国画，经过精细的分工，分成道释、人物、宫室、番族、龙鱼、山水、畜兽、花鸟、墨竹、蔬果十门（见《宣和画谱》）。虽是水墨画占了

相当大的比重，但是五代、北宋和南宋初期，就颜色的使用方面来说，它是继承着晚唐作风，已经是各尽所长，登峰造极了。例如：《韩熙载夜宴图》（详第五章），北宋赵佶《芙蓉锦鸡图》（浅红色的芙蓉花，衬着五色绚烂的锦鸡）。北宋王希孟《千里江山图》（染天染水，用两面着色法施用大青大绿）等。

"翰林图画院"的人们，对于颜料的选择、研漂和使用，真可称赞他们是百花齐放。去年故宫博物院绘画馆展出的王希孟《千里江山图》，经过这么多年，它仍那样鲜明朗爽，这正是画院中人使用颜色的佳作。

五代、北宋，在彩色画方面是继承着中唐晚唐的作风。道释人物画逐渐衰退，花鸟山水画逐渐发展。同时还注重笔墨，提出画面上的"高韵"和"气骨"（见《宣和画谱》）。五代如赵干的《江行初雪图》，北宋如李公麟的《五马图》，文同的《雪竹图》，赵佶的《写生珍禽图》等（均有印本），不但使用着各种线描，并还用墨彩敷染出经过提炼的具体形象。到了南宋，水墨画更加发展，而用墨线描出物象再加以墨彩渲染的白描画，也更加为人所重视。如故宫博物院绘画馆所陈列的百花图卷与赵子固水仙卷（有印本）即是由晚唐粉本（稿本），经过李公麟的白描而发展下来的。

元朝（公元 1277—1367 年）画风改变，所谓"高人逸士"的水墨画大行，大青绿、重着色的绘画，被那些文人墨客斥作"院体"，不加重视。所以在这九十年里，只有屈指可数的十几位施用色彩的画家，但其中还有些是淡着色的。这时李衎（公元 1318 年前后）在《竹谱》里说了几段使用颜料的方法，他与南宋饶自然在他所作的《绘法十二忌》里所叙述的，都是主张使用颜料要清淡要淡雅。

又汤垕著的《画诀》里说到"世俗论画，必曰画有十三科"。陶宗仪（元末明初人）在他著的《辍耕录》里，记载着绘画十三科，最末一科是"雕青嵌绿"。我们由《隋书·经籍志》、《唐书·艺文志》所记载的几类，到宋代绘画的"十门"，再看到元代的"十三科"。尽管所谓士大夫阶级提倡水墨画，提倡淡雅，但是人民所喜爱的"雕青嵌绿"，反而鲜明地列入了第十三科。并且这一科直到清末依然地存在着。由这一点可以知道所谓世俗的，正是我们人民所重视的东西，所发展的东西。此时还有一篇专为"写像"（画人像传真）用的"采绘法"是一篇非常重要的记述，更可以看出中国画颜色的发展。

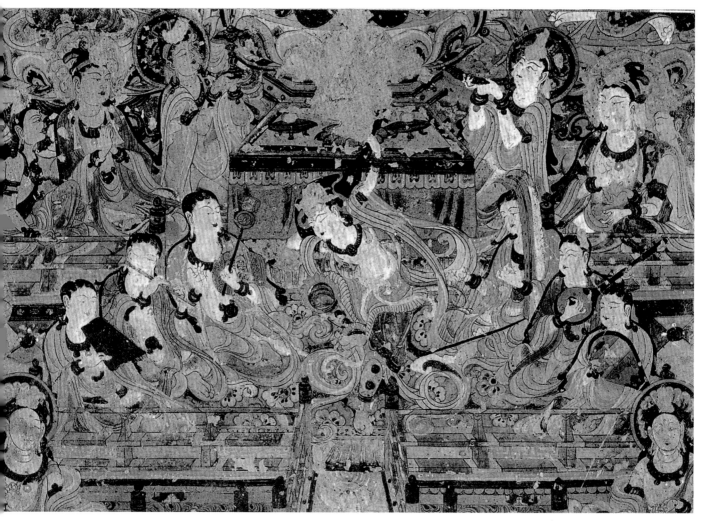

观无量寿经变（局部）

敦煌莫高窟所使用的颜色，根据夏鼐先生所搜集到的研究材料中说："共有下列十一种原料：烟炱、高岭土、赭石、石青、石绿、珠砂、铅粉、铅丹、靛青、栀黄、红花（胭脂）。前六种的制法较简单，只要碾成粉末，便可利用。"

我们试看一下敦煌的壁画，那完全是民间画工的手笔。北魏、东西魏这些南北朝时代的北朝壁画，在用色上说，可称是清新雄健，使人见了会觉得山野之气胜。隋唐时代的壁画，色彩趋于繁华富丽，浓艳俊逸，使人感觉活力充沛。五代两宋，学步晚唐，偏重青绿，色调感觉呆滞。以后则是陈陈相因，在色彩上很少创作的格调。那时只有安西万佛峡榆林窟西夏的壁画，色彩上还有些朴野的风格。以上仅据莫高窟榆林窟说明各代民间画工色调的特征。

敦煌莫高窟所使用的颜色，根据夏鼐先生所搜集到的研究材料中说："共有下列十一种原料：烟炱、高岭土、赭石、石青、石绿、珠砂、铅粉、铅丹、靛青、栀

黄、红花（胭脂）。前六种的制法较简单，只要碾成粉末，便可利用。后五种要经过比较复杂的制造过程。这表示我国当时人民已经利用优良的技术制造颜料。并且这十一种原料，大多不是敦煌的土产。即在今日的敦煌，也不容易全部弄到。"（见《文物参考资料》二卷五期，中央人民政府文化部社会文化事业管理局出版）作者完全同意夏鼐先生的看法。不过在具体使用时仅仅碾成粉末还是不够的。兹将这十一种颜料试试作进一步的说明：

一　朱砂　内中有朱镖和古代化学制成的银朱。

二　赭石　分棕、赭、铁三色。另外还有"红土"，魏代的壁画上大量使用着。

三　红花（胭脂）胭脂的成分，有红花、茜草根，还有紫铆，不都是红花一种。

四　铅丹　即黄丹，又叫"漳丹"，壁画上有深浅二色。

五　栀黄　敦煌壁画凡是单独使用黄色的，不一定都是栀黄而是石黄。栀黄大部是合靛青、合石绿同时使用的。如：敦煌文物研究所编号107窟（伯希和编号050）晚唐母女供养像的衣裳，即是用石黄所画，石黄忌与铅粉合用。她们衣裳的"白地子"，更不是铅粉，而是高岭土。

六　石青　敦煌壁画的青色，有七样深淡明暗不同的颜色。北魏有一种深蓝，更不知是叫什么石青。

七　靛青　即蓝靛。取其精华叫花青。

八　石绿　敦煌壁画的绿色，有深浅不同的五种。内中铜绿一种，是古代用化学方法制成的。

九　铅粉　内中大部分是"高岭土"和白垩。合银朱铅丹变成黑色的是铜粉，也有白垩。

十　高岭土　又叫"瓷土"，产安徽祁门的最好，它的主要成分是矽酸铅，分子式 $AI2O3 \cdot SIO2 \cdot 2H2O$。

十一　烟炱　有松烟、灯烟、灶烟原质上的不同。

以上列举的十一种原料，对全部敦煌壁画施用颜色的研究来说，是很不够全面的。尤其遗漏了最重要的一种是自古以来被大量使用的红土——红矾土。

　　明代（公元 1368—1643 年）建国，就按照宋代的制度，设立了翰林图画院。目前承继着文人画的发展，我们只看明初的边文进、戴进，明中叶的吕纪、仇英等，他们都是善于运用颜色的能手，但都没有什么新的发展。

　　公元 1590（万历十八年）李时珍在《本草纲目》里，述说了几种颜料。公元 1637（崇祯十年）宋应星著的《天工开物》里，也叙述了几种颜料，但都不是记载中国画颜色的专书，至于明代套版印刷所使用的颜色，却都是画中国画所使用的颜色。

　　由明到清代（公元 1644—1911 年），绘画颜色有了发展，无论是丝（缂丝）绣，是漆器瓷器、是衣袖、是鞋面，是年画、灯画、彩画、版画等，都创造出这一时代的色彩风格。同时还刊行了几部记载有关颜色的书，如：公元 1756 年邹一桂的《小山画谱》刊行，公元 1797 年连朗的《绘事琐言》刊行，都有篇幅详细地叙述了中国画颜色的选择、研漂、处理、施用等的方法。尽管当时的士大夫阶级提倡水墨淡着色，但是中国画中重视颜色的传统，在鸦片战争以前，仍然是蓬勃地发展着。

　　基于上述的情况，中国画颜色的选择、研漂、使用，一直掌握在各个画家手里（包括民间画工在内），并不公开，尤其是画院的画家们。直到清初，随着社会的发展，才或多或少地把它公开刊行起来。这时外来的颜色，也开始被吸收使用起来。对于中国绘画颜色传统来说，这当然又是一个新的时期——一个更加丰富与发展的时期。

吕仙像画像　明　曾鲸

二、吸取外来的颜色加工精制

西域和其他国外的颜料，如马来半岛的藤黄，中亚细亚的回青（回纥）沙绿，西藏、印度的大青等等。在早先由西北输入中国，后来也从海上大量进口。还有许多来到中国的画家也使用了外国颜料，这些外国画家像唐朝的尉迟乙僧、宋朝的刹帝利、明朝的利玛窦等，对中国绘画都有所贡献。公元1707年以后，意大利画家郎世宁来中国，他使用着中国颜料，学习中国画的方法。"西洋红"是在1582年以后被使用的（曾鲸画像用西洋红）。西洋红对于画花卉方面，由于加工精制，一直到现在，起了很大的作用。

鸦片战争以后，外国化学颜料渐渐大量地入口，到了咸丰初年（1851年以后），洋蓝（德国制）洋绿（鸡牌商标，德国制）、洋红（这洋红有日本制的，英国德国制的，种类很多）普遍使用在染织、建筑彩画和民间画工的绘画上。原因是价钱贱，效果好，使用方便。这样，首先就打垮种蓝业、制淀业，其次是种红花、茜草各业。"洋蓝面"、"鸡牌绿"在建筑彩画上，也代替了石青、石绿。到了公元1920年前后，民间绘画如年画之类的，也全部使用洋红、洋绿（又叫品红、品绿）。中国画家们除了能自制颜料的外，市上所买的花青，也已不是蓝靛而是普蓝制成的了。胭脂饼在这时已很难找到。用为妇女装饰的化妆品都是外国货。那时只就这方面来说已十足地暴露出半封建半殖民地的社会经济现象。

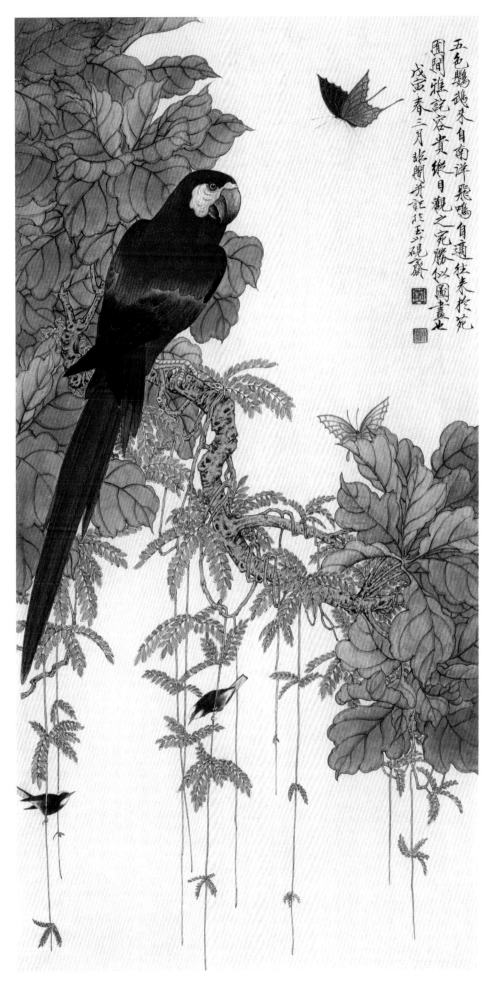

五色鸚鵡來自南詳飛鳴自通往來於苑圃間雅說容貴縱目觀之宛勝似圖畫也 戊寅春三月張聞芥記於玉少硯齋

五色鸚鵡

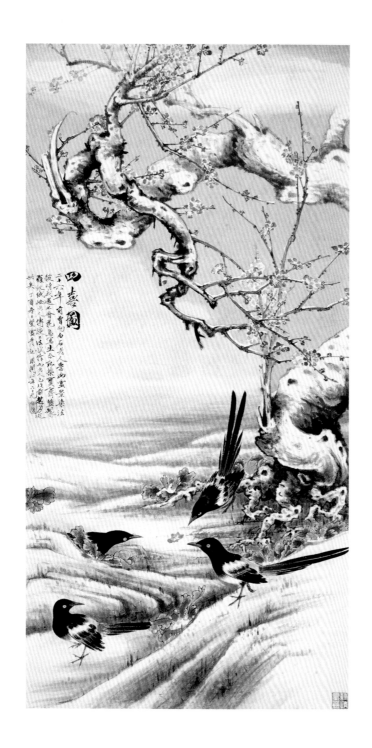

三、现在制售的中国画颜色

　　由于明末清初刊行几部述说中国画颜色的画谱画传，在乾隆初年江苏苏州就开设了一家专制中国画颜色的店铺，那就是直到现在还开设着的"姜思序堂"。它最初设在江苏苏州的"吴署东进士第"内。后来推广到苏州阊门内部亭桥，现在是阊门东中市三十二号。它所制售的颜料，在初期，选择很精，研漂很细。它又把颜料兑入胶水，制成了膏。使用时，只兑些水，使它溶化，就可应用，非常方便。另外，如石青、石绿朱砂等，则是漂制成了细粉末，用时只兑些胶水就可以。西洋红还要装入小的玻璃瓶，瓶内装入将及一分重的西洋红。已兑好胶的颜色叫作"膏"，如花青膏、赭石膏、洋红膏、胭脂膏之类。在膏中还分"轻胶"或是"天"字等名目。因它制作精细，所以能够销行全国。但近年来的花青膏似已变了质，不好用，且发臭味。

四喜图

在北京自公元 1911 年后，有了能制石青、石绿的。石绿在选料方面，比姜思序堂精一些，研漂则是彼此差不多；北京制售的蛤粉，既不变色，又比铅粉锌白更白。这种粉是明代以后，很少能制和能用的。

中国画的颜色，对于原料要选择，制起来又非常麻烦，有人制售，这时对画家来说，是一种方便；不过，中国画家们，如果不明白中国画颜色的选择、研漂、提炼的方法，仅凭制售的拿来使用，在工细的彩色画来说那就很难作到鲜艳明快，经久不变了。

总之，我们由中国画发展的情况，来看中国颜色发展的情况，在晋魏以前，是用单色的矿物质为主，单色的植物质为辅。经过不断的创造和改进，在隋唐以来，用植物质、化学制和矿物质挽和着使用。如胭脂染在朱砂上，更红一些，蓝靛上敷染朱砂，更紫一些，石绿上罩些藤黄，变作嫩绿，铅粉上用胭脂淡染，便成粉红色……颜色随着所描绘的事物而敷染，这就是矿植互用产生了"间色"、"再间色"。由是几经创造，矿与矿合、植与植合，化学的与化学的合（如银朱或漳丹与铅粉合，便成为肉色）。不但是单色间色互用，而且是表里衬托。这样的发展，到了宋代，画一朵牡丹，除了背面衬托，还要经过"三矾八染"（见唐六如画谱所引）。就是说：先染一次作底子，上一道淡矾水，再染三次，再上淡矾水，最后染到八次，色彩已足，"若闻香气"，再上一次矾水，这样就保持了它永不变色。元代以来，文人水墨画渐兴，画家对于颜色的研究，只有画院中人还掌握着制作施用的方法。清代中叶，有了专门制售中国画颜色的姜思堂序颜料铺，这不能不说是便利了一般的国画家。

花鸟扇面

第三章　中国墨的特色

中国的水墨画具有独特的风格，它的特点是运用水墨的浅深浓淡来表达各种事物所具有的光与色。施用水墨，大体可以分为"焦"、"浓"、"重"、"淡"、"清"五种墨度，古代的画论上称作墨"彩"（解释详后）。水墨画在多种多样的中国画中，有其独特的地位。

中国人使用墨作为书画的物质材料起源很早，长沙出土的晚周帛画是不是用墨画的姑且不谈，其他如敦煌一带出土的用墨写的汉代简札（《流沙坠简》有影印本），吐鲁蕃附近出土的"木乃伊"被服白绸上用墨写的东汉初年的年号（有印本），晋唐以来各家的墨迹等等都是研究这个问题最好的例证。中国墨具有以下各特点：

一、用毛笔书画。无论毛的软硬，一律保持运笔的灵活，不粘、不涩、不滞。

二、经过若干年，对于木、绸、纸、绢等物质不发生腐蚀作用。

三、墨色经久不消褪不变化。

四、遇日光或热，仍保持黑色。

五、画在纸或绢上，就是画得细如游丝，再经水染，也不动摇，不渗晕，有强韧的凝集附着力量。

《汉宫仪》上说："尚书令仆丞郎，月赐隃糜大墨一枚，小墨一枚。"隃糜是地名，在今陕西汧阳县东，是汉代松烟及墨的产地。后汉许慎作的《说文》上说："墨者黑也，松烟所成土也。"汉末三国时，皇象论墨说"多胶黝墨"。根据这些古文献的记载已可证明起码在公元前二百多年——已经在隃糜这地方，用松烟制成"大块"、"小块"的墨。在许慎只说"松烟所成土"。到了皇象，才说明所以制成为"大块"、"小块"的是"多胶"的缘故。

东魏（公元六世纪）贾思勰作的《齐民要术》里，叙述了制墨的方法。这是记述关于劳动人民如何造墨的最早的文献，书上说："……好醇烟捣讫，以细绢节于缸内，筛去草莽，若细沙尘埃。此物至轻微，不宜露筛，喜失飞去，不可不慎。墨（按指醇烟）一斤，以好胶五两浸梣皮汁中——梣，江南樊鸡木皮也，其皮如水绿色，解胶，又益墨色。可以下鸡子白、去黄、五颗。以真珠一两，麝香一两引治细筛，都合，调下铁臼中，宁刚不宜泽（就是说宁可稠不可稀）。捣三万杵，杵多益善，合墨不得过二月、九月、温时败臭，寒则难干……"由这一段记述里，已可看出创造墨的过程非常复杂，是劳动创造的成果。到了唐代以后关于制墨的"佐料"（烟炱为主，各种药品为佐。）有了变化。

唐代是用梣木皮、皂角、胆矾、马鞭草、醋、石榴皮水、犀角粉、藤黄、巴豆；宋代不光用松烟（自五代时起，制烟炱的地方，已由易水地区渡过长江，转移到了徽州黄山），主要是用油烟（桐油一斤，烧得"上烟"一两有余。）制墨。除上述"佐料"外，还加生漆、牛角胎、猪胆、鲤鱼胆、白檀、丁香、龙脑、地榆、五倍子、黄莲、紫草、茜根、黑豆、苏木、胡桃、乌头、牡丹皮、栀子仁、青黛、朱砂等"佐料"。元明对于"佐料"，没有记载，只明程君房制墨减为十五六种"佐料"。元明对于制烟炱，都着重用油烟，除桐油外，还有用清油（江南乌臼树子制的油）、麻油、猪油的。又有用败漆烧烟的叫"漆烟"（以上并见东魏贾思勰《齐民要术》、宋晁以道《墨经》、宋李孝美《墨谱》、明沈继孙《墨法集要》、明宋应星《天工开物》，下同）。

烟炱也有好坏——无论松烟、油烟、漆烟——凡烟炱都是用窑烧成的。烧成烟炱，靠近火的叫"身烟"，属下品；在窑中间的叫"顶烟"，属中品；距离火最远，在四边，在窑顶上的叫"上烟"、"头烟"或"顶烟"，是上好的醇烟，属上品。现

迎春图

在我们买墨时，在墨块的上一头，有的写"松烟"，有的写"漆烟"，这是烟炱原料的区别。有的写"顶上"或"顶烟"，有的写"贡烟"（"贡"是说，上好的烟炱，作为"进贡"给"皇上"用的），有的写"超贡烟"，这些都是制墨家说他的墨是用上品的烟炱制成的。次些的写"选烟"，绝没有写"身烟""顶烟"的。目前徽州的胡开文曹素功墨铺所售出的墨，仍然用这些"顶"、"上"、"贡"、"选"等烟来作为墨质好坏的标志。

制墨另一种重要成分是阿胶、黄明胶等动物胶。我们历代制墨专家，都主张用陈年（唐张彦远说兑用颜料，要用"百年传致（阿胶）之胶"。）而又清轻的动物胶制墨。如果用新制成的胶，而又不加鸡子白、梣木皮、丁香、乌头、石榴皮酸，那么，这墨制成，就容易弯曲、碎裂和发臭。

一、我们如何选购用墨

清代制墨，墨工增加了捣杵的次数（十万杵），减少了"佐料"（减少的都是什么"佐料"，不清楚）。同时又设立了"官烟广"属，"江宁织造"（官署名）光绪初年才撤销。作者在这短短几十年试验墨的结果，觉得"御制墨"，只有玄烨（康熙）的"内殿轻煤"、"乌玉玦"、"耕织图御诗墨"（均墨名）和弘历（乾隆）的再合墨（取明代碎墨掺入新烟再制）好些；但是用来作画，还须用同治或光绪初年的墨，两种兑研使用，在渲染上方不渗晕，在目前为画中国画选购用墨，首先要注意下面的几点：

一、解放前，由于帝国主义的侵略，漆和桐油（制烟炱原料）大量出口，同时又输入了美国的"气烟"代替国产的一切烟炱。它的成分是含炭百分之九十至九十五，色度胜于一切烟炱。1880 年以后，制墨家渐渐使用它。这种墨宜于在生纸上画写意画，如在熟纸或绢上工细勾染，容易渗晕。

二、胡开文、曹素功等厂家目前仍在制墨售墨，出售时根据重量和烟料的成分来订价格，他们也有按照旧式模型制成的新墨。

三、选购墨时，先要看它是不是细腻滋润，再看它泛不泛蓝或紫的光，不泛蓝光或紫光的是次墨。然后再看"漱金"、"填青"的真假新旧，再看它的形式和花纹，如果看它不细致，显露着模型的木纹，不滑腻，不滋润，抚摩着有轻飘飘的粗糙的感觉，那一定是粗制滥造、减料偷工的次货，至于有无年款和制墨人是哪一家还在其次。

四、作画不同于写字，写字用的墨，只要乌黑有泽即可，作画尤其是水墨画，工细的人物画和花鸟画，首先要求墨要浓得真浓，黑要真黑。不泛灰黯；淡要真淡，凝集力、附着力强大，用色或水去渲去染，不渗，不晕，不散。因此，墨不宜专用年月太远的旧墨。旧墨有的是胶失效，有的是受了潮湿，已泛出灰白色的粉霜。

五、最近用洋烟炱制的墨，在黑的色度上看，是比其它烟炱所制成的墨要黑一些。但是从它淡的色度上看，仍不能做到清而有神——"入骨"。这大概是杵数减少的缘故。

岁朝丽景　清　陈书

作者学画所预备的墨，一种是松烟墨（曹素功端友氏制），一种是漆烟墨（汪节庵造），一种是油烟墨（乾隆年造），与漆烟油烟台用的油烟墨，是同治年间胡开文造的。松烟取其黯黑无光，画翎毛画蝶用，漆烟取其黝黑有光泽，用它点晴，两种油烟墨合用，又黑又亮，又耐渲染，不渗不晕，有浓有淡，并且清得还"入骨"（"入骨"是浸进纸里去的意思）、"有神"。

二、使用墨时应有的认识

在这一节里所叙述的，是一些关于使用砚石、水、洗砚、"宿墨"以及水墨画上对于墨的认识。今分述如后：

一　砚石　砚与墨有直接关系，著名的砚材有端石（广东端溪所出）、歙石（安徽歙县龙尾溪所出）两种，它们都是水成岩，比较易于把墨研稠。端石不如歙石。歙石在南唐李煜时（公元961-975年），就已为劳动人民所采制。我们首先要求砚石的是下墨，也就是要求无论如何坚硬的墨，用它研起来，易于浓稠，同时砚石也不至于因为被墨磨擦而泛出石屑，这就是好砚。作者以为歙砚使用最方便的是被称做"墨海"的一种。它的形状，有方有圆，有大有小，上面有石盖，旁边有石嘴，是用一块歙石整挖成功的。墨用得多，在海池里研，墨用得少或是另用一种墨，还可以用石盖去研，用起来非常方便。齐白石先生就是用歙石"墨海"进行创作的一位画家。这种"墨海"，笔铺、墨铺都有。

二　水　研墨的水，最好是用带苦涩味，含碱性的井水。它可以"发墨"——使墨增加黑度和光泽度；并且用它画出来，附着力更强些。调和颜色使用的水，也以井水和其他天然水比较好些。施用药品如漂白粉一类消毒了的水，却不相宜。

三　洗砚　砚必须勤洗。若在熟纸或绢上画工细的画，更必须在未研墨之前，先把砚池里的墨，洗得干干净净。如不洗净，那是经不起着色的，水染时易于渗晕、分散和脱落。什么叫"宿墨"呢？那就是隔了一夜的墨汁，燥性已退，水墨风景画家，每喜欢用这样的"宿墨"，容易渲染。但是在夏天，在南方，隔了一夜的"宿墨"，已不好用，甚至发出恶臭。

四　墨彩　水墨画里把墨色分成五种色度，那就是焦、浓、重、淡、清。这首先是要看所用墨本质上的好坏。用美国"气烟"所制的墨或墨精（上海制，有天字的，有寿字的），它只有焦有浓，淡已很难，更不用说清而有神。用同治、光绪时期的墨，也只有焦、重、淡几种色度，既不浓黑，又不清轻。一般说来墨的五彩如下：（一）焦墨——即是把研成的墨汁，在砚池内经过半日的挥发，再用来画画中极其深重而又突出的部分。它是在全幅画中特别黝黑的部分，黑而有光泽。（二）浓墨——是说墨色的黑度，仅次于焦墨。焦墨可能有光泽，浓墨因为加入水分，虽黑而无亮光。

（三）重墨——这是对淡墨说的，它比浓墨水分更多些，比淡墨则又显出黑一些。

（四）淡墨——水分加多，成了灰色的叫"淡墨"。（五）清墨，这在墨彩上则是仅仅有一些淡灰色的影子，用这影子去表现朝雾夕烟似的模糊形象。总起来说，好的墨，不但是能焦能浓，而且是能淡能清，这是根据制墨时捣杆次数的多少来决定的。至于画家使用水墨做到了清的墨彩，这并不是一件容易的事。在古代画家能够善于用墨，画出清的墨彩的，有宋代的马远（号遥父），元代的方从义（号方壶），清代的恽寿平（号南田，字正叔）和清代的华秋岳（号新罗）。他们都是长于用墨的画家，他们几家的山水画、花鸟画，至今看来，还是水汪汪的，清而有神，这虽不完全关乎墨的本质，但墨的本质，却和它有直接的关系。并且，墨彩中的清而有神，是由其他深浅不同的墨彩衬托出来的。换句话说，也就是在一幅画的空白部分，画出某种事物的清淡影子，而这清淡影子，在这幅画面上却具有极其重要的表现价值，它反映着某一时间、空间的特点，使看的人深入画里，想象着这些影子里，埋藏着许许多多的事事物物。所以我们对这种画，认为是有余不尽，耐人寻味的。

　　五　研墨　研墨（也叫"磨墨"）对于一个画家也是一件重要的工作。这和民间画工教徒弟时也先教研颜色，是一个道理。他们早晨起来，总是先研出一池墨来，预备创作时使用。这样，与其说是研墨，毋宁说是研人——练习腕力和臂肘的活动。日子长了，这对于作画，是有相当大的帮助的。齐白石先生在早年，总是起床后自己研墨，就是这个道理。研墨的方法：起初是要慢慢的、不太用力地去研，这样，就不致使干燥坚实的墨，因为快研、用力研，使墨接触砚石的一面碎裂，研出了墨渣；墨初着水，由于慢研、轻研，水分把墨靠砚石的部分浸得较软，然后再加快加力，墨汁就容易研得浓稠，节省时间，又无渣滓，对于乾隆以前（公元1736年以前）的墨，更要用这种方法——先慢逐渐加快去研，免得碎裂。

　　六　收储　墨最怕潮湿，也怕风吹。受潮湿的墨是胶坏，烟并不坏，风吹容易碎裂，尤其是新制的墨。我们对于墨的收储，必须是用纸包起来，放在比较干燥的地方。已经受了潮湿的好墨，若是掺和新墨，合研合用，黝黑无光，对于作画，也有相当的用处。但最好是用原匣收储。在民间使用的墨，全是新墨，他们把买来的新墨，先用纸裹紧，下面露出要研磨的部分，大约有二三分长，然后用蜡把裹纸的部分烫匀，

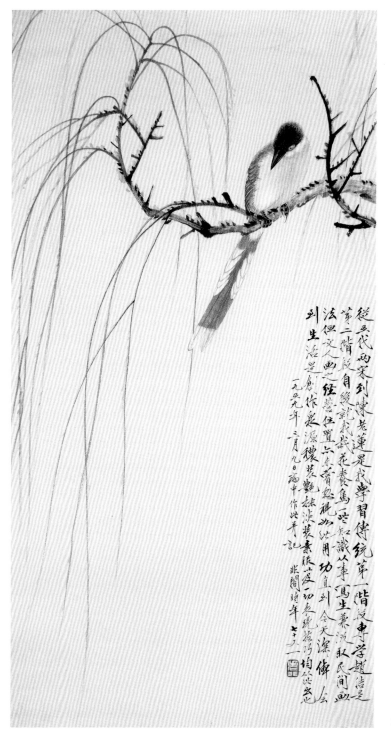

随时用刀割去蜡纸，这样就可以使墨永远保持不碎裂。就是已经破碎的墨，对上碎渣，再黏起来，用上面的方法——裹上纸、烫上蜡，也可以当作整块来使用。

"附注"颜色墨

颜色墨有五色十色的。如乾隆制造的"五香"——石青、石绿、朱砂、石黄、白五色墨；如嘉庆制造的"名花十友"——朱砂、石黄、石青、石绿、"车渠白"、紫铆、黄丹、雄黄、赭石、朱磦十色墨。这原是为批点书籍用的。用来做绘画的颜色，不但是原料好，而且它们所使用的胶，也非常好。处理的办法，不要用砚石研，首先把它锤碎，放入碗中加水，入蒸锅去蒸，蒸得毫无墨块，兑入些滚水搅匀，放置澄清。大约经过二三日，胶水全浮在上面，把它撇出，马上晒干或烘干，预备将来兑颜色使用，这是极好的轻胶。剩下的颜色，再研再漂。

第四章　民间画工使用颜色的情况

民间画工在制作画像、彩塑、彩画、年画、灯画……的时候，用色鲜艳明快，大胆夸张，近看远看，全可以引人入胜。他们对于色彩的要求是要"尖"要"阳"（见后），在色彩上遂造成了独特的风格。

民间画工在旧社会里是处于被剥削地位的，同时，师傅还剥削着徒弟。因为他们是在包工包料条件下进行工作的，需要精打细算，使它效果好，容易交活。他们对于颜色，哪种容易得，哪种价钱贱、效果好，哪种使用方便，被覆力强，如何可以经久不变，都作出了精密的研究与分析，然后才决定使用哪种颜料。

再就敦煌壁画来看，所使用的颜色（详见第二章），与南朝、隋、唐、五代、两宋所谓"中原画家"所使用的颜色作比较，显然有贵贱精粗等等的不同（中原画家用色，唐以前见张彦远《历代名画记》的叙述，唐以后又逐渐发展），敦煌壁画有些是师傅起稿开脸，徒弟施色，师傅再行勾勒线描。我们对已经剥落的壁画，还可以看到"年深粉剥见墨踪"（借用宋梅圣俞咏徐熙画诗），即其明证。至于最近陕西咸阳张湾唐墓出土的壁画，墨笔画的长线描，完全显露，颜色是沿着墨线填进去的。它是使用着"勾填法"的壁画。似乎是与"中原画家"的"勾填"相近。又"中原画家"多是勾填敷色完全出自一人之手，民间画家却不一定。

花鸟扇面

一、画像彩画用色

民间画工从前画、塑释道供养神像和在建筑上进行彩画用的颜色是和敦煌艺术所使用过的种类与手法一脉相传的。他们在使用颜色方面和文人画家用色的情况有明显的区别。彩画还讲究"堆金"沥粉（沥粉又叫"立粉"），讲究勾填，还讲究一笔蘸数色，画出几样色彩，使人看了发生立体感。

据北京的彩画工人刘醒民谈，他们使用的颜色如下：

一、正尚银朱。（"正尚"是商标名。中国入漆银朱，不易找到。）

二、日光银朱。（"日光"是商标名。）

三、高红。（是顶好的大红"洋色"。）

四、高广红土。（是广东出产的上好的红土。）

五、西洋红。（姜思序瓶装，重一分，价昂贵。）

六、洋红珠。（色鲜艳，价钱贱，可代西洋红。）

七、赭石。（自制。）

八、漳丹。（中国产，十两一包。）

九、光明丹。（"光明"是商标。又有黄丹"陶丹"、"桶刀"更次一些。）

十、石黄。（国产不如法国的好用，又贵又有臭味。）

十一、法国石黄。（可分成深浅三色。又好又贱。）

十二、月黄。（即藤黄。用后，余块变硬变红，起渣，可以上锅蒸热，再用冷水"拔"，即可再用。）

十三、雄黄。（自制）

十四、顺全隆佛青。（是顺全隆字号的佛青。佛字又简化为"伏"，写成"伏青"。）

十五、毛儿蓝。（洋色，又叫深蓝靛，比佛青色深，代花青用）。

十六、鸡牌洋绿。（可研漂出深浅，德国货。）

十七、禅臣洋绿。（是德国禅臣洋行出品。还有谦兴出品的洋绿。）

十八、翠绿。（洋色，又叫"咯吧绿"。是翠绿色闪红光的颗粒，遇水即溶。）

十九、原箱铅份。（是说原封未动，不加掺兑的。）

二十、高漂粉。（最好的漂粉。是由原箱提炼出来的。）

二十一、南黑烟子。（"南"是"南方"的意思。）

彩画工人对于各种颜色的简称是："赭石称赭，朱砂称大红、朱红，朱磦称膘红，花青称青及蓝，藤黄称月黄，胭脂、西洋红称脂红、洋红、深红、淡红、桃红或水红，铅粉称粉"。又石蓝、石青、石绿、朱砂、泥金是五样独立的颜色，不能和他色配合。除泥金外，调粉可使变淡些。

色的互相配合，由两色相合，多到五色相合，下表所示是根据刘醒民的配色表摘出的，作为举例。

粉红——铅粉一银朱五（数目字是比例数，最好要活用，下同）。

天蓝——铅粉二佛青二。

三青——铅粉一佛青三。

三绿——铅粉一洋绿三。

杏黄——石黄二漳丹五雄黄一。

浅灰——铅粉二佛青一黑烟子（少许）。

浅紫——铅粉一佛青一高红二。

浅米——铅粉二石黄一漳丹一。

古铜——洋绿一石黄二佛青一。

老绿——洋绿一佛青五黑烟子（少许）。

浅香色——石黄二高红二黄烟子（少许）。

深蓝——佛青二毛儿蓝二黑烟子（少许）。

栗子色——石黄二高红一雄黄一黑烟子（少许）。

葱绿——光明丹一洋绿二月黄一毛儿蓝一。

酱色——银朱二佛青五高红三毛儿蓝一黑烟子（少许）。

此外，如草绿、嫩绿、紫、红紫、青紫、深粉红、淡粉红、赭黄、赭绿、赭紫、赭墨灰、深灰、膘黄、膘粉、檀香色、枯叶色、牙色、血牙色、黑紫色等等，也与画中国画配合颜色一样。不过，彩画的配合量要多些。

画工对金的使用上，有独到的技法，不像一般国画家仅仅用笔蘸着泥金一画就够了。他们使用的金，是苏州锤的大赤金箔，名叫"苏金"，每帖十张，每张有长

三寸二的，有长三寸八的。他们使用的方法，分"泥金"、"贴金"、"扫金"三种。"泥金"也和国画家一样，将金合胶泥细，用笔蘸着去描画。"贴金"是用金箔贴在用沥粉画好了将干未干的地子上。"扫金"是洒上金粉，再把它扫平扫匀。在用金箔的量上说，这三种方法就成了"一泥三贴四扫"的比例。扫最省金，泥最耗费金。比如等量的金，用泥法只能完成一件，用贴法就能完成三件，用扫法就能完成四件，所以说"一泥三贴四扫"。"沥粉"所用的器物，在没有橡胶之前，使用猪膀胱。用酒和硝把它制得极柔。在膀胱口装上铜管，管的直径约为四分（市尺）。在从前是用黄铜笔帽作沥管，作成大中小三种沥口，大口沥粗线，小口沥细线。目前只是用橡狡袋代替了堵膀胱，其余仍旧用笔帽。粉是用原箱铅粉，调入广胶，成为像"杏仁茶"的糊状。装入橡胶袋内。为了防止隆起的粉线断裂，还须兑入少许的熟桐油。然后看所用粉线的粗细，套上沥口大小不同的笔帽，按照所欲沥的点或线画了起来，这就叫"沥粉"。"盔头作"使用的方法，叫作"吊粉"。

梅雀图

二、年画灯画用色

苏联鲍高洛茨基看了中国旧年画说："作为一种艺术品来说，它的内容的叙述性和色彩的明快大胆，很能引人人胜。"（《见文艺报》总第 10 号《记莫斯科画家座谈会》）。又蔡若虹的《年画创作应发扬民间年画的优良传统》一文里，他总结群众对年画有"五爱"和"三不要"。在第"三不要"之中，"色彩不鲜明不要"里，他提出"红的应该更红，绿的应该更绿"（见《美术》1954 年 5 月号）。画工不单是对画面的色彩，要求明快大胆，引人入胜，要远看，要近看，红的更红，绿的更绿，而且在民间的其他绘画上，如前节画像彩画等，也有同样的要求。

1　年画

旧的木版年画，用色强烈，鲜明漂亮，国产颜色和外来颜色混合使用。他们所注意的是效果好——鲜明漂亮，价钱贱，易得，易于使用。他们使用颜色，取其"尖"，取其"阳"。"尖"和"阳"，是民间画工用色的术语，"尖"是说突出，即是"红的更红，绿的更绿"的意思。"阳"是说强烈，即是近看有色，远看也有色，像太阳一样的照在那里，色彩鲜明刺目。他们使用颜色所要求的是火炽，因此，在他们的手法上是大胆的，是突出的，但是他们也还有纯用墨色画出的。

2　灯画

灯分"宫灯"、"花灯"、"春灯"几种。日常悬挂的是"宫灯"、"花灯"，有季节性，画着连环画的是"元宵节"挂的春灯。这都是人民所喜爱的东西。画灯所用的颜色，最细也最精，差不多都是用颜色的标，也就是颜色最清轻的部分，如铅粉，他们只用浮在上面的标。重浊的颜色，他们很少使用。主要的是偏重植物质的颜色。同时，他们还使用洋色，洋的"品色"（如品红、翠绿、品蓝）。他们画出来的色彩，比国画家要"尖"一些，要"阳"一些。

国画家用色，尽管艳丽，却是柔和沉着，并不刺目。听说"尖"和"阳"就是浮艳，不沉着而又刺目。他们为了使人民大众欣赏，他们企图使所画的灯，热烈漂亮，在远处也可以看得出。所以他们在用色上，宁可"尖"一些，"阳"一些。同时他

们还有"交活"的关系（劳方把"活"交给资方），更须热烈漂亮，用来投合资方的所好。但至少资方也必挑出些毛病，便于少给工资。

画灯用色，因为灯是白天和夜间都要看的。白天只看一面，夜间要点起蜡烛或电灯，连背面也被灯光映射出来。这样，就发生涂抹颜色厚薄匀否的问题。画灯都用绘绢（上过胶矾的绢）来画。由于灯光在绘画的后面，人是在绘画的前面看，如果使用很厚重的颜色，在前面看，那只是一片黑影，看不出什么颜色。如果使用或厚或薄的颜色，在前面看，也只是黑一块、花一块的，使人起不快之感。因此，灯画家用色，只取清轻。要知颜色里的清轻部分（指调胶兑水后说）正是颜色的精华，画出来更加鲜丽。白天看是如此，透过灯光夜晚看也是如此。至于他们涂染颜色，还有独特精巧的手法：第一能薄，使灯光易于透过；第二能匀，使观者连笔毫水晕都看不出，一片停匀，里外一样，毫无一些黑影映射出来。

画工为了稿本的使用方便，还创制出代表颜色的简字和说明调用颜色方法的简字。这里所搜集的，虽不够全面，但是颇为重要，特附于后。

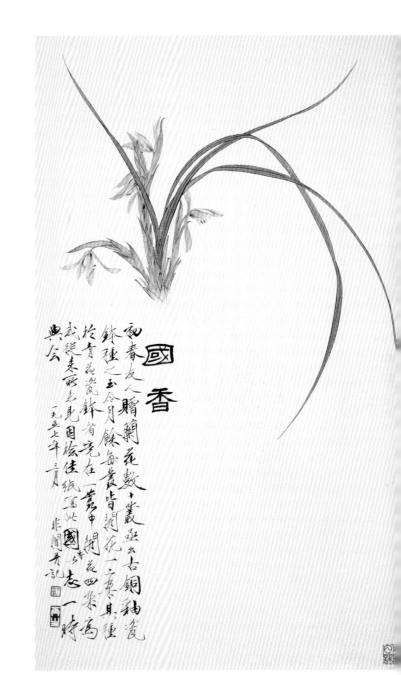

国香

颜色的简化字和画法的注释：

一　红——"工"。

二　朱砂——"朱"。

三　朱磦——"票"。

四　银朱——"艮"。

五　紫——"子"。

六　赭石——"夛"。

七　黄——"土"。

八　花青——"圭"。

九　石青——"玉"。

十　石绿——"百"。

十一　草绿——"苎"。

十二　油绿——"由"。

十三　白粉——"分"。

十四　墨——"木"

上列除"五"、"十一"、"十二"三色是间色，余均为单色。还有"圭三"就是"三青"，"百二"就是"二绿"。"木夛"就是墨合赭石。"夛木"就是褚石合墨。

另外，还有关于画法上的术语和简字：

"丸"——染。

"火"——淡染。

"通"——是由根向梢染。

"加"——是另外再加。

"满"——全染全涂。

"花"——是花纹花斑花点。

例如"木丸"是墨染。"木丸加夛"则是墨染了后再加赭石染。又如"火百"是淡石绿。"石百"则是石绿淡染。"通夛丸后加工"就是说由根到梢用褚石去染，干后再加红色。"百苎丸"就是说石绿打底，草绿再染。"票丸艮花"就是说用朱磦染过，再用银朱画花纹。这种简记色彩的方法，非常简便。

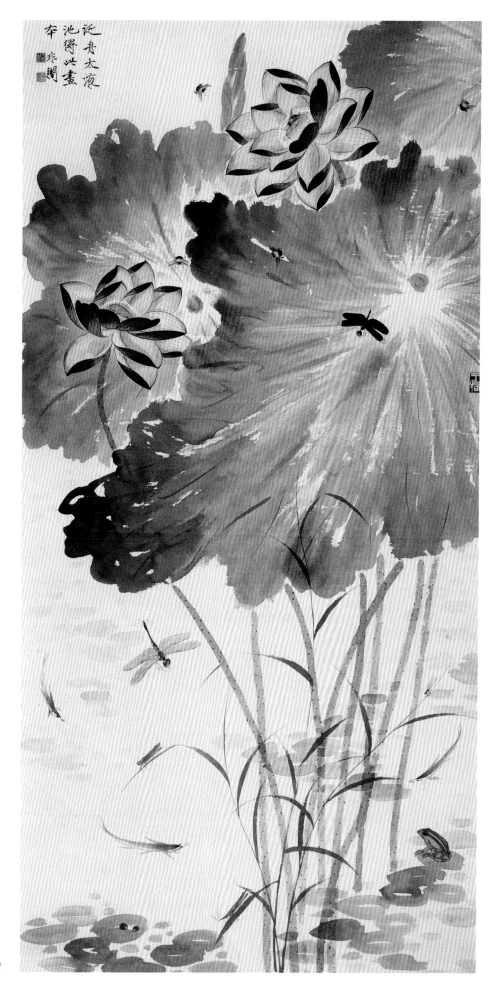

記舟太液
池得此畫
牟非閣

太液紫荷

第五章　古代画家着色及研漂颜色的方法

关于古代画家如何着色，从文物上看，在唐张彦远以前，已经是相当丰富的（包括流传下来的文物和出土的文物）；但是，在文献上看，张彦远以前，却很难找到。只有在张氏著录以后，才逐渐有了一些论着色的记述。至于如何研漂颜料、使用颜色，在文献上看，那就更加在后了。

一、传统上的着色方法

古代画家对于画面上不单是要求形象上有主客之分，而且在颜色上也要"分别主从，彩色相和"。其方法，有青绿、浅绛、水墨和勾勒、勾填、没骨等的分别。东晋以后的画迹可以作为例证，至于辽阳、望都出土的汉墓壁画，却不尽相合。下面举例作为说明。

甲　分别主从，彩色相和。传统的着色方法，首先是从整幅画面上着眼，在构图的同时，已预计到用何种颜色作为主色，何种颜色作为从色——辅助陪衬主色之色。这样"成竹在胸"就可能作到一幅画面上的彩色相合，互相照应。举例说，有的是以白色为主，其他暗淡的颜色为辅，如故宫绘画馆陈列过的董源《潇湘图》，是以许多白衣服的人为主，其他山水为从的。有的是以朱红为主，其他重色为从，如赵佶《听

花鸟扇面

琴图》（故宫收藏），穿朱红衣服弹琴的是主，其他石绿等色是从。有的是以浅淡的颜色为主，其他鲜艳的颜色为从，如故宫收藏《韩熙载夜宴图》（见《人民画报》1954年3月号彩色版），在第四段上写韩熙载听女乐，有八位女乐，花衣花裙，色彩极其鲜艳，用它来烘托陪衬出穿着浅薄白衣服，袒露腹坐在黑色椅上的韩熙载，对比非常鲜明。古代画家还说："青间紫，不如死"，又说："青紫不并列"，他们也认为黄白并用，可能减少色的光辉，所以他们说"黄白未可肩随"。可见古代画家很重视色彩的对比与调和的效果。

乙　青绿、浅绛、水墨在山水画里，为了表现春夏秋冬的季节性，为了表现朝阳、晴岚、夕照等，使用着石青、石绿来描绘金碧辉煌的锦绣河山。有的还加上朱砂、石黄、白粉来装点秋日的艳阳。有的还使用着胭脂白粉，嫩绿、娇黄，用来点染春光的明媚。唐李思训《浴日图》，全是用泥金勾勒的（《浴日图》、《夕照图》均有印本）。吴道子的白描，只用淡赭烘染出人面树身，形成"吴装"的画法。浅绛法是水墨与淡赭并用，树身用赭，树叶用墨，山石阳面用赭，山石阴面用墨。有的只用淡赭染树干和人面，其余全是用墨皴染。元代黄公望、王蒙最擅长此法。

花鸟扇面

水墨山水，是用浓淡墨代替一切彩色，有的用湿笔勾染，有的用干笔皴擦。有的以浓墨为主，淡墨为从，形成画面上的突出；有的以空白为主，浓淡墨为从，衬托出画面上的虚灵。变化多端，有一定的效果。

总之，"设色妙者无定法；合色妙者无定方，须悟得活用"（"设色"指整幅画面说，"合色"指配合众色说。见方薰《山静居论画》），我们必须不断地通过实践，取得经验，方能做到颜色的灵活运用。山水画是这样，其他的画也是这样。

丙　勾勒、勾填、没骨及其互用。勾是用墨线勾出物体的轮廓，勒是把被颜色掩盖了的轮廓（墨线）重新勒出，但所勒的线，不一定仍用墨，而是用其他深的颜色勒出的。如石青上用胭脂勒出则更显明些，草绿上用铁朱勒出，则更真实些等，勾填也是先勾出墨线的轮廓，然后沿着墨线的内沿，填进所画填的颜色。被覆力强的颜色，如白粉、朱砂、石青、石绿等，既不许侵犯原来的墨线，也不许与墨线有一些距离，并且填进去的颜色，不一定是平涂，还要分别出厚薄深浅浓淡明暗。勾填法运用颜色，是比勾勒法更需要熟练的。勾勒与勾填的着色法，自东晋至北宋的画迹来看，是被普遍使用着的。

没骨法是不用墨线勾出物体的轮廓，有的是预先在另纸上用墨线构图，再把这构成的图（草稿）影在所画的纸或绢的下面，然后在纸或绢上利用下面所影的草稿，进行绘画。还有的就在纸上用柳炭勾出物体的大概轮廓，就依炭痕再进行绘画，因为用墨笔勾出的轮廓，在古代被解释为"骨法用笔"，又叫"骨气"。这种没骨画法，是不需要用墨线勾轮廓的，所以叫作"没骨法"。它不一定全用颜色绘画。有的是用墨画成的，如宋苏轼的墨竹等。有的是用色用墨相互使用的，如明沈周的《朱梅》等。北宋后的写意画派，大概是由此衍变下来的。

另外还有勾填、没骨互相使用的。如明陈道复所画的菊花，先用墨笔勾出花朵，染些藤黄，花梗与叶，则是用墨笔拖点成为花梗与叶的形态。严格地分析一下，花朵用的是勾填法——墨笔勾出花瓣，再填进藤黄，梗与叶则是用没骨的画法。

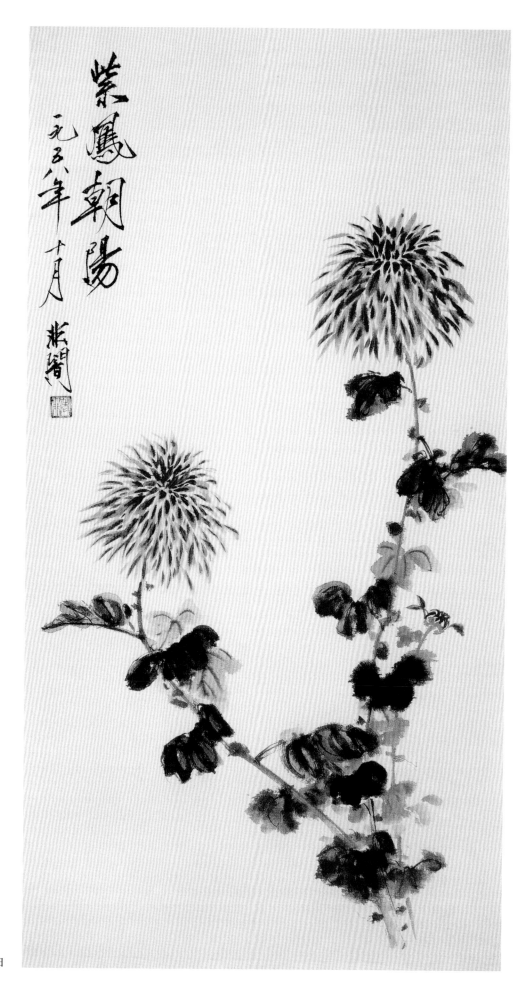

紫凤朝阳

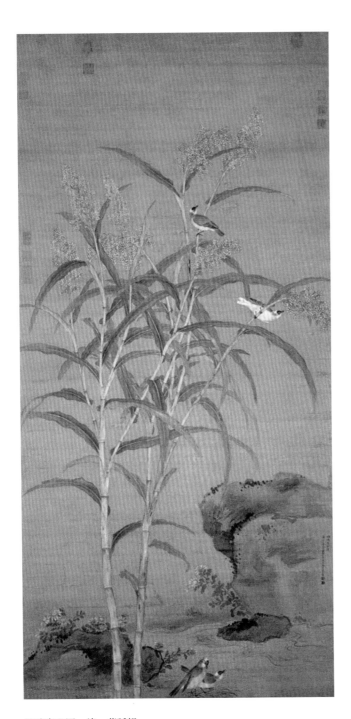

四瑞庆登图　清　蒋廷锡

二、古代画家对于颜料的选择

古代画家对于颜色原料的选择，非常考究。像张彦远所说"武陵水井之丹，磨蹉之沙"等，注重名产，不惜重金购置。这和民间画工精打细算，选用物美价廉的态度不同。今择其重要的颜料分别叙述。

1　朱砂

朱砂的选择，除张彦远所说"武陵水井之丹，磨蹉之沙"外，下面是各家论选用朱砂：

甲　明宋应星《天工开物》："光明、箭头、镜面等砂，其价重于水银三倍，故择出为朱砂货鬻。"

乙　清王概《芥子园画传》："朱砂用箭头者良，次则芙蓉疋砂。"

丙　清邹一桂《小山画谱》："朱砂以镜面砂为上。"

丁　清沈宗骞《芥舟学画编》："朱砂不论块子大小。"

戊　清迮朗《绘事琐言》："选砂惟要明净，不净则夹铁，不明恐是方士烧炼之余。亦有一种炒过者，色紫而不鲜，久则变黑"。又有取'过天硫'（水银）者，色亦无神，俱不宜用。唯择其鲜红而有光彩者。"

上述各家所说，作者认为只要是块状、板状，表面有光泽的，就是好朱砂。

2　胭脂（即胭脂饼、棉花胭脂）

甲　《芥子园画传》："须用福建胭脂。"

乙　《小山画谱》："双料杭脂。"

丙　《绘事琐言》："以杭州雀舌为最。雀舌者何？木棉絮叠成薄圆片，大小不等，以收紫梗汁。既干，剪下每片之边，形如雀舌，其色厚而鲜，余皆不及也。"

现在胭脂饼虽找不到，但是红蓝花、紫梗、茜草都可以找到。因为这种胭脂颜色，无论是工细的画、写意的画，都还需用它。西洋红有时替代不了胭脂（姜思序堂售卖胭脂膏）。

3　赭石

甲、《芥子园画传》："赭石拣其质坚而色丽者为妙。有一种硬如铁与烂如泥者，皆不入选。"又"赭石须选石色鲜润，其质不刚不柔。"

乙、《小山画谱》："赭石以黄赤色鲜明者为上，铁色者为下。取其质嫩细可磨者。"

丙、《绘事琐言》："今画家所用，其质以坚为贵，而硬如铁烂如泥者不可用。其色以丽为上，而紫如黑、淡如黄者不可用。"赭石捻取颜色鲜明的即可，有时还需要暗赤色的。

4　雄黄　石黄　土黄

甲　《芥子园画传》："雄黄拣上号通明鸡冠黄。"又"雄黄选明净者细研。"又"土黄用炭火煅用。"

乙　《绘事琐言》："近日闽广有一种石黄，来言西洋，并无大块，但有细粉，亦无嗅气。"

石黄是法国来的好用，色也娇艳。

5　石青

甲　《芥子园画传》："石青只宜用所谓梅花片一种，以其形似，故名。"

乙　《芥舟学画编》："石青有数种，但皮粗而成块者，皆可入画。"

花鸟草虫册（局部）清　华喦

丙　《小山画谱》："石青取佛头青捣碎、去石屑，细乳，用胶取磦，即梅花片也。"

丁　《绘事琐言》："今货石青者，有天青、大青、回回青、佛头青、种种不同、而佛头青尤贵。"又"石青约有三种：一箭头青，一梅花片。一细如芥子……总以色翠而鲜为贵。"

石青无论那一种，总以含泥砂少而又鲜丽的好用，好青"出头"也多些。

6　石绿

甲　《芥子园画传》："石绿用虾蟆背者佳。"

乙　《小山画谱》："石绿取狮头绿。"

丙　《芥舟学画编》："石绿以少沙而色深翠者为佳。"

丁　《绘事琐言》："石绿总以色嫩者为佳，其形似虾蟆背为贵。"

石绿不论"狮头绿"、"孔雀石"，都可以得到娇嫩的颜色，全在乎研漂得如何。

以上是各家对于重要颜料的选择。他们的主张大致相同。

三、古代画家留传的研漂方法

古代画家研漂颜色的方法，各自不同。依法参酌试制，可以明了各种颜色的特性。大致谈起来，不外"淘、澄、飞、跌"四步手续。"淘"是说把可以洗涤的原料，先像淘米那样的淘洗一下，然后再研。"澄"是淘洗研细之后，兑入胶水，经过相当时间的澄清，清轻的部分上浮，重浊的部分下沉，然后"飞"出——就是把上浮的部分撇到另一碗碟中。留下来下沉的部分，再研，再"跌"汤，使清轻上浮的颜色，不致被压沉在底下。经过这四步手续，朱砂可以漂出朱际（三朱）、正朱（二朱）、粗砂（头朱）。石绿可以漂出绿花、枝条绿、三绿（浅绿）、二绿（工绿）、头绿（坦绿）。这样处理需要相当时间。至于研漂所用的工具为：罗、担笔、乳钵、大碗、大小碟子、风炉、沙锅、磁缸、水桶、生姜、炭、酱和广胶（碗和碟是须用火烤的，先抹上姜汁黄酱烤过，瓷釉就不至于在烤时崩裂）。能再预备一双300CC 的量杯，那就更可以看出研细兑胶后的上下浮沉情况了。

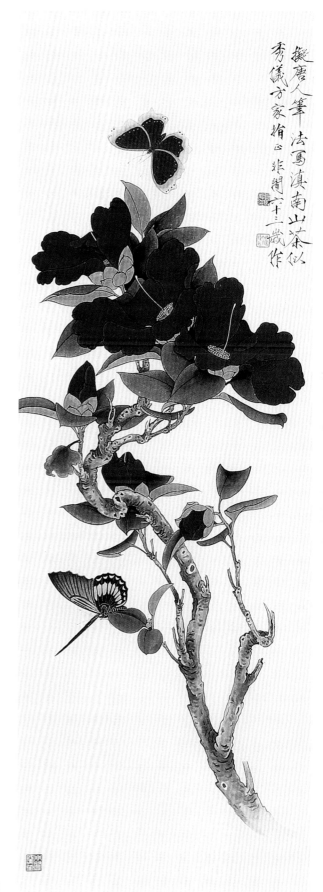

山茶蝶舞

1　朱砂研漂方法

甲　《芥舟学画编》："向有说'朱砂四两，须人工一日'，愚则以为必须两日。不过研愈多则黄磦亦多耳。研时须用重胶水。工足后，用滚汤入大盏搅均，安半日许，倾出黄磦水，炭火上烘干。……出黄磦后，再入清胶水，细细搅匀，安一顿饭许，倾出，复候出黄磦水。"

乙　《绘事琐言》："择其鲜红而有光彩者，洗过晒干，碾入擂钵，干乳至细，却栩栩然飞出。则用胶水少许，兼以温河水飞之，飞下者粗也。再乳再飞，至紫色者，脚也。脚去之。先飞下者为磦。浮于磦上者，忝也，忝，弃之。先后飞下者作三层，大率与青绿同。多者用碗。少者用碟。"

"三朱"：研细时，入胶水研匀，温水搅开，将上黄水撇于碗中，皆飞下之朱也。此碗尚有粗脚，以指搅匀，另用一碗撇入黄水为第一碗。所遗沉脚，仍归乳钵，以俟再研。随将第一碗内黄水撇出为第二碗，所留第一碗内之红底，谓之"三朱"。

"二朱"：第二碗内黄水，少停一刻撇出为第三碗。所留第二碗内之红底，谓之"二朱"。

"头朱"：第三碗内黄水，停半日撇出为第四碗。所留第三碗内之红底，谓之"头朱"。

"黄磦"：第四碗内黄水，上有浮忝，以净纸盖水面拖去浮忝后，以碟盛黄水，置手炉上烘干。

朱分三层，每飞下时，须用滚水出胶。

以上二家，一家主张用重胶水研，一家主张洗过干研。朱砂少，可用前法，朱砂多，后法较便。但须滚水洗过再研。又连朗的漂法，他把朱磦分成四等，这是比较细效的方法。不过，按一般的习惯名件，他所说的"头朱"，正是三朱，他所说的"三朱"，一般的叫作头朱，他对石青、石绿的头、二、三的名称也同样倒置。又"水飞"、"指搅"是漂颜色的方法，这即是《红楼梦》四十二回上宝钗所说的"飞"和"跌"。这方法是兑人胶水后，由于颜色颗粒的大小，浮沉的难易，以及胶水遇热上浮的特性，应用比重的原理，增减胶水来分析颜色，使它很明显地成为深浅各部分。

红荷游鱼

2　石青研漂方法

甲　《芥子园画传》："石青……取置乳钵中，轻轻着水细乳，不可太用力，太用力则顿成青粉矣。然即不用力，亦有此粉，但少耳。乳就时，倾入磁盏，略加清水搅匀，置少顷，将上面粉者撇起，谓之油子。油子只可作青粉用……中间一层是好青……着底颜色太深……是之谓头青、二青，三青。"

乙　《芥舟学画编》："但研至将细时，必以滚汤泡过搅匀，候一盏顷，去面上浮出者，然看再研。"

丙　《绘事琐言》："漂青之法，略与漂朱同。乳钵内沉脚再研，加胶再撇如前，仍分三层，与前同用。越研越青，不可轻弃。凡乳青须细细轻研……其撇水时，须随搅随撇，不可久待。待之久，则青沉不去。……唯第三碟内撇去浮磦，不必指搅。

至于用石青时，胶水须稠，火上熔用。用后加清水，火上烘之，胶浮于上，撇去净尽，是谓出胶。出胶不净，下次再用，便毫无光彩，故必胶出净尽。俟再用，则临时再加新胶水可也。"

研漂石青的方法，三家所说，都不够详细。石青的原料，种类较多，在淘澄它时，也就比较费手。不过，连朗主张出胶，是非常必要的。

3　石绿研漂方法

甲　元代李衎《竹谱》："设色须用上好石绿。如法，入清胶水研淘，作分五等。除头绿粗恶不堪用外，二绿、三绿染叶面。色淡名'枝条绿'……更下一等极淡者名'绿花'。……若过夜，则将绿盏以净水出胶。"

乙　《大明会典》："青绿石矿，每斤淘净绿一十一两四钱。暗色绿每矿一斤，淘净绿二十两八钱。硵砂一斤，烧造硵砂绿每斤十一五两五钱。"

丙、《绘事琐言》："漂绿之法与漂青同。用时点胶，用后出胶，亦与石青无异。谚云：'绿不绿，胶不宿；碧不碧，胶不出。'似石青以出胶净尽为妙，石绿即不出尽，亦无妨也。"

李衎把石绿分成绿花、枝条绿、三绿、二绿、头绿五等，最精致，上好的石绿是做得到的。《大明会典》只是说明"彩画作"研漂石绿每斤的出头，连朗所引谚语，经实验，石绿不出胶，用时再兑清水研用，是完全可以的，并不妨碍色彩，越发的细腻好用。

4　花青的制法

甲　《芥子园画传》："看靛花法，须拣其质极轻，而青翠中有红头泛出者。将细绢筛，摅出草屑。茶匙少少滴水，入乳钵中用椎细乳，干则加水，润则细擂。凡靛花四两，乳之必须人力一日，始浮出光彩。再加清胶水，洗净乳钵，尽倾入巨盏内澄之。将上面细者撇起，盏底色粗而黑者，当尽弃去。将撇起者置烈日中，一日晒干乃妙。若次日则胶宿矣。凡制他色，四时皆可。独靛花必俟三伏，而画中亦唯此色用处最多，颜色最妙也。众色俱可一日合成，唯靛青必须数日；众色四季俱宜，

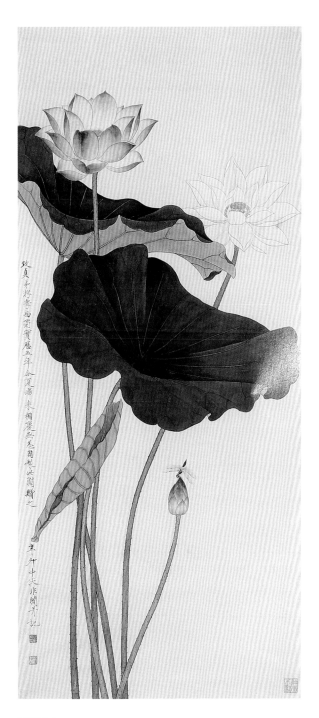

亭亭玉立

唯靛青入胶、研漂、去滓，宜于夏日，以便烈日晒成，不假火力。若急用，则以火熬，但勿致枯焦为妙。"

乙　《小山画谱》："花青，用广青略带葡萄色者为佳。（这正与王概说'有红头泛出者'相反。可是'靛花'、'广青'不是一种。'广青'不泛红头，即是'青黛'，价钱贵。）罗筛去滓，用胶研细，淘取其礁，倾碟内，文火哄干。夏日分碟速干，恐胶臭也。"

丙　《芥舟学画编》："花青即靛青……其色青翠灵活，画家之要色也。先捣碎如泥（这是指与石灰混合成块的），用滚汤泡过。先泡出黄水，后泡出青水，所出者即其翳，虽泡数次，而其本色仍牢附于灰。入乳钵细研后，倾胶水搅匀于大盏，候一时许，倾其浮出之色于别盏，以其底之所矴者。不必加胶，仍如前细研，复以前浮出之色倾入，则所出之色，愈后愈佳。且一、二不能尽出，故必数次取也。……须合将倾出之水，总候半日许，倾入磁盘，复出其所矴者。将磁盘安于炉灰炭火上，顿将干，以物细细搅匀。若听其自干而不细搅，则上半多胶，下半多灰。必搅于将干之时，则不尽之灰与胶之黏性相和矣。"

丁　费汉源《山水画式》（公元1792年刊行）："擂花青法，先将靛花筛过，取去石灰及草，待净，入胶水少许，用朽木槌擂细，如干擂不转。再入胶水少许，再擂。如此数遍，看无渣滓，再倾清水，不可多，又不宜少。再擂，候水澄清，去水，以花倾入净器内，晒干。如无日色，将微火哄干听用。"

戊　《绘事琐言》："漂花青之法，近日画谱多略言之。……靛则草质，至轻至柔。以乳钵研之，刚不克柔；以手泥之，柔以克柔，渣滓尽融为汁浆，故制靛者利用泥。始用绢筛，筛去草屑。化胶水极浓，约花青四两胶二两，研敛成丸，如小弹子，粘于大磁底，不可日晒，不可火炙，俟其自干：然后澄清河水浸一日夜，黄水自出。每朝撇去黄水，换人清水，十余日黄未尽而胶已尽。烘干，复用胶敛。水浸如初。又十余日，以黄水尽出为度，烘干收藏，以待乳用。……热于炉上先化极稠胶水一大碟，滴四五滴于空碟内，入淀少许，以指细泥，如泥金法。泥至将干，指上蘸水，再泥至极细，精光耀目，始加数滴清水泥开，不可多水亦不可少。少则胶重，多则太稀，宜慎用之，宁多勿少也。泥开之后，归存大碗，而碟底既湿，滑不粘指，须俟烘干再用。另取一碟，泥之如前，轮流替换。若得四五人聚而泥之，一日可泥两大碗。大碗既盈，上须遮盖，澄过一夜，至来日清晨，用薄生纸拖去碗面浮翳，轻轻撇去青水，另贮一大碗中，不可稍带沉脚。后用三寸碟子分盛清水置于炉上旺火烘干，中间不可添入冷水。将干之际，候其方干，即行取下，不可烘焦。俟其既冷，将碟覆于潮湿地上，约半日，稍得湿气，刮下为丸，或散碎纸包藏以待用。用时置磁碟子内，滴入清水，随滴随化，逐时用去，毫无疵累。此泥花青者，较胜于乳钵百倍也。……泥淀时酌用胶水，宁可胶轻，不可胶重。"

从蓝靛提炼花青，在王概、邹一桂是说用"广青"、"广花"，二者都是不用石灰沤出的。沈宗骞、费汉源、迮朗三家，则是说用石灰沤出成块的蓝靛。至于他们所说的"乳细"、"研细"、"细研"，这些都应当是"擂"。成块的蓝靛，则是先研后"擂"。作者认为花青是中国画颜色中最重要的色彩之一。因此，特把各家对于由"广花"（成粉末的）、"蓝靛"（成块状的）提炼花青的方法，写在这里，借供参考。

叫她一声　牵牛花，不如称呼她
一声勤娘子更恰。她每天剀亮总
是吹起喇叭，叫她唤醒人们：迎朝气
力争上游建设社会主义幹劲
大·一九五八年建军节　作非闇
牵牛花

牡丹双鸽

5　其他各色研漂方法

上述的几样颜色的研漂方法比较繁复，其他矿物质颜料，都可以参用前法，分析或深淡不同的几色。比如：

甲　雄黄研成粉末的，先用水煮，晒干，再兑烧酒研细，兑胶再漂。成块的，它的颜色有深有浅，把深色的归到一起研漂，把浅色的归到一起研漂。

乙　石黄、土黄也是先煮，再研再漂。"法国石黄"无恶臭，可以不煮，进行研漂，可得深浅三色。

丙　赭石先煮，有深浅不同的，也是各归一起研漂。

丁　红土、白垩不煮，只进行研漂，留用最上层的。

戊　铅粉各家对于防止"返铅"，都提出了许多方法。但是都不很有效。现在有钛白、锌白和蛤粉，可以代替铅粉。

至于植物质的颜色，藤黄最好是用笔蘸着水使用。棉胭脂熬水绞汁即可。槐花采下来，沸水一汤，捏成饼，晒干备用。生栀子、苏木随用随煎水。

四、古代画家使用颜色的方法

古代画家使用颜色，各有不同的手法，不能一概而论。并且隋、唐、五代、两宋的画家们使用颜色的方法，在文献上很少记载，有的也仅仅是"片言只字"。这里所写出的，虽还都是些普通方法，但却比较重要，可以上接两宋的民族绘画色彩上的优良传统。

耄耋图

1 李衎说 "承染"、"笼套"

他在《竹谱》一书中说:"承染'是最紧要处,须分别浅深、翻正(反面叶正面叶)、浓淡。用水笔破开时,忌见痕迹,要如一段生成(这是用两支笔,一支蘸颜色,一支蘸水,先在应该重的地方画上颜色,再用水笔烘破开,使它越来越淡,但用一支笔先蘸水,笔尖上再蘸颜色来承染也可以),发挥画笔之功,全在于此。若不加意,稍有差池,即前功俱废矣。法用'番中青黛'(像广花,不泛葡萄红色。南洋所产,中国药店出售)或福建'螺青'(即花青)放盏内……看得水脉(就是说,一片竹叶,哪头是叶尖,哪头是叶基),著中蘸笔承染(由叶的中间著笔染下)。嫩叶则淡染,老叶则浓染。枝节间深处则浓染,浅处则淡染,临时相度轻重。(这一段是在勾出形象以后,未染绿色以前,先用花青染出有浓有淡的底子,这是着色的第一步。唐宋一切叶子的染法,都是如此。)调绿(石绿)之法,先入稠胶研匀,别煎槐花水相轻重和调得所。('得所'是适宜、适合的意思。用槐花水和调,也是唐宋传下来的方法。槐花水代替了'漆姑汁',见张彦远论色。)依法濡笔,须轻薄涂抹,不要厚重及有痕迹。亦须嵌墨道遏截,勿使出入不齐,尤不可露白。('露白'是说墨道与颜色之间露出白纸。这是勾填法,是把颜色填进墨道里面去,不是先把墨道用颜色掩盖,完毕后再行勒出的勾勒法。)……'笼套'是画之结果,尤须缜密。俟设色干了,仔细看得无缺空漏落处,用干布净巾着力拂拭,恐有色脱落处,随便补治匀好。除叶背外,(叶背色淡)皆用'草汁'('草汁'即草绿,又叫'汁绿',是花青藤黄合成的绿色。)笼套(笼套是笼罩套染的意思)。叶背只用淡蘸黄笼套。"

李衎这方法——承染、笼套,经作者实验,不仅是染竹叶,任何叶子都可以用这方法。无论绢或纸(熟纸),先用花青染出浓淡,分出反正向背阴阳和光的明暗,就着已染过花青的,用二绿三绿轻轻地染上去,花青色重的地方,石绿要更薄些,花青淡的地方——光线明的地方,石绿要比较着厚一些。这样,就显出花青重的地方,石绿显着深暗,花青淡或没有的地方,石绿显着鲜明,这是正面的叶子。叶子的背面,一般的都是比正面要浅一些,或是淡一些,这要用"绿花"去染。嫩枝用"枝条绿"去染。当要染石绿时,首先是把石绿兑胶,兑槐花水调和。这样做,不单是增加颜色的鲜艳,而且还增它的固着力。干后,用洁净的布巾去擦,看石绿是不是固着

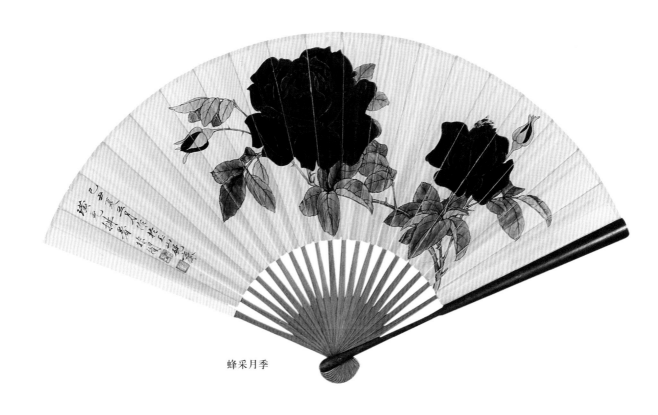

蜂采月季

不动。如果有些掉色，这就不光是在掉色的部分去补救，还要在全部涂上石绿的部分，用槐花水合胶水再轻轻用软羊毫笔罩一遍。等到石绿颜色已经稳固不动，再用藤黄兑花青的草绿罩染，一遍不够，还可以再染。背面还要衬托。这是民族绘画优秀传统中使用石绿再加罩染的重要方法。

2　王概、连朗说　使用粉

王概说："或着白花，或合众鱼，凡绢上正面用粉，后面必衬。……着粉法：正面着粉，宜轻宜淡，要与墨匡相合，不可出入。如一层未匀，再加一层，故宜轻，便于再加。染粉法：如牡丹荷花虽经传染，必再以粉染其尖，方有深浅层次；诸花之瓣，如求娇艳，亦必先于粉上架染。丝粉法：花如芙蓉、秋葵，瓣上有筋，须勾粉色；染菊花每瓣亦有长筋，以粉丝出，并勾外匡，再加色染。点粉法：写生花不用勾匡，只以粉蘸色浓淡点之……若点花蕊之粉，须合藤黄，不可过深，入胶宜轻，点出黄蕊，方外圆内凹，不晦暗也。衬粉法：绢上各粉色花，后必衬浓粉方显。若正面乃各种淡色，背面只衬白粉；若系浓色，尚觉未显，则仍以色粉衬之。若背叶，正面色用浅绿，背面只可粉绿衬，不可用石绿。"

连朗说："积粉之法，如画牡丹、芙蓉花之类，素绢蒙于粉本之上，以粉逐瓣染成，每瓣边上浓粉，另笔蘸水染至根头，是日积粉。积成之后，用各色从根染出，留其白边。染成之后，真如瓣瓣悬空，迎风欲动，工细极品也。点珠，用笔蘸厚粉点去，干时每点中有凹下处，不妨也。由是以推，画大红牡丹，亦有丹砂积成如积粉法，用脂及洋红染瓣边至根后，以淡朱磦衬背，其红自鲜厚。"

由两家看使用白粉方法，都是主张两面敷粉（衬背）的。惟用蛤粉，只宜正面使用。背后衬托，最好是钛白、锌白较妥。

3　各家说　使用朱砂

王概："朱磦着人衣服。好砂用画枫叶栏楯寺观等项。……中间鲜明者，晒干加胶。用着山茶、石榴大红花瓣，以胭脂分染。在下沉重，只可反衬。"

沈宗骞："倾出黄膘水……作人物肉色及调合衣服诸样黄色，以其鲜明愈于赭石多多也。出黄膘后……可作工致人物衣服及山水中点用红叶之类。"

连朗："凡染大红，以二朱为地，用淡脂染六七次，以浓脂细勾，自然鲜艳。……唯烘染既足，矾一两次，则绢纸烂后，颜色仍鲜，所谓以人力护其天真也。……凡染大红，以二朱为正，固已。又有于黄膘下取其稍有红色者，加入二朱内作地，初觉其有黄色，以洋红染之至六七次。极红而正，然后以脂勾出。若绢本以'三朱'（应是头朱）衬背，或用铝粉衬，其红倍觉鲜明。……盖胭脂多染则浓而带黑，洋红多染则厚而仍鲜。丹砂之上，加染数次，倍觉鲜艳夺目。"

由这三家所说，在使用大红颜色上，还不止仅用二朱，尚须用胭脂、洋红分染，并还须使用重胶，还须上矾，还须衬背。连朗主张用洋红分染，比用胭脂更加鲜艳，这是很正确的。

4　各家说　使用青绿

王概："凡正面用青绿者，其后必以青绿衬之，其色方饱满。……'石青'其上轻清色淡者，用染正面叶绿，方得深厚之色。其中为质粗细得直，为色深浅正当者，用着纯青花瓣及鸟之头背。最下质重而色深者，用着鸟之翅尾及衬深绿叶后。凡着

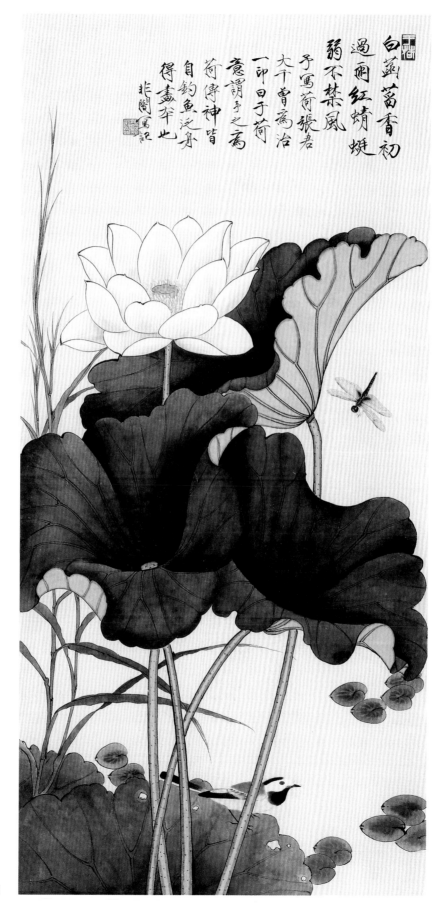

白蘋萏萏香初
過雨紅蜻蜓
弱不禁風
于寫荷張君
大千曾為冶
一印曰于荷
意謂予之為
荷傳神皆
自鈞魚泛身
得盡牟此
非闇寫記

荷塘蜻蜓

鸟身花瓣，青浅者以靛青分染，深者以胭脂分染。'石绿'其上色深者，只宜衬浓厚绿叶及绿草地坡。其中色稍淡者，宜衬草花绿叶，或着正面，罩以草绿，或着翠鸟，用草绿丝染，其下色最淡者，宜着反叶。凡正面用石绿，俱以草绿勾染。深者，草绿宜带青，浅者，草绿宜带黄。（作者按：王概说石绿'其上色深，其下色最淡'应是上面的色最淡，下面的色最深。）如绢上，正面用草绿，只宜背衬石绿；苦扇头、纸上用浓重之色，不能反衬，则用于正面，再加草绿层罩，方觉厚润。未可一次浓堆，不妨数层渐加，则色匀而无痕迹。"

沈宗骞："凡山石：青多者，用石绿嵌苔；绿多者，用石青入石绿嵌苔。若笔意疏宕，则设色亦宜轻。合用青绿以笼山石，纯用淡石绿以铺草地坡面，而苔可不必嵌。"

连朗："至于用绿，亦宜数层渐加，不可一次浓堆。纸上正面着绿，宜以草绿罩之。绢上正面草绿，背面衬以石绿，只宜淡用，不可厚涂。致夺草绿本色，翻觉减趣。二青可作蝴蝶花及染荷叶正面老绿诸色。'三青'可作牵牛、翠眉等花，又嵌点夹叶杂草及人外衣并衬绢。其青深者，用胭脂勾染，其青浅者，用花青勾染。前人衣折用墨勾，花草用紫勾，古画可细玩。"（作者按：连朗把石青的头青、三青倒置。他也引李衎说施用石绿，必以槐花水调和，今从略。）

上面三家所说使用青绿方法，第一，有纸绢的不同；第二、他们都是说画在"绘绢"（锤扁了丝，施上胶矾的熟绢）上，而不是画在"原绢"（生绢、圆丝绢，不把丝锤扁，不加胶矾）上，唐宋使用青绿，由于是用"原绢"，所以都在正面涂抹，背面衬托，正面再加"草色"罩染。不是像王概等所说，正面用草绿，背面衬石绿——虽然他们也说过正面用石青、石绿。（李衎所说也是用"原绢"。）又唐宋人使用青绿之前，有的先用花青分染出深浅、反正、浓淡（石绿），有的是先用墨分染深浅、反正、浓淡（石青），然后再上青绿，再进行分染。这三家仅仅局限在使用"绘绢"上。但使用绘绢，用三家的方法，也是非常鲜丽的。

各家配合众色表

花青	藤黄	赭石	墨	胭脂	洋红	朱磦	朱砂	粉
草绿	五	五						
老绿	六	四						
嫩绿	三	七						
芽绿	二	八						
油绿	五	四	一					
苍绿	四	五	一					
莲青	二			四	四			
藕合	二			三	三			二
金红		四				六		
肉红		三		三				四
银红				三		三		四
殷红				四			六	
粉红				四				六
花青								
金黄	五			五				
苍黄	四	六						
老红		四					六	
深紫	三			二	五			
铁色		七		三				
酱色		六		二	二			
檀香色		五	五					
秋香色		八		二				
鹅黄		八				二		

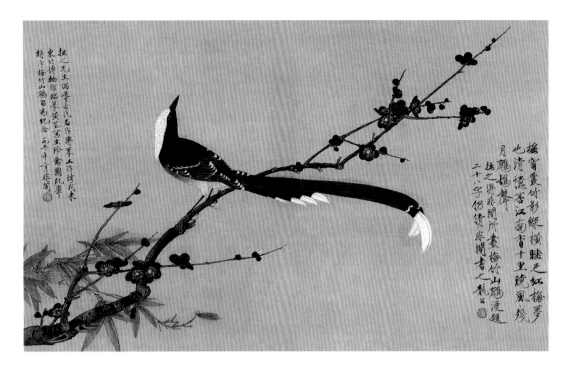

梅竹山�臞图

第六章　现代国画家研漂及使用颜色的方法

一、研漂方法

现代国画家对于颜色的淘、澄、飞、跌方法，有些是与古法不大相合的，有些是比古法更加周密的。为了节省时间，有人还开始使用小型粉碎机来研磨颜料。

1　朱砂

把生的镜面朱砂，在乳钵中干研，研得越细越好。如果研成的朱砂有四两重，就把研细的朱砂倒入直径二寸多的竹筒内，竹筒下节留底，洗净，缠上铅丝防裂。另熬广胶——黄明胶水，要浓稠，用上面清轻的液灌入竹筒，与朱砂搅到极匀的程度，随搅随兑入清水，放置一个钟头待用。小沙锅里放入多半锅水，把竹筒平放在锅里，用微火去煮，不要使水煮沸，随煮随添冷水。最后煮到竹筒里的朱砂将干，把锅端下来，等到水冷，再把竹筒取出。这样，一直等到竹筒里的朱砂干透，把竹筒外的铅丝解下，不要使竹筒自裂，要用刀轻轻地劈开成为两半，预备使用。这时筒内的朱砂，上层的是朱磦，越上越黄，下层的"头朱"，越下越紫，中间一层是正红的"二朱"，特别鲜艳。这方法比较用"水飞"的方法，省时省事，但必须在竹筒的下部，锯出三个支脚，以便锅里的热水可以流通。所用火炉，最好是炭火，其次用石油打气炉也可以。因为它们都容易调节火力。

用刀切开竹筒把煮成的朱磦、二朱、头朱三部分,各放在大碗里,用滚开的水去烫,泡过三四个钟头,将水倾出,用手搅匀,再用滚开水沏入,泡过几个钟头,等它澄清,朱磦可能超过二十四个钟头。这时胶全浮起,将水撇出。晒干或用火烘干,放在能防潮湿的地方,预备临时兑胶使用,这就叫"出胶"。若是石青,使用后,剩余的部分,仍须用滚水一沏"出胶",朱砂使用后可以不必再出胶。

2　赭石

成块的赭石,中国药店可以买到。干研到极细的程度,可同样使用上述的竹筒漂法;不过在最下层的重色,干了后,要用磁铁吸去残余在当中的铁质,再研再漂。上层是泛黄色的,中层是赭的本色,下层已吸去铁色泛着暗红色的部分,这正是古代画家称为"铁朱"的颜色。它比赭石和墨更红一些,比胭脂要暗一些。画人物器具要用它,画花的梗叶上面勒的叶筋,画麻雀、凫、雁、鹰、鸡、马、驼等等的毛、羽都使用它。"铁朱"是古代画家,民间画工重用的颜色。明清以来的画家们都弃而不用,只用赭合墨来代替。清末民初的画家们,赭石只用上面的"赭磦"。

3　西洋红

西洋红是旧德国货,它是"大德颜料公司"和"倍利堪厂"的制成品,前者是粉末,后者是块状的,块状的中国叫它"洋红砖"。我们只知道它是动物质的沉淀色料。连朗氏在他的《绘事琐言》里已叙述了它。它的好处是画在熟纸或绢上,绝不蚀透到背面;如果用白的羊毫笔蘸着它画,它也不会把笔染成红毫而仍是白色。另外的洋红,则是蚀透背面(民间画工称这蚀透叫"咬"),并且染笔成红。我们使用它时,只是兑胶研细(用手指研)即可使用。它特别怕潮湿。用后剩余的颜色,必须先行晾干,再加盖收起,不然色就晦暗不鲜。

4　槐花

槐花(中国槐)北方各地都有。在采集时,第一要选择开了的花,不要花托,只要花瓣。第二是要未开的蓓蕾,却要连带着花托一齐摘下。两种不要搀合在一起,

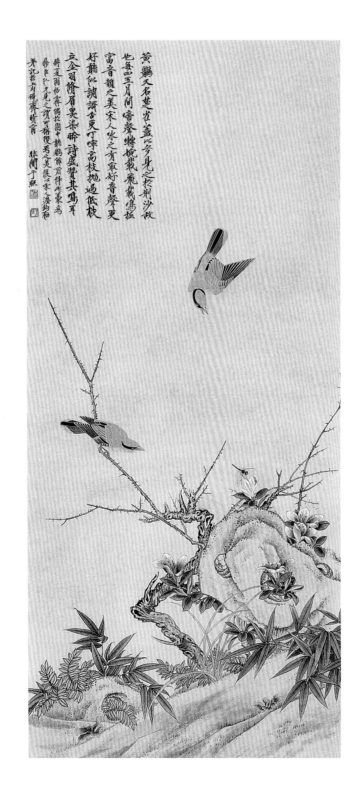

黄鹂蜻蜓

各自用热开水一烫，捏成饼晒干，临时使用。为了培养石绿的色泽，"绿花"、"枝条绿"用槐花瓣煎水调合，"二绿"、"三绿"用槐花瓣和槐花蓓蕾二种合煎调用。合煎的比例是一比二。画青绿的风景画是这样，画花卉、羽毛也是这样。

用槐花调和石绿，见于元李衎《竹谱》。它不但在色彩上把石绿培养得更美丽，而且也起了固着涩滞的作用；同时还可以用草绿罩染。明代以来的画家，很少用槐花水调和石绿的。在这两代的画上看，正面用石绿，再加草绿罩染的却很少。

5 石青

石青有表面粗糙成为块状的叫"回青"。有平面板块层次分明的叫"滇青"。有像小米粒（谷粒）大小砂粒状的，上面有亮晶晶砂星的叫"沙青"。有大小不等的块状，块面闪翠蓝光的叫"藏青"。有成为粉末，和泥土混合着的叫"泥青"。前四种，在未研以前，捣碎用沙锅煮一个钟头，有泥沫上浮，即用勺撇出，随撇随煮、煮后候干再研。但这种沙锅，须用南方制造里面有酱色瓷釉的。北方所谓"里山厚沙锅"，里面粗糙无釉，却不宜用。在这些原料里，最普通的是泥青，色既晦暗，又混有泥土，制起来更加费工。

先说前面的四种，用乳钵研细之后，即入锅再煮，它仍泛起泥沫，随泛随用勺撇去，至不泛为止。这时的色彩，已够鲜明了。俟冷，澄去水、再兑入清胶水，用力去搅，搅到随搅随泛淡灰蓝色为止，仍用竹筒按照漂朱砂的办法，即可得出深浅不同的"青粉"、"三青"、"二青"、头青"四种颜色。至于后一种"泥青"，主要的办法是首先要煮，随煮随搅随撇，以撇尽上面的浮泥为度。冷后，澄去水，干研。研细后，如前再煮再撇，煮到不泛泥土，泛出鲜明蓝色为止。澄去水，兑胶，用水飞法——王概、连朗等法，漂出三色。因为它经过兑入胶水，又要泛些泥沫，不适于用竹筒的自然浮沉，必须人工看它浮沉的情况，酌量飞跌着。

若按出色的分量（出头）来说，"回青"、"滇青"可能得到六成好青（包括二青三青），"沙青"、"藏青"可能得到五成至五成五，"泥青"最高可能得到三成五，有的只到三成。石青出胶的方法，也和朱砂出胶相同。但石青更须彻底，宁可多用滚开水沏泡一次，切莫令有余胶。因为漂青兑胶，要比漂朱兑胶浓一些，多一些。出了胶的石青，存放起来，只要是不受潮湿，无论经过多少年，仍然保持它的鲜艳美丽。

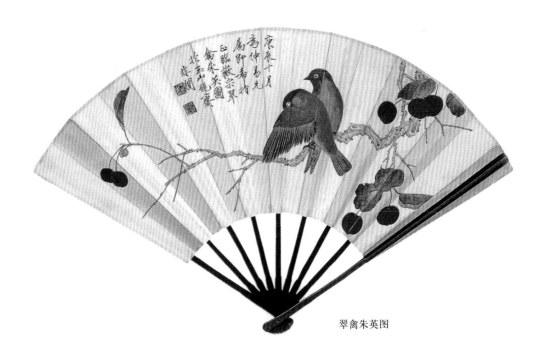

翠禽朱英图

又买来人家漂成的石青（姜思序堂有一钱重的纸包，北京有一钱或二钱重的瓶装）。我们第一步先要用乳钵研一下，第二步再兑上清胶水搅匀，看它泛不泛泥土，不泛可以马上使用，否则就必须再漂一下。如果漂仍不净，那就只有煮它一下，看它泛尽泥土为度。这样虽损耗很多，却可以得到好青。

乾隆、嘉庆时的五色墨，我们只看成它是那时的好原料，重新研漂，可以得到很好的颜色。唯有五色墨里的白粉墨，那是用车渠石制成的，车渠石产于甘肃、新疆。这种白墨，只用蒸笼一蒸，把它化开，将上浮的胶水撇出一部分，入乳金杯研细。更加好用。

6　石绿

石绿有表面粗糙块状的，通体一色，没有深浅；有表面成为一块块隆起的圆包，深浅不同的块状的，有夹杂着黑线纹的，有像孔雀羽样翠绿色花纹的，有成为细碎颗柱的，有自然分解成为小薄片的，它们的性质都相同。只是表面通体一色的，体轻易碎；有黑线纹的，体重难碎。其他都没有什么区别。

研石绿也和研朱砂、研石青一样，最好是干研，研到极细的程度。在兑胶以前，也要先煮一次，撇去上面浮沫及灰泥土。候冷再兑胶，还要入乳钵再研，然后才进行水飞。若用竹筒自然浮沉也可以。不过，分析的结果，"绿花"和"枝条绿"相混，"三绿"和"二绿"相混，头绿显明。作者的试验是：先用竹筒分成三色，再用水飞法分析"绿化"和"枝条绿"，分析"二绿"。"三绿"，这样做，所得的结果，却令人满意。如果全用水飞，那就太耗时间。漂成后，必须出胶，以便收存，但"绿花"和"枝条绿"不可能全部出胶。不出胶干收存也可以。

朱砂漂成的"头朱"、石青漂成的"头青"、石绿漂成的"头绿"，都可以用火炒过，炒到极热时，趁热放入冷水内一"炸"，使它分解，再研再漂，还可以分析成为深浅不同的三色。古代画家和民间画工都说，用乳钵研矿物质的颜料，如果开始执着乳锤向左旋转，那么就一直都须向左旋转，直到把颜料研细为止，如果开始向右旋转，那就须自始至终地向右旋转，这样才能把颜料研得细。倘或是忽左忽右地乱研，那就不可能把颜料研得细如飞尘。因为是时左时右的旋转乱研，就会把

颜料的颗粒滚转成了小圆球。小圆球是圆而且滑的，乳钵锤捉摸不住它，自然不会把它研细。可是在放大镜下观察用"朱磦"画成的花瓣，用"绿花"画成的竹叶（"朱磦"是朱砂里最细的部分，"绿花"是石绿里最细的部分），看见它们仍然是小小的颗粒附着在纸绢上，但是用肉眼看上去，确乎是像水一样的颜色敷上去，非常均匀，看不出颗粒。由此可见，打算把颜料擂得极细还不在乎擂时手的方向是始终左旋始终右旋，只有应用物理的分解作用，炒热，炸冷，这就解决了粗砂、粗青、粗绿的问题，而增加了它们的"出头"。

7 花青

制造花青的原料：第一是青黛，第二是蓝靛。在过去由于蓝靛不易找到，就单独使用青黛。青黛在中国药店里可以买到，价钱比较贵。在药店叫它"建青黛"（"建"，指福建而言），它们体质都很轻，见水就浮起来，必须兑上清胶水，用木棒擂细。擂须有耐心，由稀擂到干，由干逐渐添水再擂到稀，如此反复擂到细腻滋润，泛出蓝光为止。然后起出来晒干，放在大碗里，用温开水轮番沏泡，至不泛黄水为度。兑入清胶水，搅拌得极匀，再兑上冷开水，这时就成为满碗的蓝水了。把这蓝水撇出，

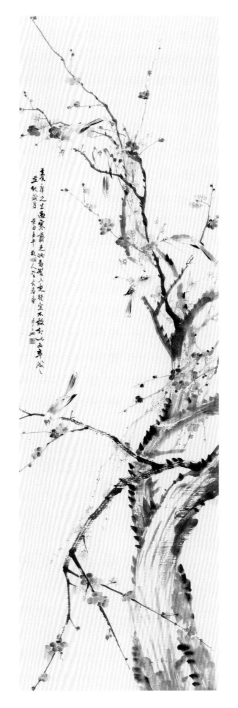

梅花雀鸟

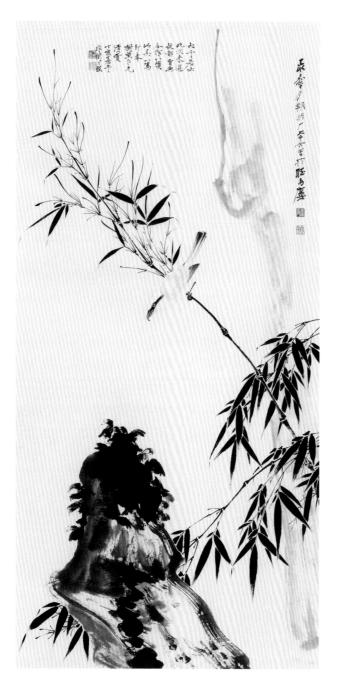

墨竹伯劳

晒干烘干均可，这就是我们所要的花青。下面剩下沉淀的渣滓，仍预备下一次制时兑入再擂。记着自始至终全用熟水，一点生水用不得，这就可以减少胶的腐败。

在研漂其他的颜色，无论是什么季节全可以（北京春天风沙多，灰尘重，那是例外），唯独花青，就非夏秋不可。晴天一晒就干，阴雨还可烘烤。

8　蛤粉

把买到的蛤粉，用乳钵加胶细研，不可出胶。用后晾干，用时加水再研。经过几次的使用，存在钵中的就更加细喊了，不宜把它用尽，应该再兑入粉，加胶再研，如此反复地加水加料，研了使用，再用再研，它就更加好用。

以上朱磦、赭石、花青、洋红可以使用画碟盛用，此外的颜色都应该使用小乳钵盛用。乳钵是西药所用瓷质的最好，不宜用玻璃质的，因为出胶必须用滚开水的缘故。随用随研，随研随用，盛的颜色愈多，使到后来也越细。普通用的梅花格、六角格等等的瓷画碟，对于石青、石绿、朱砂、蛤粉、铁朱是不大相宜的。

二、使用方法

国画家使用颜色的手法虽各有不同，但主要掌握住技法上的规律，基本上道理是相同的。下面只是举出几种重要颜色来作为例子加以叙述。

1 朱砂的使用

关于朱砂一般只用"朱磦"和"二朱"（正朱）两种色度。在风景画里，描写朝阳赤日，彩霞、枫叶……使用这些颜色时，只是相度着涂染。染后上矾，用洋红再行分染。但在人物画和花鸟画上就必须用粉先打成底子（不打粉底，就难得涂匀），再用"二朱"薄染，染后上矾，再用西洋红分染，方觉深厚。最忌浓涂，尤不宜用"头朱"衬背。绢上衬托，只可用朱磦合粉。又如大红的山茶花牡丹花等，必须画出它们的质感和体积。染法是：先涂薄粉，用朱自瓣尖和瓣的边缘，向瓣的深处去烘染（同时使用两双笔，一双蘸朱，一双蘸水，朱笔染，水笔烘），烘染到瓣的深处、凹处、弯曲转折处……朱色极淡，或者没有朱色。干后上矾，再用洋红自瓣的深处、凹处、向瓣的边缘和尖端烘染（这时烘染只用一双笔，先蘸清水，再用笔尖蘸洋红或胭脂，自瓣根向尖去染，它就越向尖端色就越淡了。这种技法叫笼套，又叫"拖染"），一次不够，再来一次，染到花瓣有了悬空迎风飞舞的感觉为度。古代中国画家使用朱砂烘染，都依靠了胭脂。胭脂多染泛黑，不如西洋红染出来鲜艳悦目。

2 西洋红的使用

西洋红，"大德颜料公司"出品的不变色，"倍利堪厂"出品的有些变色。前者色深红，后者色较"尖"一些，被称作"牡丹红"（买瓶装的兑胶使用。姜思序颜料铺还把牡丹红制成膏售卖，用水化开即可使用）。用它们分染花果，都是用笔尖蘸着由深染到浅，一次不够，再来二次三次，越染就越红。若是毛绒绒的花瓣，紫巍巍的服装等，只要先用花青打好底子，用西洋红涂染几次，它就形成红中发紫，紫中透红，非常美丽鲜艳。

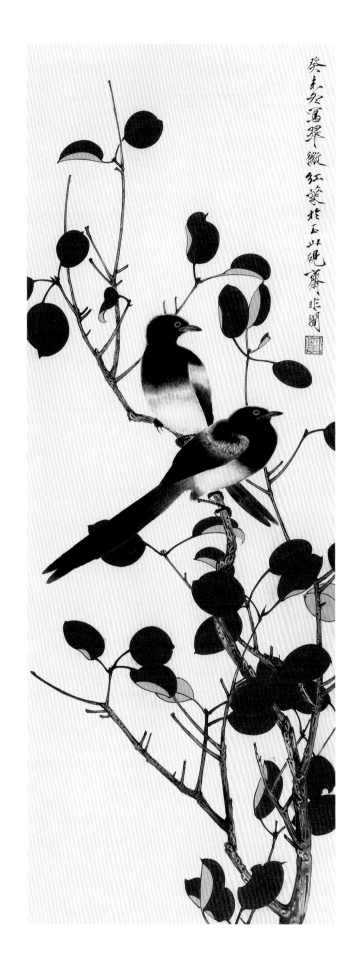

在临摹古代绘画时，对已经晦暗了的颜色进行复制，并不是直接在鲜明的颜色里，兑合上暗褐色、黑灰色，一下子涂上去，这样是不能够符合那已经暗了色的色度的。譬如故宫绘画馆曾经陈列的《唐人纨扇仕女图》中的朱砂裙，赵佶《芙蓉锦鸡图》的朱砂胸腹羽，都是已经发暗了的红色，如果要摹写这两张古画，就应该首先用上好鲜艳的正朱（二朱），薄薄地涂上去，俟干，施上淡矾水，干透，它是比锦鸡的胸腹羽更鲜明的。再用胭脂兑入些西洋红赭石去罩染，一次两次地染过，自然成了发暗了的朱砂。又摹写那女人穿的朱裙，还须在用胭脂之前先用铁朱去罩染，结果就晦暗得像经过千八百年的朱砂色一样。由此类推，使用石青、石绿、白粉……时都需先用上好的颜色打底子，再对照着古代绘画颜色晦暗的程度，进行罩染。千万不可以在鲜明的颜色中兑上些暗袍色、黑灰色等颜色一次涂出的办法，尤其是白粉，汉、晋、唐、宋各时期的古画都有不同的白度，如果去摹绘就不能只把白粉和一些其他浅灰色混合起来，一涂一抹，就可以代表年代久远的汉晋或唐宋时期的白粉。这首先要研究古人所使用的颜料是什么，或是白垩，或是蛤粉，然后再决定使用底色并用其他合适的灰色进行罩染才对。

翠微红叶

3 花青的使用

对于花青最常用的是用它来染花卉的叶子。

没骨画法是：先用笔蘸调和成的嫩草绿色，再在笔尖上蘸些花青，由叶的根脚向叶梢一画，这就形或了根脚色深、叶梢色浅的一片绿叶。这和画粉红花瓣，先蘸水或蘸淡粉，用笔尖再蘸胭脂或洋红，自瓣尖向瓣根拖染，就形成瓣尖红色淡到瓣根的花瓣一样。还有，用笔先蘸上淡粉，再蘸上些嫩绿，笔尖上再蘸上些洋红或胭脂，用它画一朵兰花，起先，先画花心的小瓣，再画外边的大瓣，这一下，不但是把兰花朵画得有深有浅，并且还把兰花的红瓣尖、红丝筋全画了出来。若是先蘸上嫩绿、再蘸上花青，笔尖再蘸上一点赭石或红（包括胭脂洋红），用它由叶尖向叶根脚去拖画，这还可把一片叶画成五色。蘸赭石的是老叶，蘸红的是嫩叶，光与色，一下子都可以画了出来，还画出了季节与时间，蘸上花青，再蘸洋红画紫蘸花，也可以点染出深浅浓淡的花和蓓蕾，这样画要一笔画完，最忌重复地再涂上去。

勾填和勾勒（勾填是沿着墨线的轮廓，填进颜色，勾勒是用颜色把墨线盖住，

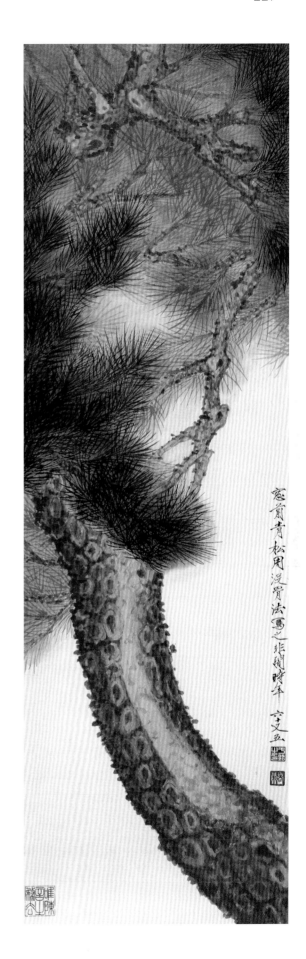

没骨青松

颜色进行完了，再行用色线或墨线勒出）的叶片，施用花青，首先是用花青分染出浓淡反正、轻重、深浅，在上面或罩染石绿，或罩染草绿都可以。但必须在使用花青之后，先上一道矾水，再用绿色罩染，花青就固着不动了。像桂花、山茶花等的暗绿叶，在花青里还要兑上些淡墨，再行分染，用绿色罩染。有的用草绿罩染一遍，还觉不够，在上面仍可罩染一二遍，必须染到青翠浓艳，神似所描写的实物为止，有时也许更突出些。又如画墨牡丹，这是先用花青分染出浓淡、反正、轻重、深浅，然后再用洋红不止一次地罩染。风景画的远山、天色等，也是用花青烘染。

4　石青、石绿的使用

人的衣服，鸟的羽毛，风景画的山石、树木、天色和一些器物，使用石青的机会很多。如果要求在青的面上有浓淡深浅，那就需要先用墨或花青染出浓淡深浅的底子，然后再薄薄地涂上石青，自然就形成浓淡深浅不同的色调。无论是"二青"、"三青"，都是临时兑胶，用后出胶。风景画里的山石，除了先用墨和花青分染以外，还要合石绿同时涂上，才免去生硬死板的缺陷。至于涂石青"地子"（除去画上去的画，其余空白的部分叫"地子"），那是使用"灰青"的。涂法是：首先把"头青"兑入稠胶水，还要，预先估计它的使用量，宁多勿少。在南方冬日，室内不生火，四时均可涂"地子"。在北方冬季，室内生火或有水暖设备，那就需要先将另外预备的旧报纸喷湿待用，然后再涂。涂是完成一部分，即用湿纸盖在上面（不要让湿纸和涂青的地方接触），随涂随盖，直到涂完为止，然后把湿纸全部揭开，使它同时干，这样就一片均匀，毫无痕迹。其余的时间，越是阴雨的天气，越容易涂匀。在兑胶时，必须浓稠合适，胶太多容易断裂，胶太少，又不容易匀，须要先取得经验再涂才好。最忌在大风，燥热的天气里涂石青地子。

石绿的用途比较多。在画风景画的青绿山石时，无论是纸是绢，都要先用墨皴染出阴阳、向背、浓淡、轻重，必须做到所谓"墨韵既足，然后敷色"。但是墨的皴染既足，还须先用淡赭石通体罩染一遍（连预备施用石绿的部分也在内）。干后，把预先用槐花水调和好的"三绿"，自认为应该使用石绿的部分，薄薄地罩染，越到了石脚山根烟岚去雾的地方越轻淡，正像古诗上说的"山色淡如无"一样情况，

这样一次二次地染下去，自然为色彩已足为止。就是画大青大绿的金碧山水，"三绿"和"二绿"交错着使用，也是逐渐烘染到山根石脚使它露着赭石染出的颜色。在纸上这样罩染之后，山的轮廓和皴染，因为是薄薄地使用石绿，就使人感觉着是石绿所形成的阴阳、向背、浓淡深浅。干透之后，再用草绿烘染，更加明显深厚。在绢上还须用"头绿"衬背。当薄薄的罩染石绿时，如果还感觉着色彩不够，仍可以加罩石绿。在加罩石绿以前，就必须先上一道淡水，等干再罩。就是石绿罩染已够，在未烘染草绿以前，也必须使上一道淡矾水，矾水干透，还需按平用布擦抹一下，看看颜色稳固不稳固。不稳固，及时修补，稳固了，再进行草绿烘染。这样就不致一经烘染，石绿发生动摇——着色的术语叫"滚"——凡是使用石绿完了，就必须加一道淡矾水，用布擦一下，为的增加它的附着力。风景画是这样，其他的画也是这样——涂完石绿，上一道矾，用布擦一下。

花卉的叶子使用石绿，必须先用花青分染出叶的浓淡、深浅、轻重，干后

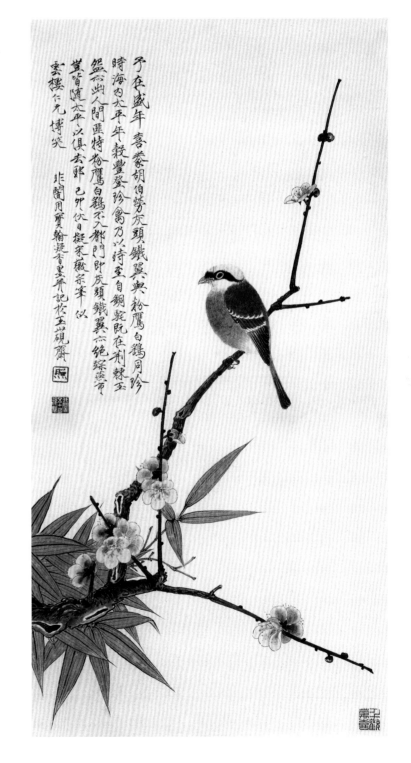

双清栖禽

罩矾，再由叶的尖端和边缘，用石绿向叶的根脚罩染，叶尖端和边缘的绿，要比较浓一些，花青重的地方，罩染石绿更要薄，这样就形成染过花青的地方石绿更重一些。染完等干，再上一道矾水，然后用草绿罩染。有的叶子是深绿，有的还泛出蓝色如荷叶等，这就需要在草绿罩染之后，用"三青"再向浓重的地方，薄薄地罩染一遍，这叶子就越发的浓厚，泛出蓝光。若是比较大的叶片，像荷叶、芭蕉叶等，那就更是要这样做，才使人看着有立体感、真实感。在纸上不必由背面衬托，在绢上就必须衬托。若画野草花卉在绢上，正面绿叶，先用花青分染再用草绿罩染，背后再衬托石绿，更加鲜艳。叶的背面，绿色较淡，不用花青先染，只用"绿花"或"枝条绿"罩染，上矾，再用草绿中的嫩绿烘染。纸上背面叶不衬托，绢用"三绿"合粉衬托。

画孔雀、鹦鹉等，都是要用石青、石绿的。石青、石绿因为它们的被覆力相当强，画家就利用这一点，先打下浓淡深浅的墨底子，再用它们罩染在上面，很自然地显露出它们的深浅、浓淡。

画鸟类青绿罩染既足，上矾后，用布擦抹，再用花青或草绿分染，最后再"丝"毛羽——"丝"是技法上的术语，就是画出细丝的意思。

宋代有画石青色的牡丹花——"牡丹谱"叫"墨舞青猊"——那是先用粉打底子，再染胭脂，由瓣的尖端罩染极其漂亮的"滇青"，显着翠巍巍的泛出紫光。又绿色牡丹是用"枝条绿"分染叶的尖端和边缘，再用粉烘染，然后用嫩绿去"醒"。"醒"就是说把它分染得更加清楚醒目的意思，也是技法上的术语。

北采刘孙犹存唐人拙厚之意
乙酉秋日潇於玉兴瓶斋非聞

枝头鸣鹊

雾重不胜琼液冷雨馀慵
见玉容低

庚辰冬十月 非闇

牡丹双禽图

5　白粉的使用

目前科学进步，钛白、锌白都可以找到，同时还有蛤粉同世，这是明清画家们所想不到的。钛白和锌白兑胶研细很好使用，它们的色度、被覆力都很强。用它们涂染，也容易匀。用它们打底子，在上面再罩染各种各样的颜色，也都胜任愉快。

使用蛤粉，必须先取得经验，方不至于浓淡不匀。因为它在乍涂上去的时候，并显不出它的白来，必须经过半分钟或一分钟的时间，在水分挥发或渗透后，才显现出它的白来。这就必须对它先取得了经验，掌握了浓淡多少，再行涂染，才能做到深淡均匀。它的白色，不像钛白、锌白那么鲜明。它的色相是沉着浑厚的，色调比较含蓄，具有特殊的情调。

6 其他颜色的使用

赭石是要分成三色使用的。藤黄的使用，首先是要预计使用量的多少。如果使用量多一些，那就是临时把藤黄当作墨似的研用，研究，还要把藤黄擦干。如果用得少一些，那就是用笔向藤黄块舐着用。最忌用水泡，尤其怕热水泡，一来颜色会失掉鲜艳，二来藤黄容易变红变硬。石黄用法国制的，分三层使用。若先找底子，必须用蛤粉，忌用铅粉。

洋颜色里还有叫"青莲"的化学制品，它是像紫荆花那样的紫色颜色。花鸟画家往往用它和西洋红调和着使用。荷花的花瓣，鸳鸯的背羽，都使用它。关于调和众色，中国画是随着要表现的色彩灵活运用。至于调色的死板板地规定出比例数字，没有多大的用处，就不再用篇幅。

最后对于全书来说，这仅是很不成熟的很贫乏的一些研究资料。一方面是希望我们画家把古代画家使用色彩的优良传统继承下来；另一方面要求我们画家依靠不断的实践，更科学地创造出更多的经验，同时吸收外来的营养来丰富自己，使我们民族绘画有更高的成就。这就是作者写这篇东西的动机和愿望。

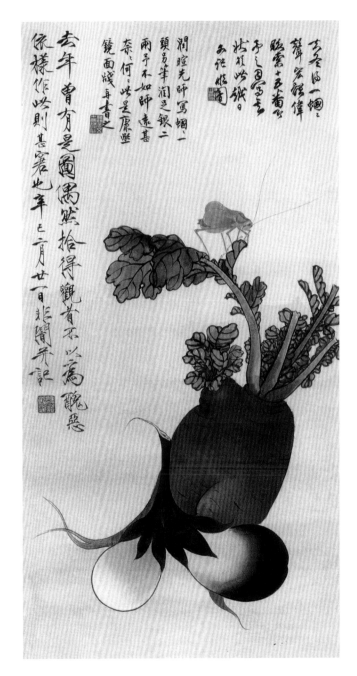

菜蔬蝈蝈

作品欣赏

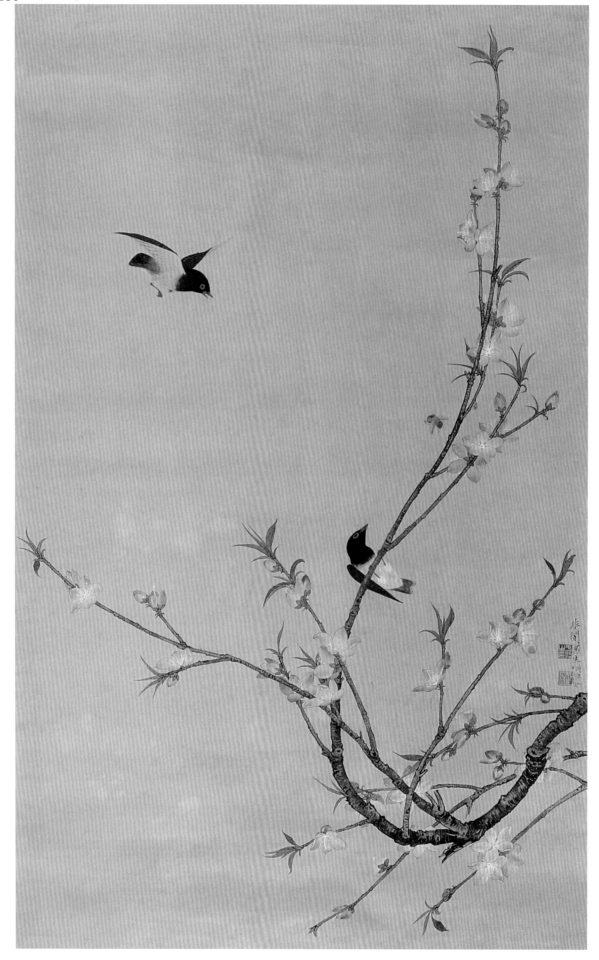

桃花春禽

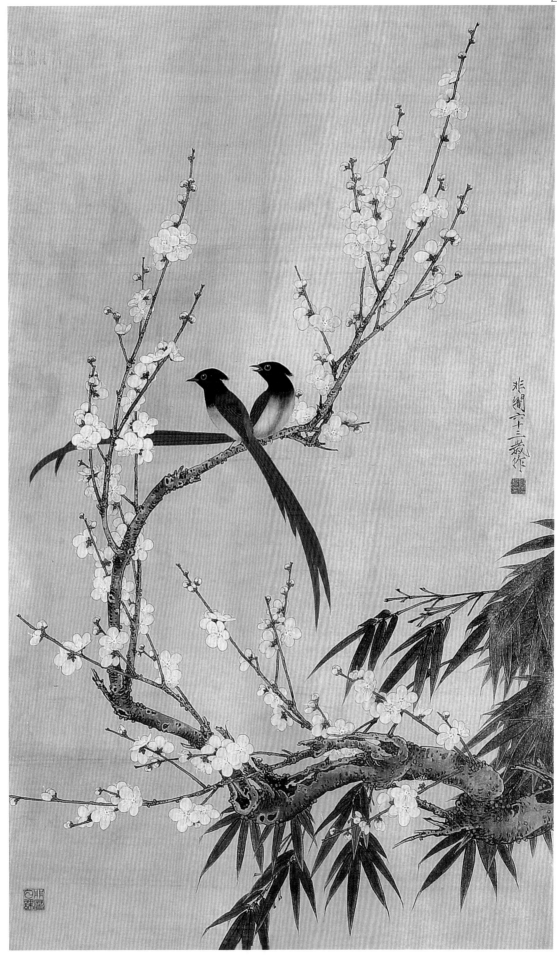

绶带双清

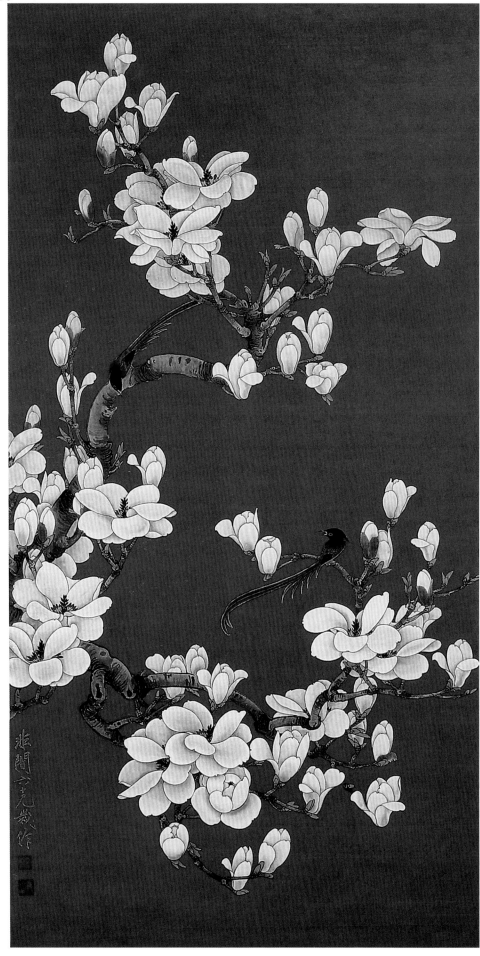

玉兰绶带

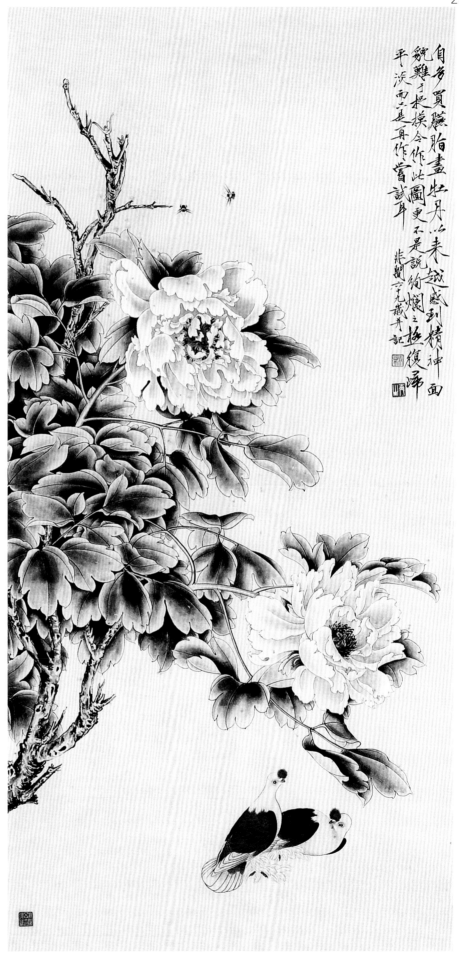

自多買臟胎畫牡丹以來越感到精神面
貌難于捉摸今作此圖更不是說絢爛之極復歸
平淡而止甚一再作嘗試耳
　　　　　　　　悲鴻宗兄藏并記

牡丹双鸽图

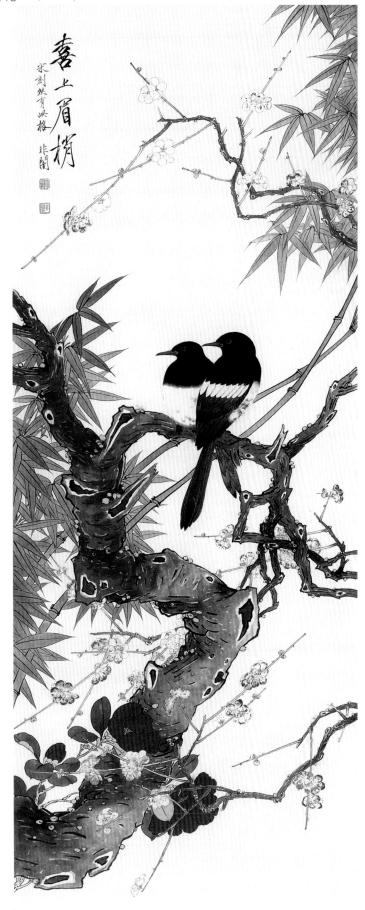

喜上眉梢

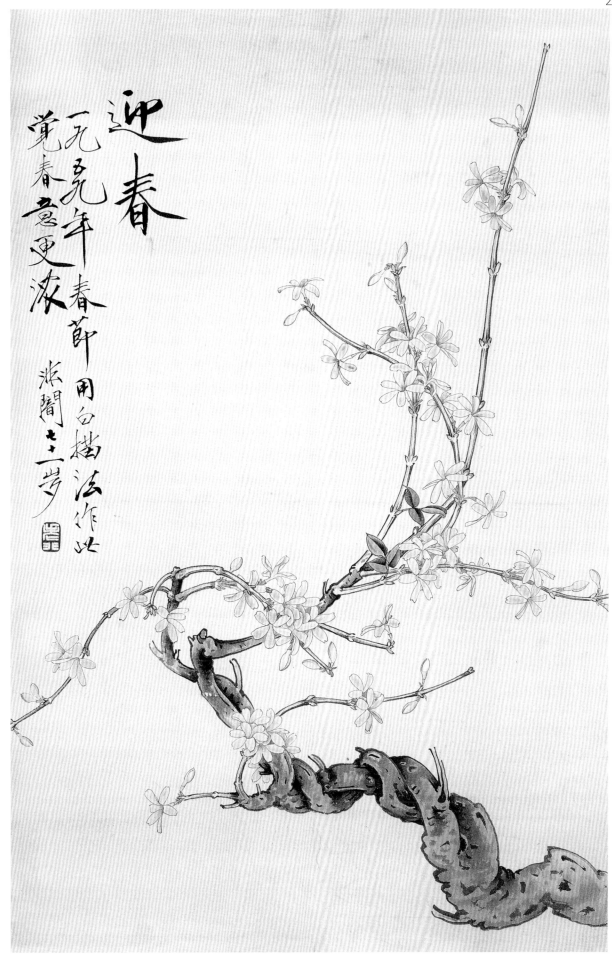

迎春

一九九九年春节用白描法作此

觉春意更浓

涨闇七十二岁

迎春

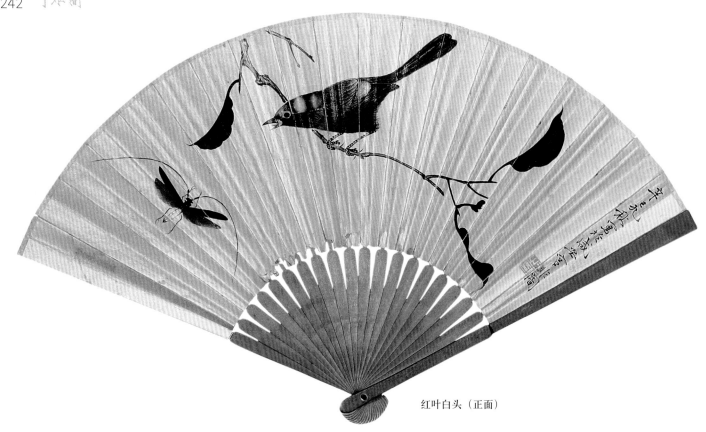

红叶白头（正面）

红叶白头（背面）

于非闇常用印章

非厂

非闇

非厂居士

玉山砚斋

于照之印

非厓

书生本色

北平一民

大涤渔人

非厂

于照私印

于非厂印

非厂

幸得性楷

于照之印

闲人长年

依然故我

张则之

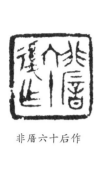

非厂六十后作

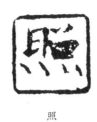

照

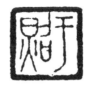

于照

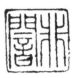

非闇

非厂启事

非闇曾读

玉山砚斋

学非厂

戊寅

老非

于照作

有魄癖

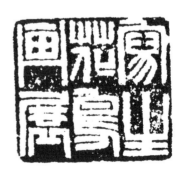

写生花鸟画展

于非闇

老非

于氏非厂

于非盦

非闇写生

惟陈言之务去

非闇

非厂审定

再生

照

戊寅五十

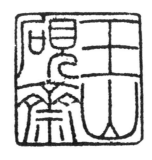

玉山砚斋

于荷

于非闇艺术年表

1889 年　己丑　1 岁

3 月 20 日，于非闇生于北京。字魁照，号仰枢。为清内务府正白旗汉军旗人。

1896—1904 年　丙申—甲辰　8 至 16 岁

在家中及私塾读书。

1905—1907 年　己巳—丁未　17 至 19 岁

在公立第二小学高等班读书，毕业后作为"贡生"。

1908—1911 年戊申—辛亥 20 至 23 岁

考入满蒙高等师范二部学堂，肄业三年。

1911 年　辛亥　23 岁

由此加上姓氏"于"，并改用山东蓬莱原籍。开始向民间画师王润暄先生学画花鸟、草虫，并学习饲养昆虫及研制颜料之法。

1912—1913 年　壬子—癸丑　24 至 25 岁

考入师范本科二部学习。

1913—1926 年　癸丑—丙寅　25 至 38 岁

在北京公立第二小学高年级任教员，后因事辞职。

1921 年　辛酉　33 岁

改名于照，号非闇。

1926—1928 年　丙寅—戊辰　38 至 40 岁

失业。

1927 年　丁卯　39 岁
作《山水》。

1928 年　戊辰　40 岁
五月，所著《都门钓鱼记》、《都门艺兰记》及《都门豢鸽记》出版发行。作《花卉》、
《雪景山水》。

1929—1930 年　己巳—庚午　41 至 42 岁
任北京市市立一中图画教员。

1929—1937 年　己巳—丁丑　41 至 49 岁
任私立京华美术专科学校教员。

1930 年　庚午　42 岁
作《牵牛蜻蜓图》。

1930—1931 年　庚午　辛未　42 至 43 岁
任私立华北大学美术系教员。

1930—1933 年　庚午—癸　42 至 45 岁
任北平市市立师范图画教员。

1930—1934 年　庚午—甲戌　42 至 46 岁
任北平《晨报》"艺圃版"编辑。

1931 年　辛未　43 岁
向齐白石学习雪景染法。

1935 年　乙亥　47 岁

开始研习工笔重彩花鸟画。

1936 年　丙子　48 岁

五月，举办"张大千、于非闇、方介堪书画联展"。十二月，举办"救济赤贫—张大千、于非闇合作画展"。秋作《菊花》，冬作《富贵白头》、《茶花斑鸠图》。

1936—1943 年　丙子—癸未　48 至 55 岁

应古物陈列所所长钱桐之邀创办"图画研究馆"并任导师。

1937 年　丁丑　49 岁

春作《水仙》，端阳作《竹枝双鸠》，冬至作《花鸟图》。

1938 年　戊寅　50 岁

春作《梅鹊图》，上元节作《梅鹊图》、《仿黄荃竹鸠图》。

1939 年　己卯　51 岁

作《双清息禽》、《仿马麟暗香疏影》。

1940 年　庚辰　52 岁

四月作《白荷蜻蜓》，十月作《沐鸽图》，冬至作《牡丹双禽》。

1941 年　辛巳　53 岁

暮春作《杏花鹦鹉》，秋作《蔬菜草虫》，秋作《红柿绶带》，冬作《箩葡图》。

1941—1942 年　辛巳—壬午　53 至 54 岁

任伪国立美术专科学校花鸟画教员。

1942 年　壬午　54 岁

春作《水仙图》。

1942—1943 年　壬午—癸未　54 至 55 岁

任伪国立北京国画馆代理秘书。

1943 年　癸未　55 岁

闰四月作《墨叶牡丹》，冬作《绿牡丹》。

1943—1946　癸未—丙戌　55 至 58 岁

失业。

1945 年　乙酉　57 岁

国画研究馆关闭。作《茶梅栖禽》、《枝头鸣鹊》、《梅雀图》。

1946—1947 年　丙戌—丁亥　58 至 59 岁

任北平《新民报》"北京人"版编辑。

1947 年　丁亥　59 岁

游雁荡山。春作《红荷》，秋作《辛夷引蜂蝶》、《三折瀑》。

1947—1949 年丁亥—己丑 59 至 61 岁

失业。

1948 年　戊子　60 岁

元月作《雁荡山》、四月作《翠竹芙蓉》，夏作《竹枝栖禽》。

1949年　己丑　61岁

春作《牡丹图》，四月作《鸳鸯嘉藕》，夏作《富贵白头》，秋作《粉红牡丹》。

1949—1959年　己丑—己亥　61至71岁

1949年底，由老舍倡议成立"新中国画研究会"（后改名为"北京中国画研究会"）为首任副主席，后任常务理事与经济审核组主任。

1950年　庚寅　62岁

移居护国寺北帽胡同。

1951年　辛卯　63岁

春作《海棠》，夏作《亭亭玉立》、《绶带双清》、《秋葵》、《山茶蝶舞》。

1952年　壬辰　64岁

作《白山茶》、《瑞雪祥鸽》、《朱砂牡丹》。

1953年　癸巳　65岁

九月，中华全国美术工作者协会（后改名为"中国美术家协会"）举办全国国画展览会，于非闇以《牡丹图》参展。作《大芦花》、《仙鹤》、《桃花春禽》、《墨竹喜鹊》、《和平万岁》、《梅竹锦雉》、《辛夷虾蝶》、《青松》。

1953—1954年　癸巳—甲午　65至66岁

被邀作北京市各界人民代表会代表。

1953—1959年　癸巳—乙亥　65至71岁

为中国美术家协会会员。

1954年　甲午　66岁

因母亲为满族，自愿加入满族。元月作《御鹰图》、《红杏山鹬》、《鞠有黄华》。

1954—1959 年　甲午—己亥　66 至 71 岁

任中央美术学院民族美术研究所研究员，任北京市文联常务理事美术组副组长，北京市第一、第二、第三届人民代表大会代表。

1955 年　乙未　67 岁

所著《中国画颜色的研究》出版。参加"第二届全国美术展览会"。六月十四日，与齐白石、陈半丁、何香凝等十三人集体创作大幅作品《和平颂》献给世界和平大会。在民族美术研究所召开国画写生问题座谈会。四月作《黄筌珍禽图》，七月作《红杏》，十月作《美人蕉》，岁暮作《桃花翠鸟》。

1956 年　丙申　68 岁

四月，出席全国文化先进工作者会议。二月作《红叶鸽子》、《红叶小鸟》、《白牡丹》，五月作《喜上眉梢》，重阳节作《牡丹》，八月作《同心》，冬作《四喜图》。

1957 年　丁酉　69 岁

二月，举办"于非闇、张其翼、段履青、田世光、俞致贞写生花鸟画展"。十月，所著《我怎样画工笔花鸟画》一书出版。一月作《梧桐》、《山茶蝴蝶》、《梅竹双鸠》，二月作《红梅白鹊》，三月作《烟波红莲》、《国香》、《白荷》，四月作《山茶白头》，春作《杜鹃图》。

1958 年　戊戌　70 岁

春作《直上青霄》，秋作《丹柿图》，建军节作《牵牛花》，十月作《紫凤朝阳》。

1959 年　己亥　71 岁

病重，七月三日，病逝于北京寓所。九月，《于非闇工笔花鸟画选集》出版。春节作《迎春》，一月作《迎春图》，三月作《喜鹊柳树》、《牡丹双鸽》（遗作）。

图书在版编目（CIP）数据

于非闇：于非闇工笔花鸟画论 / 于非闇著. —— 上海：上海人民美术出版社，2018.1

（书画巨匠艺库）

ISBN 978-7-5586-0619-9

Ⅰ．①于… Ⅱ．①于… Ⅲ．①工笔花鸟画－国画技法

Ⅳ．①J212.27

中国版本图书馆CIP数据核字(2017)第276652号

书画巨匠艺库·于非闇

于非闇工笔花鸟画论

著　　者	于非闇
编　　者	本　社
出版人	顾　伟
主　　编	邱孟瑜
统　　筹	潘志明
策　　划	徐　亭
责任编辑	徐　亭
技术编辑	季　卫
装帧设计	译出传播
制　　版	上海驰艺文化传播有限公司
出版发行	**上海人民美術出版社**
	（上海长乐路672弄33号）
印　　刷	上海利丰雅高印刷有限公司
开　　本	889×1194　1/16　16.5印张
版　　次	2018年1月第1版
印　　次	2018年1月第1次
书　　号	ISBN 978-7-5586-0619-9
定　　价	280.00元